KB104890

인문학, 한옥에 살다

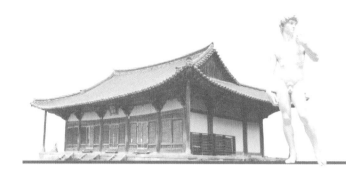

인문학,
이상현

HUMANITIES

한옥에 살다

채륜서

어느 날 신문기사를 읽던 중, '검은머리 외국인'이라는 표현이 제 눈길을 잡았습니다. 우리 주식시장은 규모가 크지 않아서, 노랑머리를 가진 외국인에 의해 주식가격이 좌우된다고 합니다. 그러다 보니 한국인 중 외국인 행세를 하여 주가를 조작하는 사람이 생겨나는데, 이들을 노랑머리에 빗대어 검은머리 외국인이라고 부른다고 합니다. 그런데 검은머리 외국인이 주식시장에만 있을까요? 사실은 저도…….

"이 동네, 무슨 음식이 유명하지?"

전통한옥을 방문하면 이따금 듣는 말입니다. 전통한옥을 보러 오는 사람들은, 집이 몇 채가 되었든 5분이면 모두 돌아보고 나옵니다. 그렇게 아름답다고 칭찬을 하는 지붕선을 보는 데도 채 3초가 걸리지 않습니다. 그리고 대문을 나서면서 이야기하지요. 이 동네 무슨 음식이 이러쿵저러쿵……. 그럴 때면 문득 사람들이 한옥을 아름답게 느끼는지, 한 걸음 더 나아가 한옥이 정말 아름답기는 한 것인지 궁금할 때가 많습니다. 아닌 게 아니라 사람들과

이야기를 나누다 보면 그들은 대체로 한옥보다 서양 건축을 더 좋아합니다. 이유는 간단합니다. 서양 건축이 더 아름답기 때문이죠.

사람들에게는 서양미학은 어렵다는 그릇된 믿음이 있습니다. 그러나 그건 오해입니다. 우리가 평소 예술작품을 바라보는 시선 자체가 서양미학에 뿌리를 두고 있기 때문입니다. 이 책은 여러분이 깨닫지 못할 뿐이지 서양미학에 매우 능통한 사람이라는 사실을 넌지시 알려드릴 것입니다.

여러분이 서양미학에 능통하다는 사실을 깨닫게 되면, 서양미학과 우리미학의 차이도 자연스럽게 알게 될 것입니다. 사실 한옥을 모르고 한국예술을 이야기하기란 어렵습니다. 가장 강력하고 지속적으로 우리 문화와 예술에 영향을 준 것이 한옥이기 때문입니다. 그러면 여러분도 저와 비슷한 고민에 빠질지 모르겠습니다. 정말 한옥이 아름다운가? 그렇게 스스로 묻고 답하는 사이에, 한옥의 아름다움을 넘어서서 몇몇 흥미로운 주제거리도 찾아

낼 수 있을 겁니다. 우리가 왜 이토록 집요하게 아파트를 사랑하게 되었는지, 혹시 중국의 사합원이 우리 한옥보다 유럽 집을 더 닮은 건 아닌지, 우리는 왜 우리만의 독특한 존댓말을 쓰게 됐는지 등등 흥미로운 주제에 흥미로운 답을 찾아내기 바랍니다.

전통미하면 고리타분하고 곰팡이 냄새가 날지도 모른다고 생각하는 분들이 많지만, 이 책의 마지막 장을 덮을 때쯤이면 한옥이 얼마나 현대적인 미를 장착한 건축인지에 대해 유쾌하게 동의하시리라 믿습니다.

이상현

| 차례 |

Chapter 02.
아름답지 않은 한옥, 그 불편한 진실

Chapter 03.
숭고, 한옥을 보는 새로운 눈

Chapter 04.
한옥에는 숭고미가 없다

| 지식 넓히기 |

Chapter 01

아름다움의
역사에서,
한옥의
자리는
어디쯤일까?

당신은 당신의 아름다움을
확신할 수 있나요?

믿지만 나쁘지 않은 내 얼굴

여러분은 한옥과 서양 건축을 볼 때 어느 쪽이 더 아름다운가요? 한마디로 대답하기가 쉽지 않죠? 아마도 '아름답다'는 말이 조금 막연하기 때문인 것 같습니다. 무언가 확실치 않을 때는 눈으로 직접 확인해 보는 게 최고의 방법 같습니다. 자 여러분, 거울을 한 번 보세요. 여러분 얼굴이 아름다운가요? '나는 완벽해!'라고 감탄하는 분도 있을 것 같습니다. 물론 저처럼 아름답지는 않지만 착해 보인다고 주장하고 싶은 분도 있을 거고요. 그렇게 말을 하고 나니 좀 우울해지는데요. 아무래도 다른 예를 찾아보는 게 정신 건강에 좋을 것 같습니다.

여러분은 백인과 흑인을 마주하면 미적 체험에 차이를 느끼시죠? 나는 백인과 흑인을 볼 때 느낌이 똑같다 하는 분은 별로 없을 것 같습니다. 아무래도 우리는 백인에게 더 호의적입니다. 왜 이런 차이가 생기는 걸까요? 예수의 초상화를 못 보신 분은 거의 없을 겁니다. 그런데 여러분이 보았던 예수

의 얼굴이 진짜 예수의 얼굴일까요? 저는 아니라는 쪽이 더 설득력 있어 보입니다. 예수의 초상화가 나타난 것이 1세기 이후라고 하니까 실제로 예수의 얼굴을 보고 초상화를 그린 사람이 있을 턱이 없겠죠. 그렇다면, 우리가 알고 있는 예수의 얼굴은 당시 그러니까 1세기 이후 유럽의 괜찮은 사내, 아무래도 잘생긴 백인 남성의 얼굴일 겁니다. 결국 그 당시 잘생긴 백인 사내의 얼굴

예수의 초상화

이 우리 구세주의 모습인 셈입니다. 그럼 무엇이 우리로 하여금 흑인을 더 추하게 느끼게 할까요?

자 여러분! 머릿속에 천사를 한 번 떠올려 보세요. 천사의 이미지가 그려졌다면, 천사의 피부가 무슨 색인지 확인해 보세요. 흰 색 아닌가요? 대개 우리는 천사라 하면 백인의 모습을 연상합니다. 악마는 검은 피부를 가지고 있는 경우가 많고요. 그런데 재미있는 것은 이 세상사람 모두가 천사의 피부를 하얗다고 생각하는 건 아니랍니다. 인디언이 생각한 천사는 검은 피부를 가지고 있었답니다. 사람으로 따지자면 흑인종이 되겠죠. 당연히 인디언이라면 백인보다는 흑인에게 좀 더 호의를 보였을 겁니다. 실제 인디언들은 백인들 때문에 거의 멸종 지경에 이르렀습니다. 그리고 보면 그들에게 백인은 악마

가 맞는 셈이네요. 그런데 그 백인이 우리에게는 구세주의 모습을 하고 있는 거죠. 제가 이 말씀을 드리는 까닭은 아름다움이라는 것이 어쩌면 객관적인 것이 아닐지도 모른다는 생각 때문입니다.

라캉Jacques Lacan, 1901~1981은 나의 욕망은 타인의 욕망이라고 했습니다. 사실 요즘 아이들이 사는 모습을 보아도 자기들의 욕망으로 사는 것 같지는 않으니 라캉의 말에 일리가 있습니다. 어린 아이들이 뭐 그리 대단한 욕망이 있어서 놀지도 못하고 학원을 전전하겠습니까? 다 어머니 욕망이고 아버지 욕망이죠. 그러고 보면 내 눈에 아름답다는 것도 결국 어머니의 아름다움을 복사한 것일지 모릅니다. 유아의 행태를 연구한 다니엘 스턴Daniel Stern은 아기들은 어머니의 표정에 매우 민감하게 반응한다고 합니다. 실제 어린 아이는 낯선 사람을 보면 어머니의 얼굴을 먼저 살핀다고 하지요? 어머니가 낯선 사람을 보고 호의적인 표정을 유지한다면, 어린 아이도 호의적인 표정을 짓는다고 합니다. 어머니가 흑인에게 호의적이면 아마도 아이에게도 흑인은 좋은 사람이고 매력적인 사람이 될 수 있을 것 같습니다.

최근 인터넷에서는 '백인이 된 동양여성'이란 제목의 사진이 떠들썩했습니다. 20대의 이 여성은 프랑스 인형처럼 되기 위해 약 1억 원의 돈을 들여 30회 이상의 성형수술을 받았다고 하는데요. 사실 이는 이 여성만의 일은 아닙니다. 이렇게 극단적인 선택이 아닐지라도, 요즘 우리나라에도 백인을 닮으려 노력하는 사람이 적지 않습니다. 현시대를 사는 우리에게 익숙한 미인의 모습은 아무래도 우리의 전통적인 미인과 차이가 있습니다. 이런 상황을 그대로 받아들인다면, 마음 아프지만 우리는 우리 전통 건축보다 서양 건축을 훨씬 아름답다고 느낄 것 같습니다.

솔직히 말해보세요! 서양 건축이 훨씬 아름답지 않나요?

하지만 이런 상황을 그리 비관만 할 것은 아닙니다. 뒤집어서 생각하면, 우리가 어떤 미적 태도를 가지냐에 따라서 우리 전통 건축은 훨씬 아름다워질 수 있으니까요. 실제 우리가 무엇을 보고 아름답다고 느끼는 것은 우리 눈에 보이는 대상의 모습과 우리가 아름답다고 생각하는 개념이 일치할 때입니다. 말이 좀 추상적인가요? 예를 하나 들어 보겠습니다. 등산 좋아하는 분들 많으시죠? 산길을 가다 보면 숲도 지나고 바위산도 지납니다. 그렇게 바위산을 지나던 중 강아지를 닮은 바위를 만나면, 우리는 발길을 멈추고 신기해 하면서 바라보게 됩니다.

그런데 바위가 무슨 강아지를 닮았겠습니까? 우리가 그렇게 생각해서 좋아하는 것뿐이죠. 강아지 형태의 바위가 우리 머릿속의 강아지 개념과 일치할 때 우리는 쾌감을 느끼는 것입니다. 그래서 그 모습을 보며 손뼉을 치고

바위산. 등산 중 만나는 바위산은 우리에게 다양한 이야깃거리를 제공한다.

좋아하는 거죠. 사실 이런 일은 일상에서 비일비재하게 일어납니다. 오스트리아의 화가인 코코슈카O. Kokoschka는 남자아이와 여자아이를 그림 한 폭에 같이 담은 적이 있습니다. 그런데 이 아이들 표정이 좀 이상해요. 눈이 퀭한 게 술에 취한 것도 같고, 인생 다 산 어른 같기도 하고요. 눈을 보면 마약을 한 건 아닐까 하는 생각도 듭니다. 그러자 그 그림을 본 사람들은 화가에게 비난을 쏟아 붓습니다. 도대체 아이의 모습이 그게 뭐냐는 거죠. 자신들이 가지고 있는 이상적인 아이의 모습과 달랐기 때문입니다.

그래서 우리가 무엇이 아름답다고 할 때 이 아름다움은 기억에 의존하는 경우가 적지 않습니다. 프랑스 철학자인 베르그송Henri Bergson, 1859~1941 은 우리의 기억이 정신이라고 하지요? 베르그송뿐이 아닙니다. 뇌 과학자

코코슈카의 아이들 그림, 일반적 아이의 얼굴 개념을 벗어난 아이들의 표정

들도 '나'는 뇌의 작용이라고 합니다. 뇌는 수시로 전기 작용을 일으켜서 자기가 경험한 상황을 저장하고 다시 불러내는데, 이게 기억이라는 거예요. 상황에 따라 기억은 바뀌고 나는 이 기억에 따라 움직입니다. 그런 의미에서 '나'는 기억인 거죠. 그래서 부처는 일찌감치 무아無我의 경지를 이야기했을 겁니다. 결국 우리가 전통 건축에 대해 어떤 기억을 만드느냐에 따라서 전통 건축은 아름다울 수도 있고, 아름답지 않을 수도 있습니다. 바로 얼마 전까지만 해도 한옥을 추하게 생각했던 많은 학자들이 입에 침이 마르게 한옥을 칭찬하는 오늘의 상황은 이런 맥락에서밖에는 이해할 수 없습니다. 늦게는 90년대까지 우리 건축학자와 건축가들이 보여 주었던 한옥에 대한 미적 태도가 진실이라면, 지금과 같은 한옥에 대한 관심은 있을 수 없는 일이니까요. 미에 대한 이런 입장은 다문화가정이 사회적인 이슈가 되는 요즘 매우 중요한 미적 태도일 것입니다. 그런 의미에서, 미는 평화를 유지하는 중요한 수단이기도 합니다. 그것은 성형에 천문학적인 돈을 쏟아붓는 사회적 비용을 줄이고 우리가 좀 더 행복하게 살 수 있는 길을 만들 가능성도 보여줍니다.

이제부터 우리는 서양의 미학사를 먼저 살펴보고 전통한옥이 과연 서양 미학사의 어디쯤에 위치하는지 보려고 합니다. 그리고 그 과정에서 한옥이 품고 있는 문화적 특성도 곁눈질할 것입니다. 우리 예술은 한옥과 한옥이 만든 문화적 토양 위에서 만들어졌습니다. 제가 굳이 서양의 미학사를 건드리는 것은 서양미학에서 한옥이 차지하는 위치를 정확하게 알지 못하면, 이 한옥의 아름다움이라는 것이 제 헛된 주장일 수 있기 때문입니다. 지금 우리가 무엇이 아름답다고 할 때 그 기준은 서양적인 것이니까요.

많은 분들이 전통미 하면 곰팡이 냄새나는 고리타분한 것으로 생각합니다. 그래서 우리 한옥과 전통미가 결코 그렇지 않다는 사실을 이 책을 통해 보여 드리려 합니다.

예수를 따르는 이들이
예수가 아름답다고 확신하는 까닭은?

누가 감히 예수를 추하다고 하는가?

검은 천사를 이야기하면서 아름다움이 주관적일 수 있다고 말씀드렸는데, 아름다움이 정말 주관적일까요? 아니면 객관적으로 대상화할 수 있는 것일까요? 저라면 유서 깊은 사찰에 가서 건물에서 묻어나는 세월의 흔적에 가슴이 뭉클할 수도 있지만, 다른 사람은 오래된 건물이네 하고 지나칠 수도 있을 겁니다. 그 사람에게 제가 그 건물이 분명 아름다운 건물이라고 주장하고 그 의견을 받아들이라고 강요할 수 있을까요? 그럴 수는 없을 겁니다. 이처럼 우리가 무엇을 보고 아름답다고 느끼는 것은 주관적인 것이 당연하다고 생각하지만, 옛날부터 사람들이 그렇게 생각했던 것은 아닙니다. 특히 중세 서양에서 다른 사람이 다 아름답다고 말하는 것을 나 혼자 아름답지 않다고 하는 것은 때로 매우 위험한 일이었습니다. 그 시절 어떤 사람이 예수를 아름답지 않다고 했다면 아마도 그 사람은 목숨을 부지하기 어려웠을 겁니다. 당시에는 실제로 마녀사냥이 있었다고 하니까요. 그들 입장에서는 예

수가 아름답지 않다는 건 상상할 수 없는 일이었을 테죠. 내가 어떻게 보든 예수는 아름다워야 합니다. 이런 생각의 밑바닥에는 나와는 아무런 관계없이 아름다움이 대상에 속해 있다는 믿음이 있습니다. 예수가 아름다운 것은 예수가 본질상 아름답기 때문이지 내가 아름답다고 느끼기 때문에 아름다운 건 아니지 않습니까? 만약에 보는 사람에 따라서 예수가 아름답기도 하고 추하기도 하다면, 기독교도 입장에서는 도저히 동의할 수 없을 것입니다.

그런데 아름다움이 대상 자체에 본질적으로 주어져 있다고 생각하면, 좀 심각한 문제가 발생합니다. 바로 진선미眞善美가 명확하게 구분되지 않는다는 점입니다. 진리, 선함, 아름다움이 모두 대상에 본질적으로 탁 주어지기 때문입니다. 예수니까 아름답고 착하고 진실하다는 주장이 가능한 거죠? 그런데 제가 아름답다는 것하고 착하다는 것은 전혀 다른 개념이잖아요. 진리(참)를 이야기한다고 다 착한 것도 아니니까요. 자기 이익을 위해 얼마든지 진리를 말할 수도 있으니 말입니다. 그리고 아름다운 사람만 착하다고 하면, 저처럼 그다지 아름답지 않은 사람들은 도무지 이 세상에서 살아갈 수가 없을 겁니다. 하지만 근대 이전에는 아름다움에 대해서 대체로 이런 태도를 견지해 왔습니다.

내가 가짜일 수 있을까?

진선미가 별개의 가치로 확실히 자리매김한 것은 칸트Immanuel Kant, 1724~1804에 와서입니다. 칸트는 3대 비판서를 썼는데요. 《순수이성비판》《실천이성비판》《판단력비판》, 책 이름만 들어도 머리가 지끈거리는 이 책들

은 각각 진선미에 해당하는 내용을 담고 있습니다. 진은 우리가 무언가를 이해하는 이해능력과 관계되고, 선은 인간이 무언가를 하고 싶은 욕구와 그것을 참는 능력과 관계있습니다. 말이 좀 딱딱하죠. 다시 설명하면, 진은 과학적인 지식이 참인지 거짓인지를 가려내는 것이고, 선은 도덕적인 실천에 관한 이야기가 됩니다. 도덕이 욕구나 욕망과 관계된

칸트

다는 것은 뭐 직관적으로 알 수 있습니다. 그리고 마지막 판단력비판이 미에 관한 이야기입니다.

칸트라는 걸출한 철학자의 등장으로 아름다움에 대한 태도는 칸트 이전과 이후가 크게 달라집니다. 칸트 이전에는 대상이 가진 아름다움에 초점을 맞추고 있었는데요. 지금부터 2500년 전쯤 그리스에는 여러분이 잘 알고 있는 소크라테스Socrates, BC 469~BC 399가 살고 있었습니다. 당시 그리스는 정치적인 격변기였습니다. 페리클레스의 황금시대에 민주주의가 꽃을 피웠다고는 하지만, 페르시아 전쟁이 있었고 이후 델로스 동맹을 통해서 아테네가 제국

주의 성향을 보이자 이웃한 나라들은 몹시 불행한 상태에 빠져들고 맙니다. 지난 세기 초 우리가 대동아 경영을 주장한 일본에게 얼마나 괴롭힘을 당했습니까? 비슷한 거죠. 결국은 그리스 내에서 전쟁이 벌어집니다. 상황이 이렇게 돌아가자 소크라테스는 그리스 시민들에게 자꾸 질문을 던집니다. 당시의 혼란을 종식시킬 답을 찾고자 했지만, 그 자신도 정확한 답을 제공하지는 못하고 말입니다. 그는 아테네 시민들에게 끊임없이 물음을 던져 폴리스가 위기에 빠졌음을 환기시킬 수밖에 없었습니다.

그런데 그의 제자 플라톤Plato, BC 427~347은 달랐습니다. 그는 나름대로 시대의 문제를 풀 수 있는 아이디어를 찾아내 철학으로 체계화시킵니다. 그 핵심이 이데아Idea입니다. 이데아는 혼란한 시대에 명확한 진리의 기준을 세우기 위해서 만든 개념입니다. 그런데 그게 좀 독특합니다. 여러분은 지금 책을 읽고 있습니다. 여러분이 보고 있는 이 책은 실제로 있는 거죠? 그리고 주변을 돌아보면 많은 물건들이 눈에 들어올 겁니다. 평면 TV, 꽃병, 컴퓨터, 신발, 의자, 선반 등등. 그 물건들이 진짜로 리얼하게 있습니다. 그런데 플라톤의 의견은 좀 다릅니다. 여러분 앞에 있는 책이나 물건들이 100%로 진짜는 아니라고 합니다. 대신 플라톤은 우리가 보지 못하는 100% 진짜 세계가 따로 있다고 말하는데, 그는 이것을 이데아라고 부릅니다. 그는 이데아만이 진짜 리얼한 세계라고 주장했습니다. 그러니까 우리가 사는 세상은 이데아의 모사품에 지나지 않는 함량 미달의 조악한 물건인 셈입니다. 플라톤은 데미우르고스demiourgos라는 조물주가 재료를 가지고, 이데아를 보면서 이데아의 모습대로 세상만물을 만들었다고 주장합니다. 철학자라는 사람이 웬 뜬금없는 소린가 싶기도 하겠지만, 옛날 사람들이 세상을 이해하는 방식 중 하납

니다. 아무튼 그런 논리를 받아들이면 이 세상은 진짜를 보고 만든 모방품에 불과합니다. 아름다움도 마찬가지겠고요.

그는 미의 이데아가 따로 있고 이를 모방한 것이 예술의 아름다움이라고 생각했습니다. 이 논리에는 아름다움은 대상에 속한다는 생각이 들어 있습니다. 이것이 그대로 서양의 예술관이 되었습니다. 예술을 베끼기, 즉 모방(미메시스)으로 보는 입

플라톤

장입니다. 무언가를 따라한다는 것은 원본을 기본으로 하는 것이니까요. 이 같은 플라톤의 생각이 중세의 기독교 신앙으로 이어지면 한술 더 뜨게 됩니다. 이 세상을 하느님이 창조했으니, 그 하느님이 모든 아름다움의 핵심이 됩니다. 아까 플라톤은 조물주가 있어서 이데아를 보고 무언가 재료를 써서 세상만물을 만들었다고 했습니다. 그런데 성경을 보면, 하느님은 그냥 말로 다 만들어내죠. 빛이 있으라 하면 빛이 있고, 짬뽕이 있으라 하면 짬뽕이 딱 생깁니다. 아무튼 여기에는 이데아도 없고, 재료도 필요 없습니다. 그냥 하느님에게서 나온 말이 모든 것을 만듭니다. 그러니 인간에게 있어 아름다움은 하

느님에게 의지해서만 있게 되는 것이죠. 오히려 이제는 창조주와 피조물이라는 건널 수 없는 완전한 단절이 생기면서 아름다움은 완전히 대상 속으로 넘어가버립니다.

별빛은 그 자체로 아름답다

아름다움이 대상에 있다고 믿는 서양 사람들은 대상이 가지는 형식적인 미에 많은 의미를 둡니다. 밖으로 드러나는 것을 보고 판단할 수밖에 없는 노릇이니 어쩔 수 없었겠죠. 그래서 이 사람들은 비례를 중시했습니다. 예를 들어서 얼굴은 전신 크기의 1/8이어야 한다는, 몇 등신 같은 개념이 그렇습니다. 지금도 큰 머리 아저씨 하면 칭찬은 아니잖아요. 정리 안 된 방보다 깔끔하게 정리된 방에서 유쾌함을 느끼는 것이 당연합니다. 그래서 대상이 잘 정리되어 비례에 적합하면 아름다운 것이 되고, 비례에서 일탈하면 추한 것이 됩니다. 비례라는 것은 수적인 개념이죠? '수數' 하면 누가 생각납니까? 피타고라스를 빼놓을 수 없을 것 같네요. 비례라는 것은 우리의 주관적인 가치보다 대상 즉 물건이 가지고 있는 부분들의 배치와 그 배치가 이루어내는 질서를 중시합니다. 플라톤 전에 중요한 철학적 흐름을 만든 피타고라스학파는 이 세상에는 근본적으로 원형原形이 되는 비례가 있다고 믿었던 것 같습니다. 그리고 이것이 플라톤이 창의적으로 고안해낸 이데아의 뿌리가 되었을 것으로 보입니다. 이런 생각이 대체로 칸트 이전까지 유지됩니다.

물론 이 같은 생각에 아무런 변화 없이 칸트 시대까지 온 것은 아닙니다. 로마시대에 플로티노스라는 철학자는 다른 기준을 제시합니다. 플로티노스

는 당시 잘 나가던 철학자였습니다. 황제와 황후의 존경을 받을 만큼 영향력 있는 사람이었다고 해요. 그는 플라톤이 말한 이데아라는 개념 위에 슬그머니 '하나' 즉 '일자一者'라는 개념을 만들어 올려놓습니다. 그리고 거기에서 세상을 만드는 힘이 흘러내린다고 주장합니다. 이를 한자말로 써서 유출설流出說이라고 하는데요. 인간은 이를 거슬러 올라가는 운동을 통해 우주의 정신 즉 이데아에 이를 수 있습니다. 그의 철학의 핵심인 '하나'와 '유출'에서 우리는 태양에서 흘러나오는 빛을 쉽게 연상할 수 있습니다. 그런데 빛에 비례가 있나요? 문제는 아무런 비례도 없는 이 빛이 아름답다는 데 있습니다. 비례라는 것은 무엇과 무엇의 비례입니다. 그래서 비례가 있다고 하면 부분을 가지기 마련입니다. 1:2 하면 '1'이라는 부분과 '2'라는 부분이 있어야 말이 되는 것과 같습니다. 즉 우리가 비례라고 말하면 꼭 부분이 있어야 하는 거죠.

그런데 빛은 부분이라고 할 만한 것이 없습니다. 아침에 해가 뜨면 그냥 쏟아지는 거예요. 밤에 방에 들어가서 불을 켜는 것을 생각해 보세요. 이 빛은 매우 단순한데 그것이 아름답다는 말입니다. 언젠가 미시령을 넘고 있었는데 때는 한밤중이었습니다. 차에서 좀 이상한 소리가 나서 차를 세우고 내렸습니다. 어둠의 밀도가 너무 조밀해서 한 치 앞도 보이지 않는 무서운 밤이었습니다. 겁 많은 저는 무섬증을 안고 간이 콩알만 해져서 차에서 내렸습니다. 그런데 내리는 순간 제 눈길을 잡아끈 것은 밤하늘을 수놓은 별빛이었습니다. 하늘에 별이 정말 빽빽하게 들어차 있더군요. 단숨에 무섬증을 날려버릴 만큼 장관이었습니다. 별들이 얼마나 아득하게 빛을 쏟아내던지! 아름답다는 말이 저절로 나오더군요. 연애를 하는데 잘 안 풀리는 분이 있다면, 이 방법을 이용해 보세요. 완전히 낭만적인 밤이 될 것입니다. 아무튼 빛은

밤하늘, 별 빛은 비례가 없지만 그 아름다움으로 많은 사랑과 시를 낳는다.

그렇게 아름답습니다. 그래서 플로티노스는 비례와 함께 밝음(빛)도 아름다움이라고 했습니다. 아니 오히려 아무리 비례가 뛰어난 작품도 빛이 없으면 볼 수가 없으니 빛이 비례보다 중요할 수도 있습니다. 그래서 플로티노스는 '비례의 미'는 비례에서 오는 것이 아니라, 비례를 통해서 그 자신을 드러내고 비례를 비춰 주는 영혼에서 온다고 합니다. 이 영혼이 결국 빛이 되겠죠. 이렇게 해서 서양미학에서 중요한 형(비례)과 색(빛)이 모두 등장합니다.

토마스가 사랑한 아름다움

서양미학의 중심인 비례와 밝음은 중세에도 그대로 이어집니다. 13세기

최고의 신학자인 토마스 아퀴나스Thomas Aquinas, 1224~1274는 아름다움에 대한 여러 사람의 생각을 그의 철학으로 녹여내서, 아름다움에는 세 가지 형식이 필요하다는 주장을 내놓습니다. 그가 주장한 세 가지 형식은 통합, 비례, 밝음입니다. 비례와 밝음이라는 단어는 앞에서 보아서 낯이 익지만, 통합이라는 단어가 좀 낯설죠? 그런데 통합도 비례의 한 가지라서 사실 비례와 크게 다른 것은 없습니다. '아니 그럼

토마스 아퀴나스

똑같은데 왜 굳이 토마스를 끌어들여?' 하며 궁금해 하실 수도 있을 듯한데요. 그 이유는 다름이 아니라, 한옥의 아름다움을 들여다보는 데에는 이 세 가지 조건으로 나누어 보는 것이 편하기 때문입니다.

비례는 앞에서 본 것처럼 무엇과 무엇의 비례입니다. 굳이 더 설명할 필요는 없겠죠? 다만 여기서 비례는 주로 부분 비례를 뜻합니다. 여러분은 어떤 사람의 입술이 참 예쁘다고 감탄할 때가 있었을 텐데요. 그 입술이 여러분이 생각하는 비례에 얼마큼 잘 맞느냐에 따라서 감탄의 정도가 달라질 것입니다. 미스코리아의 입술을 보면 턱이 빠질 정도로 입을 벌리면서 감탄하겠지

입술

만, 개그우먼의 입술을 본다면, 그 정도까지는 아니겠지요. 어떤 사람은 손가락이 매우 아름답기도 합니다. 남의 손가락만 봐도 술잔 꺾는 생각이 난다는 분도 있지만, 어떤 손가락은 손가락만 보아도 정말 피아노 소리가 들리는 듯한 손가락이 있잖아요? 그런 손가락이라면 그만큼 아름다운 비례를 가지고 있다는 뜻이 되겠지요.

토마스는 아름다움의 두 번째 조건으로 통합을 이야기했습니다. 이것은 완전함을 뜻합니다. 여기에는 부족한 것이 있으면 완전할 수 없고, 완전하지 않으면 아름다울 수 없다는 생각이 깔려 있습니다. 토마스에게 불완전한 것은 추한 것이 됩니다. 통합 또는 완전함의 의미는 물건 전체 꼴이 완전해지려면 부분이 제대로 되어야 한다는 의미로 해석할 수 있습니다. 즉 통합은 전체를 이루는 부분들의 비례가 정확하게 맞아서 전체의 비례까지 정확하게 잘 맞는다는 의미입니다. 그러니까 위에서 본 '비례'는 작은 비례를, '통합'은 큰 비례를 의미합니다. 물건 자체에 아무런 모자람이 없을 때 그 물건은 완벽해지는 것입니다. 이 말은 너무도 상식적이죠. 차에 운전대가 없으면 완전할 수 없습니다. 완성된 차를 완전한 비례라고 하면, 이것도 비례가 안 맞는 것이 될 겁니다. 그런데 설사 운전대가 있더라도 그 운전대가 전체 비례에 안 맞게 너무 크거나 너무 작으면 그런 운전대를 장착한 차 역시 완벽하다고 할 수 없겠죠? 어떤 사람의 코가 매우 아름답다고 해도, 단지 그 코가 예쁘다는 이유 하나로 그 사람을 미남이나 미녀라고 하지는 않잖아요? 오히려 너는 코만 예쁘다고 하면 칭찬이 아니라 욕이 될 수도 있습니다. 실제 코가 아무리 예뻐도 지나치게 크다면 아무래도 전체적으로는 영 이상한 얼굴이 되어 버리잖아요. 완전함은 이렇게 전체적인 하모니가 중요합니다. 몸도 전체적인 비

례가 맞아야 아름다운 육체가 되는 거죠. 헬스장에 가면, 상체 운동만 열심히 하는 분이 꼭 있어요. 자기 가슴 근육이 커지는 데 홀딱 빠져서 일 년 내내 가슴 운동만 하는 거죠. 그런데 그렇게 하체를 부실하게 남겨 두고, 상체만 열심히 운동해서는 아름다운 육체를 가질 수 없습니다. 그래서 통합이라는 전체 비례가 중요합니다.

토마스는 비례와 통합이라는 두 가지의 비례를 통해서 고전미학의 발가벗은 모습, 그러니까 전형적인 모습을 잘 정리하고 있습니다. 그렇다면 토마스에게는 어떤 건축물이 아름다울까요? 당연히 건축가의 머리(정신) 속에 있는 형상이 그대로, 부분 부분까지 모두 완벽하게 지어진 건축물을 가장 아름답다고 생각하겠죠. 대체로 요즘 건축가들은 이러한 생각을 가지고 있습니다.

세 번째 미의 조건은 밝음입니다. 이것도 플로티노스의 밝음에서 충분히 설명 드렸습니다. 서양 사람들에게 빛은 단순한 자연의 빛이 아니지요. 빛은 신(의 은총)이 인간에게 임하는 모습을 보여줍니다. 그래서 교회 창으로 쏟아지는 강렬한 빛은, 신의 은총을 갈구하며 무릎 꿇은 이들에게 큰 감동을 주었을 것입니다. 그 빛을 화려하게 장식한 모자이크는 우리에게도 매우 낯익은 색의 향연입니다. 그래서 밝음은 두 가지 의미를 가질 수밖에 없습니

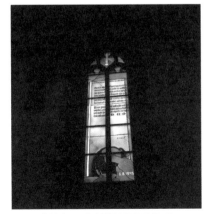

독일 어느 교회의 창문으로 쏟아지는 빛

다. 바로 '빛'과 '색'입니다. 현대 건축에서는 태양의 빛 말고 인공조명도 중요합니다. 그러나 인공조명에서 신을 제대로 느끼기는 힘든 만큼 현대 건축에서는 빛이 가진 영혼의 의미가 많이 퇴색한 듯합니다.

비례와 밝음은 17세기에 들어가면서 다양한 미학 이론들이 나오기 전까지 아름다움을 판단하기 위한 강력한 기준이 됩니다. 특히 비례는 '미학의 대이론'이라는 어마어마한 명예를 부여받기도 합니다. 비례가 미학의 중심이었다는 사실에서 서양철학의 핵심인 수학적인 생각과 이데아로서의 형상, 즉 합리적인 이성이 미학의 바탕이었음을 다시 한 번 확인할 수 있습니다.

플라톤, 플로티노스 그리고 토마스의 입장을 간단히 정리해 볼까요? 플라톤은 완전한 이데아의 아름다움과 불완전한 감각적 아름다움을 구분합니다. 그러나 플로티노스는 플라톤이 고안한 이데아에 '하나'라는 철학적 아이디어를 보태서 이데아의 아름다움과 세상의 감각적인 아름다움, 양자를 연속적인 흐름의 관계로 놓습니다. 그가 주장한 유출설을 빛이 물처럼 흘러내리는 개념이라고 생각하면 충분히 짐작할 수 있습니다. 신학자인 토마스는 플로티노스의 아이디어를 받아들이기는 하지만, 이데아와 감각적인 세계가 연속적인 관계에 있다는 주장을 그대로 받아들이지 못합니다. 왜냐하면 창조주와 피조물의 관계가 희석되니까요. 거칠게 말하면 인간이 물 타기를 하면 신이 될 수 있다는 주장도 가능해질 테니까 말입니다. 그래서 토마스에와서는 창조주와 피조물이 명확하게 구분되어 아름다움에 인간이 개입할여지가 없게 됩니다. 아름다움은 이제 완전히 대상 속에 숨어버린 것이죠.

전통미, 정말
고리타분한 걸까?

비례가 엉망인 우리 건축

주마간산走馬看山이라고 할까요? 서양미학이라는 커다란 산맥, 특히 고전 미학을 말을 타고 달리면서 훑어보았습니다. 아쉽기는 하지만, 그래도 이 정도면 우리 한옥의 아름다움을 서양 사람들의 눈으로 읽어 내기에는 충분합니다. 한옥을 서양미학으로 이야기하는 것이 좀 낯설 수도 있지만, 제가 앞에서 말씀드린 것처럼 지붕선이 정말 아름다운지 보려면, 또 누군가에게 그것이 아름답다고 말하려면 무언가 설명할 거리가 있어야겠죠. 그래서 서양미학의 입장에서 볼 때 한옥이 정말로 아름다운지, 아름답다면 얼마나 아름다운지 따져볼 필요가 있습니다. 이미 말씀드린 토마스 미학의 세 가지 형식은 이런 놀이를 할 때 매우 유용한 이야깃거리가 될 것입니다. 자, 하나씩 다시 보면서 그들의 눈에 비친 한옥은 어떨지 가늠해 보도록 하죠.

사람에 따라서는 우리나라 전통 건축에 탁월한 비례미가 있다고 주장하기도 합니다. 그런데 여러분은 우리나라 전통 건축 중 비례미가 탁월한 건축

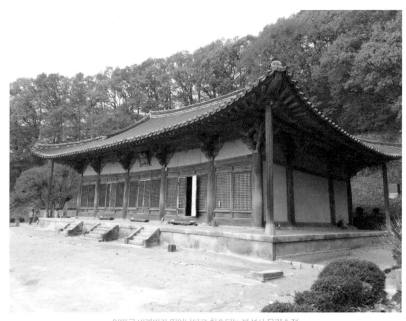

이따금 비례미가 뛰어나다고 칭송되는 부석사 무량수전

물을 하나 꼽으라면 뭘 꼽을까요? 머리에 떠오르는 건축물이 있나요? 아마
도 우리 전통 건축 중 가장 아름답다고 소문난 건물은 경북 영주에 숨어 있
는 부석사의 무량수전이 아닐까 합니다. 이 건물을 설명할 때 사람에 따라서
는 비례가 매우 아름답다고 이야기합니다. 이런 부석사의 아름다움을 잘 그
려냈다고 사람들 입에 오르내리는 글이 있는데요. 다들 한 번쯤은 보셨을 최
순우의 《무량수전 배흘림기둥에 기대서서》라는 책입니다. 여기서 잠깐 그
글의 일부를 보겠습니다.

나는 무량수전 배흘림기둥에 기대서서 사무치는 고마움으로 아름다움의 뜻을 몇 번이고 자문자답했다. (……) 기둥의 높이와 굵기, 사뿐히 고개를 든 지붕 추녀의 곡선과 그 기둥이 주는 조화, 간결하면서도 역학적이며 기능에 충실한 주심포의 아름다움, 이것은 꼭 갖출 것만을 갖춘 필요미이며, 문창살 하나 문지방 하나에도 비례의 상쾌함이 이를 데 없다.

마지막 문장을 보시면 '비례의 상쾌함'이라는 말이 나옵니다. 그런데, 이 비례가 무슨 비례를 말할까요? 그 앞 문장에 나오는 '기둥이 주는 조화'라는 표현에서 '조화'도 문맥상으로 보면 비례를 뜻하는 것 같은데, 이건 또 무슨 비례를 뜻할까요? 글쎄요, 황금비율을 말할까요? 전통 건축물을 보면서 황금비율을 주장하면, 머리에 꽃을 꽂은 여인 정도의 취급을 받을지도 모르겠습니다. 그러면 비례의 상쾌함이 있다는 주장을 어떻게 이해해야 할까요? 사실 저는 무슨 비례미를 말하는지 잘 모르겠습니다. 비례미가 있다고 말하려면 황금비율처럼 그 사회에서 미적으로 추구할 만한 가치가 있다고 인정되는 수치가 있어야 합니다. 그리고 어떤 건축물에 비례미가 있다는 것은 그 건물이 그 비례에 맞게 잘 지어진 것이고요. 그런데 애석하게도 우리 건축에는 황금비율처럼 확고한 비례가 보이지 않습니다. 물론 사람이 사는 건물이고 보면 다 비슷비슷하게 지었을 터이니 나름대로 일정한 비율을 가지고 있을 수는 있습니다. 그러나 그것조차 똑같은 비율을 가지는 경우가 드뭅니다.

저는 제 첫 번째 책 《즐거운 한옥읽기 즐거운 한옥짓기》를 쓰기 위해서 많은 한옥을 돌아다니면서 통계를 냈지만, 건물들에서 정확한 비례를 찾는 데는 실패했습니다. 분명 어느 정도 수렴하는 비율이 있는 것은 같은데, 그

수치가 정확하지도 않고, 설령 수렴점을 찾는다고 해도 그게 미적 가치와 관계가 있는지는 더더욱 알 수 없었습니다. 그래서 정확히 비례를 가지는 건물을 꼽으라고 하면 제 머리 속에는 딱히 떠오르는 건물이 없습니다. 굳이 하나를 꼭 꼽아야 한다면 기하학적 비례가 뚜렷한 석굴암 정도가 아닐까요? 석굴암을 제외한다면, 비례미가 뚜렷한 건축물을 찾기가 쉽지 않습니다. 그런데도 한옥이나 우리 전통 건축을 보면서 막연하게 비례미가 뛰어나다는 둥의 이야기를 해서 사람을 혼란에 빠뜨리는 경우가 왕왕 있습니다. 이런 태도는 아마도 우리가 서양의 고전미학에 물들어 있기 때문이 아닐까 생각합니다. 비례미가 뛰어나다고 해서 가 보면 황금비율은 아닌 듯하고, 그렇다고 구고현법句股弦法의 비율인가 하면 그것도 아닌 것 같습니다. 구고현법은 우리의 비례미라고도 말하는데, 주로 건물을 지을 때 쓰는 직각삼각형 비율을 말합니다. 3:4:5나 1:√2 정도가 되겠지요. 그런데 구고현법은 미학적인 비례라기보다는 집을 지을 때 필요한 제작비례에 가깝습니다. 그렇다면, 우리에게는 서양의 황금비율처럼 엄격한 미적 기준이 없는 셈입니다. 우리나라 건축에 제대로 된 비례미가 없다는 것은 다른 나라의 건축과 우리 건축이 전혀 다른 토대 위에 있다는 것을 보여 줍니다. 비례를 따지자면 건물의 비례를 의미할 수밖에 없는데, 옛날 우리 선조들에게 건축은 건물만을 의미하지 않았습니다. 추상적인 말놀음은 그만두고 우리 건축의 실제 예에서 비례미를 한번 찾아보도록 하겠습니다.

지식 넓히기

한옥에는 정말 비례가 없을까?

물론 한옥에 비례가 없는 것은 아닙니다. 대표적인 비례로 꼽는 것이 구고현법句股弦法입니다. 직각 부등변삼각형에서 직각을 낀 두 변 중에서 짧은 변이 구句, 긴 변이 고股, 나머지 빗변이 현弦입니다. 구고현법이 때로는 미의 기준이 되기도 했던 것으로 보이지만,

구고현법

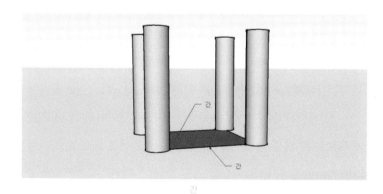

칸

실제로 보면 한옥을 짓는 제작원리로 쓰는 경우가 많습니다. 구고현법 말고도 한옥에서 쓰는 또 다른 비례로는 간間이라는 개념이 있습니다. 간은 칸이라고도 하는데, 한옥은 간을 단위로 공간을 구성합니다. 간은 '두 기둥 사이의 거리' 또는 '네 기둥 사이의 정사각형 면적'을 의미합니다. 그 건물을 지을 때 기준이 되는 선과 면을 모두 간이라고 합니다. 그래서 한간 또는 간반 하는 식으로 건물의 비례를 맞춥니다. 그런데 이 간이라는 개념 역시 미적인 기준이라기보다는 제작비례로 많이 사용합니다. 실제로 간의 크기는 부재의 크기와 살림의 형편 등을 고려하여 결정되기 때문입니다. 조선시대에는 가사규제家事規制가 있어서 신분별로 집의 규모를 법적으로 제한하기도 했는데, 법적으로 건물의 규모를 제한하는 경우에도 미학적인 고려를 한 흔적은, 적어도 제가 찾은 범위에서는 보이지 않습니다. 그래서 구고현법이나 간을 미학적 비례로 접근하는 것은 너무 나간 것이라 할 수 있습니다. 굳이 비례로 한옥을 포섭하자면 '생활 비례'라고 하면 어떨까 합니다. '한옥에서는 나름대로 추구하는 비례는 있지만, 여기에 구속되지는 않는다.' 이 정도로 말하면 될 듯합니다. 어떤 기준으로 접근하든 실제 집을 지을 때에는 그 집의 형편에 맞게 수정되기 때문입니다. 전통한옥에 같은 집이 없다는 말은 그래서 어느 정도 맞는 말입니다. 우리가 전통한옥이라고 하면 주로 조선시대 후기에 완성된 한옥을 이른다는 점을 고려해 볼 때, 한옥을 감상할 때 비례를 너무 중요하게 생각하면 자칫 한옥이 가진 아름다움을 놓칠 수 있습니다.

하늘을 나는 새를 보라

사진 속의 건물은 서산에 있는 개심사의 심검당입니다. 기둥을 보세요. 기둥에 비례가 있습니까? 위아래가 굵기가 다른것을 보면, 무슨 비율을 가지고 차이를 만든 게 아닐 겁니다. 사실 기둥 자체가 기우뚱해서 무슨 비례를 말하기조차 곤란합니다. 심검당의 기둥은 좀 과장된 면이 있기는 하지만, 보시는 것처럼 우리가 만나는 한옥에는 대체로 비례라고 할 만한 것이 부족합니다. 한국의 미를 '아졸미雅拙美'라고 하는 까닭도 여기에 있습니다. 아雅는 우아하다는 뜻이고 졸拙은 쓸모가 없다는 뜻입니다. 좋은 것과 나쁜 것, 우아한 것과 우아하지 않은 것, 한국의 미는 이렇게 미와 추를 같이 가지고 있다는 뜻이 되는 셈입

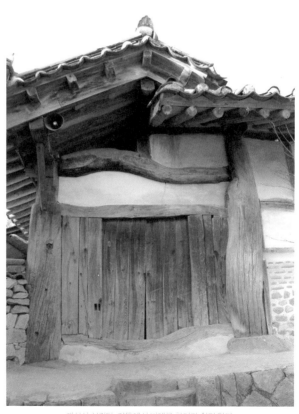

개심사 심검당. 기둥에서 비례를 찾기가 쉽지 않다.

니다. 좀 헷갈리는 아름다움입니다. 물론 '아졸'이라는 단어 자체에 '성품이 단아하나 변통성이 없다.'라는 뜻이 있습니다. 그러나 변화가 많은 우리 예술 품을 담아내기에는 적당한 뜻이 아닙니다.

지난 세기에 만들어진 이 단어는 사실 서양인의 눈을 전제한 아름다움을 표현한 것으로 보입니다. 애초에 우리의 미를 아졸미라고 할 까닭이 없지 않 습니까? 그래서 아졸미라는 말에는 서양인의 눈으로 보았을 때 한국의 미가 비례가 떨어진다는 뜻을 함축하고 있습니다. 이미 전통미를 서구의 미적 기 준으로 평가한 것이죠. 그럼 한옥의 아름다움에 대한 결론은 났습니다. 비례 라는 형식미를 중시하는 서양인의 눈에 한옥은 그리 아름다워 보이지 않습 니다. 그렇다면, 한옥이 아름답다는 근거는 무엇일까요? 안타깝게도 서양의 고전 미학에서 중요하게 생각하는 비례로 보면 한옥은 아름답지 않습니다. 의외인가요? 그런데 어쩝니까. 냉정하게 말하면 한옥에는 서양 사람들이 중 요하게 생각하는 아름다움인 비례미가 없습니다. 그러다 보니 구차하게 아 졸미라는 단어까지 만들어 가면서 서양미학에 우리를 맞춘 거죠. 특히 황금 비율까지 들이대면서 따지면 정말 할 말이 없습니다. 그러나 너무 서운해 할 필요는 없습니다. 비례는 애초에 서양인에게 익숙한 미의 척도라는 점에서, 우리 예술품을 그들의 황금비율에 기대어 평가할 까닭이 없습니다. 우리는 서양처럼 비례를 중시 여기지 않았으니까요. 그래서 한옥을 감상하는 데 비 례를 너무 강조하는 것은 바람직하지도 않고, 오히려 위험하기까지 합니다.

여기서 우리가 놓치지 말아야 할 것은 비례를 강조한 작품들은 고전미학 이 활개 치던 시대의 것이라는 점입니다. 현대미술에서는 비례를 그리 중요 하게 여기지 않습니다. 그럴 수밖에 없는 것이 하늘을 나는 새를 보세요. 하

늘의 새를 보고 밉다고 하는 분은 없을 듯합니다. 모두 크기가 다르고 비례가 다르지만 어느 것 하나 예쁘지 않은 것이 없습니다. 이 멋진 이야기는 제가 꾸며낸 말이 아니라 영국의 미학자 버크라는 사람이 한 이야기입니다. 현대미학에서는 비례가 그리 중요하지 않습니다. 그렇다면 한옥의 아름다움을 제대로 감상하려면 현대미학으로 보는 게 낫겠군요.

현대미학에 관한 이야기는 뒤에서 자연스럽게 이어질 것입니다. 우선 이해를 위한 흐름 정도만 짚어 보고 넘어가도록 하겠습니다. 18세기를 지나오면서 서양미학에서는 커다란 변화가 생깁니다. 바로 미를 보는 태도의 변화입니다. 예수를 무조건 아름답다고 하지 않아도 되는 시대가 온 것입니다. 지금까지 대상에 속해 있던 아름다움을 사람의 마음으로 옮겨 놓은 것이죠. 이제 미는 객관적인 것이 아니라 주관적인 것이 됩니다. 내 눈에 아름답지 않으면, 내가 아름답다고 느끼지 않으면 과감하게 아름답지 않다고 말해도 된다는 뜻입니다. 고전미학과는 완전히 반대가 된 거예요. 여기에는 시대적인 흐름이 있습니다. 그 전에 과학은 주로 인간 밖에 있는 것들에 관심을 두었지만, 이때가 되면 인간의 내부에도 관심을 가집니다. 그러니까 사람들이 인간의 심리적인 현상에도 관심을 가지면서, 미학적인 흐름은 주관적인 미적개념을 낳을 수밖에 없는 시대로 완전히 물꼬를 돌리게 됩니다. 현대미학은 이런 흐름의 연장선상에 있습니다. 이제 물건이 가지고 있는 부분적인 비례는 크게 중요하지 않게 된 것이에요. 오히려 비례를 넘어서는 상상력과 새로움이 중요해졌습니다.

불균형을 통해 균형으로 가다

자, 이제 토마스 미학의 두 번째 조건을 볼까요? 두 번째 조건인 통합은, 다른 말로 큰 비례라고 했습니다. 부분비례가 전체 비례에 맞아야 아름답다는 거죠. 그럼 한옥에 전체적인 비례미가 얼마나 잘 나타나는지 볼까요? 저 사진은 개심사의 범종루입니다. 또 개심사냐고요? 개심사 주지 분을 저는 전혀 모릅니다. 그냥 유서 깊은 사찰 중 집에서 가장 가까운 절이 개심사이기 때문입니다. 아무튼 사진을 한번 보세요. 범종루의 전체적인 모습에서 완전함이 느껴집니까? 기둥의 생김새가 제 멋대로이지 않나요? 네 개 모두 좌우

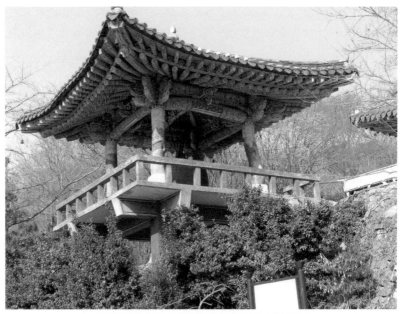

개심사 범종루, 우리는 부분의 개성을 살려 전체 이미지를 만든다.

대칭도 안 맞고 어찌 보면 만들다 만 것 같기도 합니다. 조금 전 본 심검당도 마찬가집니다. 부분 부분의 비례가 맞지 않으니 전체 비례가 맞을 리 없죠. 기둥을 자연에서 나온 그대로 가져다 썼으니 당연한 결과입니다. 나무가 자랄 때 주변을 보고 거기에 맞추어 자라는 것도 아니고, 또 기둥을 쓸 때 옆에 붙어서 나란히 자란 나무를 가져다 쓰는 것도 아니니, 도무지 기둥 간의 비례라는 것은 생각할 수조차 없습니다. 이는 다른 나라와 우리가 갖고 있는 완전성의 개념이 다르기 때문입니다. 서양미학에서 완전성이라는 건 부분들의 균형을 통해서 전체적인 비례를 확보하는 방법인데, 우리 건축은 부분적인 불균형을 통해서 전체적인 균형을 맞춥니다. 즉 부분의 개성을 그대로 살려두고 전체적인 이미지를 만드는 거죠. 현대미학에서는 이런 것을 몽타주라고 부르기도 하는 듯합니다. 이런 작품을 부분적으로 보면 도무지 균형이 맞는다고 할 수 없습니다. 그런데도 전체적으로 보면 '음 괜찮군!' 하는 말이 나옵니다.

이는 건물의 비대칭성과도 관계가 있습니다. 비례를 중시하는 입장에서는 예술작품이 대칭일 수밖에 없습니다. 서양 건축물을 보세요. 기본적으로 모두 대칭이지요. 그러나 한옥에는 대칭이 없습니다. 비대칭 건물을 짓는다는 착상은 서양에서는 매우 최근에 나온 것입니다. 우리의 경우엔 적어도 고려 말 조선 초가 되면 나타납니다. 그럼 한옥은 왜 비대칭을 기본으로 할까요? 이유는 구들 때문입니다. 우리는 구들을 방에 설치하는데, 이때 부엌이 옆에 붙습니다. 열을 효율적으로 이용하기 위해서죠. 그런데 부엌이 방 옆에 붙으면 건물이 대칭이 될 수 없습니다. 대칭이라는 것은 반으로 접었을 때 정확하게 반으로 접힌다는 의미인데, 부엌이 방에 붙으면 이게 불가능해지니까

요. 완전한 대칭에서 비례미를 찾는 시각으로 보면, 전체적인 완전함에는 불완전함이 없어야 합니다. 이 말은 즉 비대칭이 없어야 한다는 뜻입니다.

그러나 우리나라의 경우 완전함에는 비대칭 즉 불완전함이 포함됩니다. 이는 우리 건축이 도달한 매우 우월한 경지입니다. 모더니스트인 벤투리 또는 베르나르 추미 같은 사람들이 도달한 지점이기도 합니다. 벤투리 같은 경우, 불완전한 부분이 없는 건물은 완전한 부분도 가질 수 없다고 말했다고 하니 이제 서양의 미적 태도도 상당한 수준(?)에 오른 셈입니다. 미학이 고전 미학을 포기하고, 근대미학으로 오면 아름다움의 근거지가 대상에서 대상을 바라보는 개인의 마음으로 즉 내 마음 속으로 자리를 옮깁니다. 그러다 보니 미를 대하는 감정이 다양해질 수밖에 없습니다. 숭고, 우미, 추미, 풍경의 아름다움 등, 다양한 미적 체험이 가능해지면서 이제는 벼락 맞은 대추나무를 보고도 미적 체험이 가능해진 것이죠. 덕분에 저처럼 인물이 좀 빠지는 사람도 살 수 있게 된 겁니다. 저 같은 사람을 보고도 사랑에 빠지는 사람이 나오는 거예요. 아무튼 이런 변화 때문에 현대에는 여러분이 알고 있는 것처럼 다양한 예술유파가 쏟아져 나오고 있습니다.

곤란에 빠진 미술 선생님

그런데 개인이 물건이나 작품을 보고 느끼는 감정이나 쾌감이 다 다르다면 우리가 보편적으로 아름답다고 말할 수 있는 근거가 사라지게 됩니다. 그러면 당장 곤란해지는 사람이 누구일까요? 당연히 미술 선생님이겠죠. 뭐라도 객관적인 기준이라는 게 있어야 학생들을 가르칠 수 있으니 말입니다. 그

래서 아름다움에 나름대로 객관성을 보장하기 위해 미학자들이 고심해서 만든 개념이 무관심無關心입니다. 무관심이라는 말은 한자 뜻 그대로 관심을 두지 않는 것이죠. 예술작품을 감상할 때는 금전적 이익이나 감각적 자극에는 관심을 두지 말라는 뜻입니다. 예를 들어서 어떤 건축을 감상하면서, '저 건물을 사서 되팔면 얼마를 벌 수 있겠다.'라는 생각을 하거나, 그림을 보면서 성적으로 흥분한다거나 하면 예술작품을 제대로 감상할 수가 없을 겁니다. 그 밖에도 단순한 감각들 예를 들어, 덥다거나 시원하다고 느끼는 감각적인 느낌도 감상에는 필요하지 않습니다. '무관심'이라는 개념은 결국 이런 데에는 아예 관심을 두지 말라는 것이니까요. 이런 것들을 다 빼버리고 아주 평정한 마음으로 예술품에만 관심關心을 가지고 바라볼 때 우리는 예술작품을 제대로 감상할 수 있습니다. 바로 그런 태도를 '무관심적 관심'이라고 표현합니다. 다른 데에는 관심을 두지 말고 오로지 예술작품에만 관심을 가지는 것. 무관심적 관심이라는 말은 결국 관조적 태도를 의미합니다. 관조觀照는 고요한 마음으로 사물이나 현상을 관찰하는 것을 말합니다. 그래서 나와 대상이 모두 고요한 상태에서 만나는 거죠. 내 마음이 흥분해 있거나 대상이 막 움직이면 관조할 수 없을 겁니다. 사실 '관조'는 고전미학의 토대가 된 그리스나 스토아철학에서도 중요했습니다. 그런데 역설적이게도 똑같은 단어가 전혀 반대의 미감을 설명하는 방법이 되었다는 것이 재미있습니다. 이 무관심적 관심이라는 개념은 칸트에 의해 중요한 미적 태도로 완전히 자리를 잡습니다.

우리는 토마스 미학의 두 번째 조건인 통합이라는 관점에서 보아도, 한옥은 영 아름답지 않다는 것을 알았습니다. 그런데 현대미학에서 새로운 흐

름은 '전체적인 통일을 강조하는 비례'가 아니라 '전체를 구성하는 부분들이 만들어 내는 차이'에 있습니다. 여기서 차이는 단순한 차이가 아닙니다. 여러분 중에는 고등학교 생물시간에 린네가 만든 '계문강목과속종'이라는 분류표를 외운 기억이 나는 분들도 있을 텐데요. 분류표에서 보면 호랑이와 고양이는 같은 과로 분류됩니다. 그러니까 호랑이와 고양이는 모두 고양이 과에 속하는 거죠. 그래서 개 과와 고양이 과를 비교하면 고양이와 호랑이는 고양이 과에 속하는 같은 동물이 됩니다. 즉 고양이와 호랑이의 차이가 없어지고 맙니다. 이런 분류는 세계를 체계적인 하나로 이해하려는 노력에서 나온 분류법입니다. 그렇지만 여러분에게 고양이와 호랑이가 실제로 같습니까? 산에서 호랑이를 만날 때와 고양이를 만날 때 우리는 전혀 다른 상황에 봉착합니다. 호랑이를 만나면 죽을 수도 있습니다. 이 무서운 호랑이가 어떻게 귀여운 고양이와 같은 것이 될까요? 삶과 죽음의 차이만큼 큰 차이를 가지고 있는 것이죠. 이 차이는 도무지 '고양이 과'라는 동일성으로 환원될 수가 없습니다. 오히려 거꾸로지 않나요? 아래의 사진에서 보면 고양이와 호랑이보다는 고양이와 개가 더 가깝게 느껴지지 않습니까? 개나 고양이 모두 애완

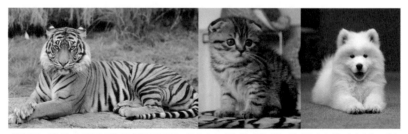

호랑이와 고양이와 개. 린네의 분류에 의하면 호랑이와 고양이가 더 가깝지만, 생활에선 고양이와 강아지를 더 가깝게 느낀다.

동물로 우리와 친근한 동물이기 때문입니다. 이렇게 무서운 호랑이와 귀여운 고양이가 절대로 같아질 수 없다는 그 '차이 자체'에 주목하는 것이 바로 차이의 철학입니다.

그럼 한옥에서 차이를 봅시다. 한옥에서의 차이는 사진과 같이, 저 기둥이 바로 저 대들보를 만나서 만들어진 차이 자체가 중요합니다. 저렇게 생긴 기둥과 저렇게 생긴 대들보는 저 두 개가 세상에서 유일한 것입니다. 여러분 저 대들보와 똑같이 생긴 대들보를 구해올 수 있겠어요? 어디에서도 똑같은 것은 구할 수가 없습니다. 그래서 둘이 만나서 만드는 차이는 무엇으로도 환원될 수 없습니다. 이 차이는 동일자로 포섭되지 않는 '차이' 또는 '변화'가 됩니다. 그래서 저 건축은 자신만의 독자적인 위치를 차지하게 되는 거죠. 이게 요즘 말하는 차이철학에서의 차이가 되겠지요. 한옥을 제대로 보려면 현대 미학이 동원되어야 한다는 게 여기서 다시 확인되었습니다.

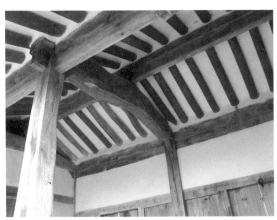

기둥과 대들보, 부분의 변화가 합해져 한옥이 된다.

한옥은
왜 직사광선을 싫어할까?

비너스를 빚은 서양 건축

　토마스가 말하는 미학의 세 조건 중 이제 밝음 하나만 남았네요. 자, 그럼 밝음을 살펴봅시다. 서양미학에서 빛이 중시된 것은 로마시대 철학자 플로티노스부터라고 했습니다. 그런데 최근에는 파르테논 신전이 원래 요란한 색으로 뒤덮여 있었다는 이야기가 나오고 있습니다. 이 말은 서양이 기본적으로 색을 중시했을 것이라는 점을 암시합니다. 그들이 건축물에 요란한 색을 칠했다는 것은 한옥의 아름다움을 검토하는 우리에게 매우 중요합니다. 왜냐하면 이것은 빛을 대하는 태도와 관련되기 때문입니다. 밝음은 두 가지 의미를 가진다고 했습니다. 색은 빛의 다른 말이기도 하니까요. 빛이 프리즘을 통과하면 나타나는 게 색입니다. 그래서 저는 밝음을 빛과 색 두 가지로 나누어 말씀드리겠습니다. 원색을 중시한다는 것은 직사광선을 중시하는 거죠. 빛이 프리즘을 통해서 나오는 것도 원색이고, 원색이 온전히 제 모습을 보여주려면 직사광선이 필요하니까요. 그들에게 의미 있는 빛은 기본적으로

모네(인상파), <수련>　　　　　　　　마티스(야수파), <모자를 쓴 여인>

직사광선이라는 걸 알 수 있습니다. 직사광선을 중요하게 여기는 미적 감각은 근대에 계승되어서 인상파와 야수파로 이어집니다. 모네로 대표되는 인상파가 햇빛이 물체에 반사되어 눈에 들어오는 직접적인 인상—자신의 눈에 들어오는 인상을 그렸기 때문에 인상파입니다—을 그렸다면, 야수파는 빛에 대한 인상을 자신이 주관적으로 해석하여 표현합니다. 물론 야수파의 색은 그래서 더 원색적이고 강렬해집니다. 아무튼 야수파는 밖에서 온 인상을 자기 자신의 표현으로 바꾸어 그렸다는 점에서 서양예술 변화에 큰 계기를 만듭니다.

　색보다 빛이 우선한다는 점에서 먼저 빛의 의미를 보고 덧붙여 색의 의미를 살펴보겠습니다. 이미 이야기한 것처럼 빛은 중세 기독교에서 매우 중요한 역할을 담당합니다. 빛을 직접적으로 이용하여 하느님이나 하느님의 은총을 나타냅니다. 빛을 이렇게 종교적인 방향에서 접근할 수도 있지만, 다른

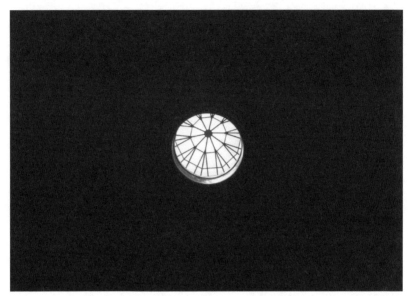

돔형의 천장에서 쏟아지는 한 줄기 빛. 어두운 실내에서 사는 이들에게 이 빛은 단순한 조명 이상의 의미였을 것이다.

방향에서 접근하는 것도 가능합니다. 바로 건축입니다. 여러분들도 유럽 여행을 많이 다니실 겁니다. 유럽에는 서양인들이 그들의 미적 관점에서 지은 건물들이 많이 남아 있습니다. 그런 건물 안으로 들어가면 대개 어두컴컴하지요. 근대 이전 서양 사람들이 지은 건물의 내부가 어두운 까닭이 뭘까요? 그건 서양 집이 기본적으로 담집이기 때문입니다. 담집은 벽을 다 쌓고 그 위에 지붕을 얹는 형태의 집입니다. 그래서 벽이 무너지면 집도 무너져요. 따라서 벽을 튼튼한 돌과 시멘트로 쌓아 올립니다. 벽도 두껍습니다. 50cm에서 두꺼운 것은 1m에 이르는 것도 있습니다. 그래서 집이 무너질까봐 창을 많이 만들지도 못하고, 만들어도 작은 창을 만들 수밖에 없었습니다. 게다가

벽도 두꺼우니 실내는 늘 어두울 수밖에 없었습니다. 전기시설이 없던 당시 실내에 빛을 들이는 일이 건축적으로 매우 중요했으리라는 것은 짐작하기 어렵지 않겠죠? 돌과 시멘트로 지은 깜깜한 건물 안에서 창이나 천장에서 쏟아지는 빛을 생각해 보세요. 그런 경험을 해 보신 분도 있을 것 같습니다. 어두운 곳에서 만나는 한 줄기 빛. 그 한 조각 햇살이 없다면, 그 안에서 할 수 있는 일은 아무 것도 없습니다. 비트루비우스의 《건축십서》에도 천장에 낸 구멍의 어느 부분에서 건물 내에 어떻게 광선을 끌어들이게 할 것인지 계산하기 위해, 건물을 짓는 사람은 수학을 알아야 한다고 적고 있습니다. 작은 구멍에서 어두운 내부로 빛이 들어오면 피사체가 거꾸로 보이는 카메라 옵스 큐라 원리가 서양에서 발견된 것도, 아마 작은 창을 통해 빛을 들여야 하는 건축 때문인지도 모릅니다. 그런 건물에 사는 사람에게 햇빛은 매우 중요했습니다. 그래서 그들은 직사광선 자체를 건물에 직접 들이려고 애를 씁니다. 이 기준으로 한옥을 한 번 볼까요?

안타깝게도 한옥은 빛을 이렇게 직접적으로 건물 내부로 들이지 않습니다. 오히려 한옥은 직사광선을 싫어합니다. 우리는 간접광선을 직사광선보다 더 좋아합니다. 한옥 어디에도 빛을 건물 내부로 직접 들이는 곳이 없습니다. 왜 그럴까요? 바로 건축 방식이 다르기 때문입니다. 한옥은 벽을 쌓아서 집을 짓는 것이 아니라, 기둥을 세워서 집을 짓기 때문에 벽이 없어도 집이 무너질 염려가 없었습니다.

사진 속의 누마루는 벽이 없어도 늠름하게 서 있습니다. 그래서 건물 여기저기로 빛이 들어올 곳이 많습니다. 일단 한옥은 벽이 얇습니다. 구들이 있어서 벽이 얇아도 충분히 따뜻했고, 창호지가 발달해서 집 안을 늘 밝게 할

누마루, 뼈대식 건물인 한옥은 직사광선을 들이지 않아도 실내를 밝게 유지할 수 있다.

수 있었습니다. 오히려 직사광선을 막기 위해서 처마를 길게 냅니다.

우리는 직사광선보다 간접광선을 좋아했습니다. 백토를 깔 수 있다면, 마당에 백토를 깔아서 빛이 반사되어 안으로 들어가도록 했습니다. 우리에게 직사광선은 어둠을 밝히는 조명이 아니라 난방을 위한 열로서의 의미가 더 중요했습니다. 그래서 겨울에는 집 안 깊숙하게 햇빛이 들어오게 합니다. 한옥의 벽 밖으로 나온 처마의 길이는 여름에는 집 안으로 직사광선이 들어오지 못하고, 겨울에는 들어오게 하는 지점에서 결정됩니다. 그래서 우리에게 빛은 장식이나 신의 은총이 아니라 냉난방이라는 구체적인 목적으로써 더 큰 의미를 가집니다. 건물이 사물을 대하는 태도를 얼마나 바꾸어 놓을 수

깊은 처마. 한옥 처마의 깊이는 조명이 아니라 실내의 냉난방과 관련 있다.

있는지 한옥과 다른 나라의 건축물을 비교해 보면 알 수 있습니다. 우리에게 직사광선이 중요한 공간은 건물이 아니라 마당이니까요.

빛을 건축과 연결해서 봐야하는 공간은 다름 아닌 중정입니다. 중정은 건물 안에 자리한 빈 터를 말합니다. 그 공간으로 쏟아지는 직사광선이 없다면 서양에서는 도무지 집 안으로 빛을 들일 수가 없었습니다. 그 고마운 빛이 신의 은총이 되면 탓할 수 없습니다. 그래서 밝음이 도덕적인 것과 이어질 수밖에 없는 거죠. 빛이 신을 연상시키는 한 더 화려해질 수밖에 없고, 울긋불긋한 모자이크가 나올 수밖에 없었을 것입니다. 그러나 우리는 건물 밖에 마당을 만들기 때문에 굳이 집 안에 중정을 만들 필요가 없었고, 중정을 만든다

담집의 중정, 건물에 빛을 들이기 위해 꼭 필요하다.

고 해도 밝은 빛을 들이기 위한 것이 첫 번째 목적은 아니었습니다. 중정은 빛을 들이는 용도 외에도 외부의 침입을 막기 위해 발달한 공간이라고 하는데, 중정이 있는 한옥도 외부의 침입에는 허술하기 짝이 없었습니다. 문이라고 달아놓은 것이 힘 있는 남자가 확 잡아당기면 뜯기지 싶을 정도의 문도 있었으니까요. 그래서 우리 건축형태가 다른 나라와 비슷하다고 해도 그 용도를 굳이 다른 나라와 똑같이 해석할 필요는 없습니다. 이는 뒤에서 마당에 대해 좀 더 알게 되면 고개를 끄덕이게 될 것입니다.

우리가 바탕색을 사랑한 까닭

우리는 빛으로 신처럼 명료한 이미지를 그리기보다는 오히려 모호함을 만듭니다. 다비드 상이나 비너스 상을 보면 그 조각이 매우 섬세합니다. 그런데 우리 사찰에서 만나는 부처나 보살의 모습은 어때요? 예리하게 표정을 담아내기보다는 두루뭉술하죠? 이때 간접광선은 미적으로 불완전한 균형에 나름대로 균형감을 줍니다. 즉 조각기법과 건축이 일정한 관계에 있다는 것

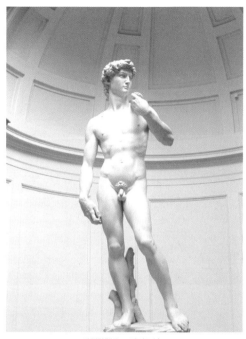
미켈란젤로, <다비드상>

입니다. 조각기법의 차이를 재료의 차이에서 오는 것으로 보기도 합니다. 말하자면 대리석과 화강암이라는 재료의 차이에요. 대리석은 예리한 표현이 가능하지만, 화강암은 푸석푸석해서 어렵습니다. 그러나 꼭 그렇게만은 볼 수 없습니다. 미켈란젤로의 후기 작품인 <론다니니의 피에타>를 보면 그 전에 만든 피에타와는 완전히 다르기 때문입니다. 또 르네상스시대와 바로크시대 그림과 조각에서도 정교성에서 차이가 납니다. 우리의 경우에도 마찬가지로, 다른 재료로 만든 조각도 화강암으로 만든 것과 별반 다르지 않은 것이 많습니다. 쇠로 만든 불상이라고 뭐 다른가요? 당장 마을마

부처상

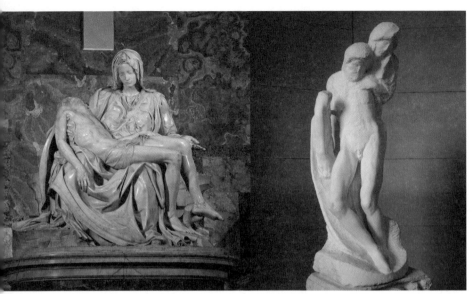

미켈란젤로, <피에타>(전기) 미켈란젤로, <론다니니의 피에타>(후기)

다 있던 장승을 보세요. 그리 세밀하지 않죠. 그래서 이를 재료의 문제로만 보는 것은 무리가 있습니다. 이는 간접광선을 중시 여기는 건축이 조각에 미친 영향이 아닐까 생각합니다. 거기에 우리가 추구하는 상象의 이미지가 더해지면 훌륭한 작품이 나오는 것입니다.

　직사광선보다 간접광선을 좋아하는 우리의 태도는 색에 대해서도 서양 사람들과 차이를 만들었습니다. 여러분은 어떤 색깔의 승용차를 타십니까? 대체로 흰색 아니면 검은색 아닌가요? 좀 특별하다 싶으면 회색 정도가 될 겁니다. 세계에서 바탕색을 좋아하는 민족이 우리 말고 누가 또 있을까 싶습니다. 서양은 원색 계열의 색을 좋아합니다. 비단 서양만이 아닙니다. 마

당을 갖지 못하고 서양처럼 중정을 발달시킨 중국의 문화 역시 원색을 좋아합니다.

여러분, 중국의 집이 한옥에 가까울까요? 아니면 서양 집에 가까울까요? 대부분 중국의 집이 한옥에 더 가깝다고 생각하지만, 실제로는 서양 집에 더 가깝습니다. 물론 중국도 우리처럼 나무뼈대를 이용하는 집을 짓고 살았지만, 집의 구조는 서양 집에 더 가깝습니다. 중국의 주거문화도 마당이 아니라 중정에 의지하고 있어서, 집의 특성으로 보면 많은 경우 우리보다 서양을 닮았습니다. 다만 중국은 구조상 벽이 없어도 되는 집을 지었기 때문에 빛에 관한 한 서양과 우리의 중간쯤에 위치하고 있습니다. 그래서 중국도 우리처럼 달을 좋아할 수 있었을 것입니다. 마당에서 생활하는 우리는 중국과 같은

마을 어귀의 장승. 나무로 만들었지만 여전히 세밀하지 않다.

중국의 사합원, 한옥보다 서양집에 가깝다.

동양권이라도 원색보다는 바탕색을 더 좋아합니다. 바탕색은 근본적으로 간접조명과 관계있습니다. 물건 자체의 성질, 즉 물성을 드러내는 것은 간접광선입니다. 이와 반대로 직사광선은 물성을 없앱니다. 강한 빛이 물건을 때리면 빛만 반짝이는 걸 본 경험 있으신가요? 그렇게 물성을 드러내는 것은 색이 아니라 질감이고, 그 질감을 잘 드러내려면 원색이 아니라 물질 자체의 색 즉 소색素色이 중요합니다. 그래서 우리 문화에서 흰색이나 회색, 검은색은 무채색이라고 하기보다는 바탕색 또는 소색이라고 해야 맞습니다. 간접광선을 중요하게 여기는 우리의 미적 태도는 우리 문화에 적지 않은 영향을 남겼습니다.

책을 보면 책 사이에 그림을 그려 넣는 삽화가 있지요? 삽화에는 색이 없고 그냥 형태만 있지요? 원색을 중시하는 서양예술에서 삽화예술이 탄생했다는 것은 좀 특별하지 않나요? 삽화는 색채와 색채의 감각적인 요소를 부정하잖아요. 물론 요즘 삽화는 다르지만, 삽화가 하나의 유파로 출현할 때는 그랬다는 것이지요. 그래서 삽화에서는 빛의 효과도 그리 중요하지 않습니다. 그래서 조각적인 요소가 없는 평면적인 그림이 그려집니다. 그러나 이것도 역시 직사광선의 문화입니다. 원색에 반발하여 원색의 반대편에 섰다는 의미에서 그렇습니다. 두 입장 모두 직사광선의 범주 내에 있는 것이죠.

남자와 여자가 모두 인간인 것처럼 말입니다. 우리가 가진 간접광선 문화가 직사광선 문화와 구별되는 중요한 지점은 바로 물체의 성질인 물성을 보는 태도와 긴밀하게 이어져 있습니다. 앞에서 잠깐 이야기한 것처럼 중세의 빛과 색을 이어받은 것이 인상파입니다. 모네의 그림을 보세요. <성당> 그림이든 연못의 꽃을 그린 <수련>이든, 모두 빛이 대상을 때리고 튀어나오는 색을 그립니다. 즉 직사광선을 선호하는 서양의 패턴을 따르고 있습니다. 이 극단에 미래주의의 발라가 있습니다. 그는 그들의 전통인 직사광선이라는 빛의 성격을 정확하게 간파합니다. 빛이 물체의 물질성을 파괴한다는 그의 주장은 <가로등>이라는 그림에 잘 나타납니다. 거기서 그래도 자신의 정체를 간직하는 것은 강한 빛을 가진 가로등과 달입니다. 하지만 달과 가로등조차 자신들의 빛에 의해 그 자신의 물성을 잃고 맙니다.

발라, <가로등>, 빛으로 인해 물성을 잃어버린 모습을 볼 수 있다.

한옥을 사랑한 세잔

그럼 서양화가 중에, 물성을 중시하는 우리 감각으로 그림을 그린 사람은 없을까요? 저는 한옥이 사랑한 간접광선을 담아낸 그림으로 후기 인상파 화가군에 속하는 세잔의 그림을 꼽습니다. 세잔이 그의 작품에서 재현한 빛은 그가 명시적으로 말하지는 않았지만 우리의 간접조명 방식에 가깝지 않나 생각합니다. 그는 '생트빅투아르산'을 연작으로 그렸는데, 그 그림을 보면 다

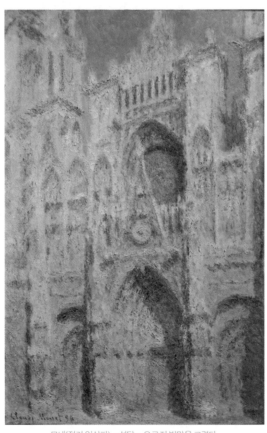

모네(전기 인상파), <성당>, 오로지 빛만을 그렸다.

른 인상파 화가들이 그린 것과는 많이 다름을 알 수 있습니다. 빛의 향연이라고 할 만한 다른 인상파들의 그림과는 다르게, 그의 그림에서는 묵직한 물성이 강조됩니다. 앞에서도 말했지만, 물성이라는 것은 직사광선보다는 간접적인 조명에서 더 강하게 드러나기 마련입니다. 여러분이 직접 확인을 해 보세요. 내리쬐는 태양 밑에서 어떤 물

세잔(후기 인상파), <생트빅투아르산>, 빛보다는 물성이 강하게 느껴진다.

체를 본 뒤, 그 물체를 간접광선이 있는 곳에서 다시 한 번 봐 보세요. 사진도 햇빛이 들어가면 하얗게 바래잖아요? 그래서 물성은 간접광선에서 살아납니다. 그런 점에서 인상파 화가들이 빛을 중시 여기는 중세의 미학을 잇고 있다면, 세잔의 그림은 중세의 미학을 뛰어넘고 있다고 볼 수 있습니다.

인상파든 이후에 나타난 표현주의든 그들은 중세의 관념적 전통을 이어받습니다. 인상파는 빛을 이용해서 물체가 가진 물질성의 해체를 겨냥하고, 표현주의는 그들이 표현하고자 하는 관념을 추상으로 드러냅니다.(표현주의가 추상을 지향한다는 것은 표현주의유파가 관념적인 전통이 강한 독일에서 유행했다는 점에서도 확인됩니다.) 물건을 추상화하면 기하학적인 도형으로 갈 수밖

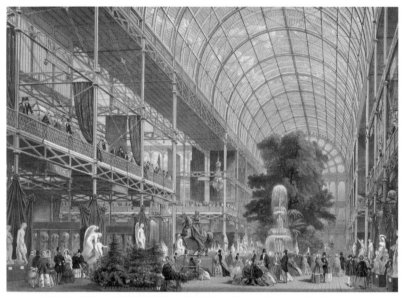

1851년 런던에서 열린 제1회 만국박람회장의 철골유리건물, 수정궁, 철과 유리는 직사광선 문화의 연장이다.

에 없지요. 종국에는 인간의 얼굴은 원이 되고 인간의 신체는 길쭉한 타원형이나 직사각형이 되는 식입니다. 플라톤의 이데아 냄새가 나지 않나요? 이처럼 세잔과 달리 서양인들은 빛을 통해서 물건이 가진 물성을 드러내기보다 오히려 물성을 없애고 정신적인 것으로 올라가려고 합니다. 이에 비해 물성을 강조하는 세잔의 그림은 물성에 정신을 담을지언정, 물성을 지우고 정신만을 추상으로 그리진 않습니다. 빛을 받아들이는 태도에서 세잔은 한옥을 닮아 있습니다.

칸트는 화려한 로코코 양식을 예술적이지 않다고 생각한 듯합니다. 과도한 장식 때문입니다. 그러나 가만히 생각하면, 장식 역시 직사광선의 문화임

을 알 수 있습니다. 장식의 목적인 휘황찬란함이 직사광선에서 완성되니까요. 그래서 장식이 발달한 건축문화 역시 직사광선에 뿌리를 둔 것임을 알수 있습니다. 비트루비우스가 《건축십서》에 '장식'을 '색'과 같은 장에서 다루는 것도 아마 이 때문일 것입니다. 서양 건축에서 이러한 장식을 대체한 것이 철제와 유리입니다. 인상주의가 나오기 전인 18세기 말이면 투명한 유리와 철제를 이용한 건물이 등장합니다. 그리고 19세기 중반이면 유리와 철제가 건물에 많이 사용된 것으로 보입니다. 1851년 지어진 전시장 수정궁은 지금 건물에 비추어도 뒤지지 않을 정도입니다. 이를 보면, 건축에서 유리와 철제의 사용이 인상파 화가에게 영향을 주지 않았나 생각됩니다. 그런 의미에서 인상파 화가의 아버지라고 할 마네가 1867년 〈만국박람회〉를 그렸다는 점은 매우 시사적입니다.

현대 건축은 장식을 털어버리던 이 시기부터 출발합니다. 이는 그들이 지나온 시절을 생각하면 분명히 파격적으로 보입니다. 그러나 여기에는 여전히 직사광선 문화가 관여하고 있습니다. 건물의 유리와 철에 부딪힌 빛은 분명 사방으로 튀어나갔을 겁니다. 이제 장식이 없어도, 즉 색이 없어도 충분히 빛의 아름다움을 나타낼 수 있게 된 거죠. 그래서 이런 시대적인 변화는 직사광선의 포기가 아니라 계승이라고 보아야 합니다. 그러나 건축가들은 자신들의 신분을 육체 활동가에서 정신 활동가로 높이기 위해 건축에 철학을 내세우면서, 이를 기하학적인 추상이라고 생각합니다. 장식을 없애고 철과 유리를 사용한 자신들의 건축을, 순수한 내적열정을 기하학적인 추상으로 표현하는 표현주의 미술가의 작품과 동일시했던 것입니다. 보석과 유리, 그리고 철이 같은 맥락에 있다는 점에서 그들의 빛에 대한 태도는 직사광선 선호

에서 크게 바뀐 것이 없어 보입니다. 이에 비해 한옥은 애초에 장식을 하지 않았다는 점에서 서양 건축과는 근본적으로 다른 토대에 서 있습니다. 한옥은 '결코'라고 할 정도로 장식에 둔감합니다. 그런 의미에서 장식을 거부하는 현대건축의 모더니즘은 차라리 우리의 전통에 가깝습니다.

비명이 된 베이컨의 그림

빛에 대해서는 충분히 이야기를 한 것 같습니다. 이제 색에 대한 이야기를 좀 덧붙이려고 합니다. 세잔 당시 서양 미술의 흐름을 잠깐 보면, 선線의 예술에 반대하고 나선 인상파, 야수파 등이 나타나는데요. 선을 무시한다는 것 역시 직사광선적인 태도라 할 수 있습니다. 직사광선이 물체에 부딪히면 선이 사라지고 색만 남으니까요. 모네의 그림을 바로 앞에서 보면 형체가 사라지고 물감의 번짐만 남는다고 하죠? 서양에서는 이렇게 고전미학이 무너진 이후에도 여전히 직사광선적인 감각을 유지합니다. 서양예술에서 회화의 색은 절대 색을, 회화의 형태는 기하학적 질서를, 음악은 절대 음악을 지향했습니다. 그들은 여전히 플라톤이 꿈꾼 이데아의 세계에 머물고 있는 것이죠. 이것은 모두 물성을 지우려는 노력이라는 점에서 우리 예술과 대척점에 서 있습니다. 우리에게는 절대색이 없어 오히려 개개의 특성인 바탕색(소색)을 즐기고, 형태에서는 서양과 거꾸로 기하학적 질서를 무너뜨려 물성을 확보합니다. 기하학적 질서를 무너뜨려 물성을 확보한다는 말이 좀 추상적인가요? 쉬운 예를 들어보겠습니다. 다들 왼쪽 얼굴과 오른쪽 얼굴, 왼손과 오른손이 꼭 같다고 생각하시나요? 우리 얼굴과 몸은 대칭인 것 같지만, 사

실 대칭이 아 니라는 것쯤 은 누구나 느 낀 적이 있을 겁니다. 이렇 듯 물성은 정 확하게 대칭 을 가지고 있 지 않습니다. 그래서 이런

프란시스 베이컨

물성을 머릿속에서 추상화시키는 것이 서양미술의 특징입니다. 그런데 근래 에 서양의 직사광선 문화로 간접광선 문화를 적극적으로 포섭하려 노력한 화가가 있습니다. 삼면화로 이름 높은 프란시스 베이컨Francis Bacon, 1909~1992입 니다. 그는 물성을 확보하기 위해 갖은 노력을 기울입니다. 그러나 그 방법은 여전히 직사광선적입니다. 그의 형形은 의도적인 무너짐으로 여전히 직사광 선의 시각을 벗어나지 못하고 있으며, 색도 직사광선의 원색입니다. 베이컨 의 그림을 음악으로 듣는다면 아마도 물성이 강한 판소리가 아니라, 그림처 럼 단말마 비명이 되고 말 것입니다. 그것은 물성이 아니지요. 물성을 털어낸 절대음을 찾아 나서던 그들 조상의 모습이 그의 작품에서 보입니다. 세잔은 오히려 물체가 가진 물성을 드러내서 직사광선을 숭배하는 이들에게는 보이 지 않던 것을 보여주려 했다는 점에서 특별합니다. 세잔 그림을 어떻게 해석 할지는 사람에 따라서 다르겠지만, 물질의 비례나 색에 관심을 가지기보다

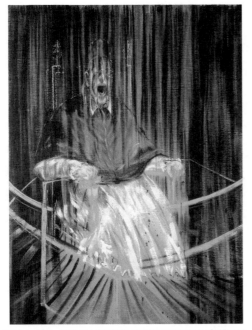

우리 간접광선 문화에서 나타나는 물성의 촉각적 느낌을 살렸다는 점에서 그의 작품 세계는 특히 우리 문화의 가치에 닿아 있습니다. 세잔이 대단한 것은 형태를 파괴하는 색의 관념주의(추상)에 반발해서 단순히 물질주의로 간 것이 아니라는 점입니다. 그는 물성에 관심을 가지고 있었습니다.

프란시스 베이컨, <벨라스케스의 '교황 인노켄티우스 10세 초상'에서 출발한 습작>

한편 제들마이어Hans Sedlmayr, 1896~1984는 모든 예술을 통합하고 질서를 부여해 주던 건축의 예술적 지위가 무너지고, 그 기능도 변화되었다고 주장합니다. 그 결과 건축을 구성하던 다양한 예술 역시 해체되고 있다고 애통해합니다. 모든 예술에 질서를 주는 구실을 건축에 부여하고 있다는 점이 재미있습니다. 제들 마이어는 통합예술의 와해를 중심의 상실로 표현하고 있습니다. 그리고 그 단적인 예를 파울 클레의 그림에서 찾습니다. 미술에서 다양한 시도를 하던 파울 클레는 마침내 그의 도화지에 '스토리를 잃고 아무런 연관 관계가 없는 조각난 그림'을 그려 넣습니다. 그림의 파편들이 그의 그림 안에서 의미 없이 떠돌거나 나뒹굽니다. 제들 마이어는 여기서 통합예술

의 죽음을 봅니다. 이제 건물은 주변 풍경과 아무런 관계없이 서 있고 조각이나 그림들도 건축 여기저기 아무런 관련 없이 놓여 있거나 걸려 있습니다. 낭만주의는 이런 시대적인 상황에 반발해서 나타납니다. 낭만주의 예술가들은 주관적인 진리가 객관적인 진리보다 더 근원적이라는 믿음으로, 그림 속에서 조각난 채로 무의미하게 떠돌던 것들

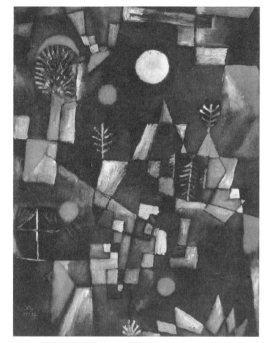

파울 클레, <보름달>, 스토리를 잃고 떠도는 그림조각들

을 통합하여 나름대로 의미를 주려고 노력합니다. 그러나 현대예술에서는 통합된 것들을 다시 조각내고 있습니다. 통합과 분열이 반복되고 있는 거죠. 어쩌면 서양예술에서 통합과 분해라는 반복은 당연한 일인지도 모릅니다. 서양예술의 대이론인 비례가 무너지면서 그들의 통합이 이제 무의미해졌기 때문입니다. 그것은 이성에만 의존한 문화가 벽에 부딪힌 것이고, 한편으로는 그들의 미학이 뿌리내린 직사광선 미학의 위기이기도 합니다.

한옥,
플라톤과 통하다

지금까지 서양미학을 중심으로 한옥의 예술성을 살펴보았습니다. 그런데 재미있는 것은 한옥이 품은 예술성이 서양의 미학사에서 현대에 위치한다면, 그럼 현대가 오지 않았다면 한옥의 예술성은 서양의 미학에서 아무런 의미도 없겠는가 하는 점입니다. 여기서 서양 고전미학의 출발점인 플라톤의 생각을 다시 한 번 보기로 합시다. 플라톤은 좋음의 이데아가 있다고 합니다. 세상은 그것의 카피고 예술은 그것의 카피의 카피고, 그렇게 되겠지요. 그런데 이데아를 다른 방향에서도 접근해 볼 수 있습니다.

우리는 사유의 방식을 사실과 당위로 나누기도 합니다. 좀 막연한 표현인 듯하니 예를 들자면, '정의는 좋은 것이다.' 하면 이는 사실을 말하는 것입니다. 그런데 '좋은 것이니 정의를 추구해야 한다.'라고 하면, 이는 당위의 문제가 됩니다. 좀 더 시각적으로 표시하자면 영어가 좋습니다. 사실에는 be동사를, 당위에는 조동사 should를 쓰게 됩니다. 문제는 정의正義가 좋다고 해서 내가 당연히 추구해야 하는가 하는 점입니다. 예가 추상적이니까 좀 구체

적으로 바꾸어 보겠습니다. '개고기는 몸에 좋다. 그러니까 인간은 개고기를 먹어야 한다.'라고 하면 뒤집어지는 사람들이 꽤 있을 겁니다. 이처럼 사실은 당위로 바로 이어지지는 않습니다. 사실이 당위로 이어지려면 사실 자체가 추구할 만한 가치가 있어야 합니다. '사람은 양심을 가지고 있다. 그러니까 사람은 양심을 지켜야 한다.'라는 주장이 의미를 가지려면 양심 자체가 지켜야 할 가치를 가지고 있어야 하는 것입니다. 개고기가 지켜야 할 건강 자체는 아니기 때문에 우리는 개고기를 당연히 먹어야 하는 것은 아닙니다.

플라톤이 말하는 이데아를 바로 그런 가치로 바꾸어 볼 수 있을 것입니다. 여러분이 끼고 있던 반지가 다이아몬드 반지인 줄 알았는데, 실제로는 다이아몬드가 아니고 값싼 모조품이었다면 어떻게 하시겠습니까? 아마 갖다 버리지 않을까요? 그런데 정의正義라는 것은 다릅니다. 여러분이 실제로는 정의롭지 않은데 남이 보기에 정의로워 보인다면 그것을 굳이 버리려 할까요? 오히려 정의 자체를 좋아하는 사람보다 정의로워 보이는 것을 좋아하는 사람이 많은 것이 현실입니다. 정치인들 청문회를 보면 알 수 있듯이요. 아니 굳이 정치인까지 갈 필요도 없습니다. 가만히 자신을 돌아봐도 고개를 끄덕이는 분이 적지 않을 것 같네요. 아무튼 이런 행동이 나오는 것은 정의로워 보이는 것이 자기에게 이익이 되기 때문입니다. 이 이야기는 제가 꾸며낸 이야기가 아니라 플라톤의 《국가론》에 나오는 이야깁니다. 아름다움을 이런 가치로 접근하자면, 미는 그 자체에 가치가 있습니다. 우리가 어떤 미적 태도를 가지느냐에 따라서 다문화가정이 많아지는 지금, 우리는 훨씬 평화로운 사회에 살 수도 있다는 거죠. 그리고 미 자체가 우리를 기쁘게 하니까요. 이렇게 의미 있는 미가 고전미학에서는 대상에 딱 주어집니다. 그런데 그걸 우

리가 직접 인식하지 못하니까, 그것을 인식하기 위해서 비례가 나오고 빛이 나오는 것입니다. 비례나 빛이라는 것은 외적인 판단을 위해서 필요한 것이 아니라, 실은 실제 본질적인 아름다움을 파악하는 수단이 되는 것이겠죠.

　다이아몬드가 의미를 가지려면, 잘 깎여져 비례를 갖고 그것이 전체적으로 비례적인 완결성을 가져야 한다는 외적인 껍데기보다는, 물질이 가지는 속성이 중요합니다. 바로 그것이 다이아몬드여야 하는 것이죠. 플라톤이 말하는 좋음의 이데아, 미의 이데아는 결국 외적인 무엇이 아니라 사물의 진정한 가치로서의 이데아를 의미합니다. 비례는 그것을 판별하는 기준일 뿐입니다. 이런 관점에서 한옥의 미적 가치는 충분히 플라톤이 추구하던 그 지점에 가 있습니다. 형形을 중시하는 서양의 태도와 질質을 중시하는 우리의 태도가 이곳에서 접점을 만들 수 있으리라고 봅니다. 우리의 아름다움은 이 실질적인 속성에 가치를 두고 있습니다. 한옥의 미는 서양 사람들이 생각하는 고립된 비례의 아름다움이 아니라 자연의 흐름 속에서 가치를 가지는 본질적인 아름다움에 기반하고 있음을 놓치지 않아야 합니다. 그리하여 우리의 아름다움은 플라톤이 말하는 미의 가치를 그 자체로 담지하고 있다는 것을 잊지 말기 바랍니다.

건축가가 예술가라고?
도대체 건축이 언제부터 예술이 되었단 말이지?

액션페인팅과 만대루

오래 전, 무언가 이야기 끝에 선배에게서 건축이 예술이라는 소리를 들었습니다. 저는 제가 당시 머물고 있던 다세대주택을 생각하면서 쿡쿡 웃고 말았습니다. 왜 그런 말도 안 되는 소리를 할까? 그리고 어느새 저는 다니던 대학교를 졸업하고 아파트를 짓는 회사에 다니게 되었습니다. 그리고 잠깐 건축 밖의 일에 외도를 한 적도 있지만, 이내 한옥을 짓는 목수가 되었고, 아울러 한옥을 공부하는 사람으로 여전히 건축 일에 마음을 쓰고 있습니다. 그리고 지금 건축이 정말 예술인지에 대해 여러분과 이야기를 나누고 있습니다.

사실 예술로서의 건축은 그리 오랜 역사를 가지고 있지 않습니다. 특히 우리 건축인 한옥은 스스로를 뽐내서 작품이 되려는 경향이 적어요. 그래서 한옥을 미학이라는 관점에서 읽어내는 일이 그리 녹록치 않습니다. 혹시 경북 안동에 있는 병산서원에 다녀오신 분이 있는지 모르겠습니다. 거기에는 병산서원을 유명하게 만든 만대루가 있습니다. 여러분은 그 건물을 처음 보

병산서원의 만대루, 참여로 완성되는 건축

앉을 때 느낌이 어땠나요? 정말 그렇게 대단한 건물이라고 느꼈습니까? 건축가들이 입에 침이 마르게 칭찬을 하는 건물인데, 실제 가서 보면 커다란 누마루가 평범하게 나타날 뿐입니다. 유명한 건물이라는 것을 몰랐다면, 생뚱맞다고 생각할 수도 있을 것 같습니다. 만대루를 보면서 그 건물만으로 예술을 이야기하자면 아무래도 궁색하기 짝이 없습니다. 뭐 사실 건물만을 보자면 싱겁기 짝이 없어요. 하지만 그 싱거워 보이는 만대루에 올라보면 전혀 다른 느낌을 받게 됩니다. 그래서 만대루에서 진정한 건축을 느끼려면 그곳에 올라가서 만대루가 만든 프레임을 통해 들어오는 풍광風光을 보아야 합니다. 이 말은 보는 사람의 참여 없이, 만대루 혼자만으로는 훌륭한 건축이 될 수

액션 페인팅. 우리 건축은 모든 참여자를 예술가로 만든다.

없다는 뜻이지요. 이것이 바로 명확하게 대상과 관찰자를 구분하는 예술이라는 개념으로는 우리 건축을 포섭하기 힘든 까닭입니다. 그래서 한옥으로 대표되는 전통 건축은 액션페인팅이 예술로 분류되는 오늘날의 예술에 닿아 있습니다. 모두 참여가 중요하기 때문입니다. 그래서 우리는 한옥에서 매우 현대적인 예술적 분위기를 느낄 수 있습니다.

건축을 예술로 먼저 접근한 곳은 서양입니다. 서양 건축예술의 기원을 말하자면, 서양 건축의 아버지격인 비트루비우스가 쓴 《건축십서》를 피해갈 수 없을 겁니다. 기문당에서 번역한 책이 서점에 나와 있는데요. 이 책은 BC 1세기에 써진 것으로 추정되는데, 건축에 관한 매우 다양한 이야기들이 담겨 있습니다. 비트루비우스는 이 책에서 건축의 아름다움에 대해 이렇게 말합니다.

건물의 외관이 경쾌하고 보기 좋고 건물 각부의 치수들이 올바른 균제비례를 이루면 아름답다.

비례에 대한 전통이 얼마나 오래전부터 시작됐는지 알 수 있습니다. 아울러 기원전에 건축에 대해 이렇게 이야기한 것을 보면, 건물을 아름답게 지으려는 노력이 매우 오래전부터 이루어져 왔다는 것을 짐작할 수 있습니다. 그렇지만 아무래도 건축가가 대접을 받는 건축예술로 자리를 잡게 된 것은 앞에서 본 것처럼 근대에 들어오면서부터입니다. 일단 서양에서 건축이 예술이 되던 시대상황을 볼까요.

르네상스시기를 지나면서 서양의 형이상학은 새롭게 재편됩니다. 형이상학을 허리하학(?)의 반대라고 하던가요? 아마도 육체적인 것을 넘어서는 학문이라는 뜻이라 생각됩니다. 실제 과거의 형이상학은 제목만으로도 고리타분하게 느껴지는 신학과 자연철학 그리고 논리학을 대상으로 했습니다. 하지만 이때가 되면 사람들은 좀 더 다채로운 영역에 관심을 가지게 됩니다. 그래서 이때까지 형이상학에서 소외받고 있던 기능적인 영역이 정신문화의 영역으로 넘어갑니다. 즉 장인이 구박을 받으면서 다루던 미술과 조각이 먼저 예술로 자리를 잡고, 마지막으로 건축이 예술의 끝자리를 차지합니다. 이제부터 건축은 장인의 영역에서 건축가의 영역으로 넘어갑니다. 건축이 소위 육체노동에서 정신노동으로 신분 상승을 한 것이죠. 건축을 예술로 자리 잡도록 기여한 사람들은 기하학 등 서양의 형이상학적인 요소를 적극적으로 건축에 끌어들였습니다. 요즘 식으로 표현하면 과학과 철학 정도가 되겠군요.

건축이 느지막이 예술이 되다보니, 우리에게 익숙한 건축 용어는 건축보

다 먼저 과학의 자리를 차지했던 외부 과학에서 온 것이 많습니다. 당연하게 건축학 용어로 알고 있는 동선動線이나 기능機能은 생물학에서, 구조構造라는 단어는 언어학에서 빌려온 용어들입니다. 잠깐 예를 들면, 동선이라는 말이 건축이라는 영역에 나타난 것은 19세기 중반입니다. 동선이라는 단어에는 피가 몸 밖과는 아무런 관계없이 몸 안에서만 도는 것처럼 건물 역시 외부와 완전히 단절된 독립체라는 생각을 바닥에 깔고 있습니다. 이처럼 '동선' 자체가 '폐쇄된 순환'의 뜻을 가지게 된 데에는 이 말이 생리학에서 나온 까닭도 있지만, 건물이 자연과 독립된 순환체계를 가진다는 매우 서양적인 가치가 건축가들의 머리에 내장되어 있었기 때문입니다. 서양인들에게 인간은 자연과 구별되는, 자연을 지배하는 특별한 존재니까 당연히 사람이 사는 집 역시 자연에서 독립된 것이 되겠죠. 자연과 늘 호흡하는 우리 건축에는 아무래도 잘 맞지 않는 단어라고 할 수 있을 것 같습니다. 하지만 걱정할 것은 없습니다. 다행히 동선이라는 말을 이제는 폐쇄된 순환의 의미로만 쓰는 것 같지는 않으니까요. 지금은 사람이 움직이는 선 정도의 좀 더 보편적인 뜻으로 그 의미가 확장되어 쓰이고 있습니다.

건축, 신분이 상승하다

예술로서의 집이 어떻게 사람이 사는 집이 될까? 좀 극단적인 예를 들자면 여러분이 그림 안에 들어가 산다고 생각해 보세요. '오! 내가 그림이 된다니.' 분위기만으로는 그럴 듯하지만, 이게 가능한 일이 아니잖아요. 그래서 사람들은 건축을 질이 좀 떨어지는 예술로 보는 경우가 많았습니다. 하지만,

현대 건축가들은 자신들이 정신노동을 하는 사람임을 매우 자랑스럽게 생각하며 집을 예술로 접근하는 일에 정말이지 익숙해 보입니다. 여기에 인문적 가치까지 더해서 건축가는 현대사회의 중요한 직업군을 이룹니다. 오늘날 건축을 예술로 보는 것은 어느 정도 일관된 주장인 듯합니다. 아무튼 서양 건축가들은 건축이 신체적인 활동이 아니라 정신적인 활동으로 살아남을 수 있도록 형이상학적인 이야깃거리를 유지해 오고 있습니다. 몸을 움직여 일을 하는 장인들이 자신들의 사회적 지위를 높이기 위해 건축을 정신적인 학문으로 자리 잡게 한 행위는, 이후 그들이 건물을 대하는 태도를 어느 정도 결정짓게 했습니다. 어쩌면 과학과 예술로서의 건축은 건축가들이 장인으로 떨어지지 않으려면 꽉 잡고 있어야 하는 동아줄 같은 것입니다. 역설적이지만, 그런 서양 건축사 때문인지 서양의 건축가들은 과학화하기 힘든 사람의 마음과 생활 영역에는 그리 관심을 갖지 않았습니다. 다행히 최근에는 환경심리학이 발달하면서 집이 인간에게 미치는 영향에 관심을 가지기 시작했습니다. 좀 더 인간적인 집이 지어지기 시작한 것이지요. 환경심리학은 말 그대로 환경이 사람 심리에 미치는 영향에 대해 공부하는 학문인데, 이것을 과학의 대상으로 삼은 것은 불과 몇 십 년 전입니다.

건축에는 다양한 건물이 포함됩니다. 게다가 한옥의 건축 개념은 기본적으로 서양 사람들이 생각하는 건축 개념과 다르기 때문에 건물 종류를 나누다보면 갈래가 많아져 더욱 복잡해질 수도 있습니다. 그래서 건축 개념을 이러쿵저러쿵하기보다 아름다움에 대해 먼저 이야기했습니다. 참고로 저는 사람이 일상생활을 하는 건물인 집을 건축의 기본으로 하여, 다른 건물로 그 의미를 확장해 나갈 생각입니다. 따지고 보면 집만큼 복합적인 건축이 없

기 때문입니다. 집이 가진 예술성을 이해하면 다른 건축의 예술성도 이해할 수 있을 것입니다. 저는 이 책에서 한옥을 미학이라는 큰 틀에서 살펴보면서, 정신 활동을 강조하는 사람들이 놓치고 있는 생활을 함께 볼 것입니다. 우리에게 집은 예술이기 이전에 생활이기 때문입니다. 특히 한옥이라면 그런 특징이 강합니다. 서양에 현대미학이 본격화될 때 우리는 일본의 압박으로 점점 질식해 가고 있었습니다. 우리는 우리의 아름다움에 대해 체계적인 생각을 할 틈도 없이 일본에 강제점령당했다가 해방이 되어 오늘날까지 정신없이 살아왔습니다. 지금쯤은 우리 한옥이 성취한 예술적 가치를 서양미학이라는 관점에서 한번 돌아볼 필요가 있다고 생각합니다. 앞에서 서양미학에 대해서는 어느 정도 알아보았으니 지금부터는 우리 한옥에 대해 좀 더 구체적으로 알아보겠습니다.

Chapter 02

아름답지 않은
한옥,
그
불편한
진실

우리가 한옥보다 서양 건축을 더 아름답게 느낄 수밖에 없는 까닭을 앞에서 말씀드렸습니다. 벌써 잊으신 건 아니겠죠? 물론 본질적으로 서양 건축이 더 아름다울 수도 있겠지만, 사실은 서양의 미적 가치가 우리에게 더 익숙하기 때문입니다. 그러나 좀 더 근본적인 까닭은 우리 건축 개념이 다른 나라의 그것과 다르다는 사실에 있습니다. 그래서 한옥의 건축 개념을 이해하지 못하면, 한옥을 감상하는 게 쉽지 않습니다. 그럼 이제부터는 분위기를 바꾸어서 미학이 아니라 건축과 공간에 대해 알아보도록 하겠습니다. 대개 다른 나라 건축에서 중요한 것은 권위 건축입니다. 제들 마이어가 '예술의 통합 기능은 건축에 있다.'라고 할 때 의미하는 건축은 역시 권위 건축입니다. 교회나 왕궁처럼 권위적인 가치가 중요한 건물 말입니다. 그런데 우리 전통 건축의 개념을 이해하기 위해서는, 궁궐이나 사찰 같은 권위 건축보다 살림집 한옥에 대해 먼저 알 필요가 있습니다. 살림집 한옥이 권위 건축에 미친 영향이 매우 크기 때문입니다. 그래서 한옥이 발전해 온 역사를 알지 못하면 전통 건축의 아름다움을 파악하기가 쉽지 않습니다. 그래서 이번 장에서는 필요한 범위 내에서 살림집 한옥의 역사를 살펴보고, 건축적으로 매우 중요한 마당의 개념과 성질을 말씀드릴 것입니다. 그런 연후에 마지막으로 권위 건축인 궁궐과 사찰 등에 대해 잠깐 보도록 하겠습니다. 또한 텅 빈 공간인 마당이 건축이라는 생각은 세계적으로도 매우 독특한 것인데, 이를 제대로 이해하자면 서양에서 공간 개념이 어떻게 변해왔는지 알 필요가 있습니다. 이를 통해서 우리 건축 개념이 서양의 그것과 어떻게 다른지 알게 되면, 우리가 다른 나라와 완전히 다른 미적 태도를 가진 것이 불가피한 일이었다는 것도 이해할 수 있을 것입니다.

정말 독특한
역사 이야기

조선 민중의 힘

역사라는 말이 나오면 벌써 졸음이 오는 분도 있습니다. 실제 저는 한 단체의 초청을 받고 한옥 역사 강의를 두 시간 정도 한 적이 있습니다. 불과 10분 정도가 지나자 강의를 듣는 사람들의 안색이 바뀌더군요. 하지만 여러분이 긴장할 필요는 없습니다. 여기서 말씀드릴 한옥의 역사는 중요하지만 재미도 있는 부분만을 간추렸습니다.

건축이라는 것은 옛날이나 지금이나 많은 자본이 동원되는 일입니다. 지금도 누가 집을 지었다면, '와우! 대단한데!' 하고 감탄사를 내어 보이잖아요. 그러다 보니 세계 어느 나라를 돌아보아도 건축의 역사는 지배계층의 역사입니다. 그런데 한옥의 역사는 좀 다릅니다. 우리는 민중이 주체가 된 건축역사를 가지고 있습니다. 그 까닭이 뭘까요? 한옥을 다른 나라의 살림집과 구분하는 가장 큰 특징이 뭐죠? 바로 구들입니다. 그런데 한옥의 난방방식인 구들을 만들어낸 게 바로 민중입니다. 물론 그 큰 집에서 난방방식 하나

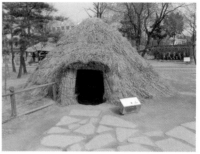

청동기시대의 움집, 화재를 줄일 수 있게 지붕이 뚫려 있다.　　신석기시대의 움집, 아직 난방문제를 해결하지 못했다.

발명했다고 어떻게 민중이 주체가 된 집의 역사냐고 핀잔을 주는 사람도 있을 수 있습니다. 그러나 청동기시대 구들이 개발된 이후 한옥은 시대마다 꾸준히 자신의 모습을 바꾸어 가며 진화해 왔습니다. 그런데, 이 과정에서 가장 중요한 구실을 한 것이 다름 아닌 구들입니다. 그리하여 한옥의 역사는 민중이 주도하여 발달한 역사라고 할 수 있습니다. 우리가 전통한옥이라고 하면 조선 후기에 완성된 형태를 말하는데, 이 전통한옥 역시 민중과 사대부가 서로의 아이디어를 모아 만든 것이라고 볼 수 있습니다. 자, 그럼 필요한 범위 내에서 한옥의 역사를 살펴보도록 하겠습니다.

먼저, 다들 아시다시피 원시시대 인류는 움집이라는 곳에 살았었습니다. 움집은 만국 공통의 집입니다. 추운 겨울이면 움집 가운데 장작불을 피워 놓고 가족들이 오순도순 다정한 시간을 보냈을 것입니다. 우리 민족도 마찬가지였겠죠? 그런데 그렇게 사는 게 과연 가능했을까요? 여러분이 사는 거실 한가운데다 장작불을 피운다고 생각해 보세요. 불 때문에 어렵게 지은 집

천장이 탈 수도 있습니다. 움집에서 천장이 타면 남는 게 없잖아요. 그리고 불이 나는 건 둘째였을지도 모릅니다. 불만 피면 피어오르는 연기는 더 감당하기가 힘들었을 것입니다. 연기를 빼자고 문을 열어 놓으면 난방 효과는 거의 없어질 테고요. 이는 당시 인류에게 주어진 매우 어려운 과제였습니다. 하지만 인류는 어떻게 하든지 이 문제를 해결해야만 했습니다. 간단한 것 같지만 결코 쉽지 않은 문제였습니다. 여러분이라면 이 문제를 어떻게 해결했을 것 같나요?

인류는 두 가지 방법을 고안합니다. 하나는 인류가 공통적으로 생각해낸 방법입니다. 천장을 뚫어서 화재를 줄이는 거죠. 청동기시대 움집을 보면 윗부분이 뚫어져 있는데요. 아마 저 위에 덧댄 부분이 탈부착이 가능하거나 더 높지 않았을까 합니다. 이 구멍이 점점 커져서 중정이 되었다는 주장도 있습니다. 눈썰미 있는 분들이라면 텔레비전에서도 이 모습을 보셨을 텐데요. 기회가 된다면, 중앙아시아에서 유목을 하는 사람들의 이동식 집인 천막을 유심히 보세요. 그러면 천막집 천장 가운데 둥근 구멍을 뚫어 열고 닫을 수 있게 한 것을 확인할 수 있습니다. 구멍을 뚫지 않고 화재를 막으려면, 천장을 높여야 하는데 원시시대 건축기술로 이것은 어려웠을 겁니다. 집 중앙에 구멍을 뚫으면 화재도 어느 정도 줄일 수 있고, 방법도 간단해서 좋기는 한데, 천장을 뚫는다고 해도 연기가 모두 천장으로 빠질 리는 없습니다. 그래서 집 안에는 늘 연기가 가득했을 겁니다. 대부분 인류는 이 문제를 근본적으로 해결하지 못했습니다. 그 말은 인류의 대부분은 집 안을 휩쓸고 다니는 연기 때문에 고생했다는 의미가 될 겁니다. 이것을 완화하기 위해서 숯을 쓰기도 했겠지만, 거기까지입니다. 인류는 결국 이 문제를 풀지 못하고 산업

혁명을 맞습니다. 또한 서양에서 연기를 없앤 난방방식으로 벽난로가 있었는 데요. 벽난로에는 굴뚝이 바로 위에 이어져 있어 연기가 잘 빠집니다. 그런데 벽난로는 연기가 빠져나가면서 열기도 빠져나갑니다. 여러분들은 라면을 끓일 때 가스 불을 켜고 그 위에다 라면 물을 얹어 놓으시죠? 아마 불 옆에 냄비를 놓는 분은 안 계실 겁니다. 불 옆에 놓으면 미지근해지지도 않으니까요. 벽난로는 이렇게 곁불을 쬐는 정도밖에는 난방효과가 없습니다. 그러나 그나마 연기가 나지 않기 때문에, 이것을 감지덕지하고 쓴 것이지요. 하지만 거기까지였습니다.

한옥이 아닌 서양 집을 닮은 중국의 사합원

그런데 우리는 기발한 발명을 합니다. 인류가 발견한 두 번째 방법입니다. 당시 우리나라는 고조선이었고, 인류학적인 시대구분으로 따지자면 청동기 시대였습니다. 움집에 살면서 처음에는 돌을 데워 사용하다 차츰 집 안에 번지는 연기를 빼기 위해 화덕으로 연결되는 터널을 만듭니다. 그것이 연기가 지나는 길인데요. 이렇게만 해도 화재 위험을 줄이고, 연기 문제를 해결할 수 있었을 것입니다. 이 터널이 바로 고래입니다. 차츰 고래 끝에는 굴뚝을 해 달았을 겁니다. 그리고 쓰다 보니 고래가 따뜻하다는 것을 알게 됐습니다. 이게 한옥의 처음 모습이고, 이후 한옥은 끊임없이 진화합니다. 점점 고래 수를 늘리면서 여러분이 알고 있는 구들방으로 발전할 수 있었던 것입니다. 이 간단한 방법을 우리만 찾아냈다는 것이 불가사의한 일입니다. 저는 집과 난방시설이 하나로 융합되어 있다는 점을 한옥의 가장 큰 특징이라고

일자 구들(터널), 차츰 터널(고래)의 수를 늘려가며 구들로 발전했다.

생각합니다. 다른 나라의 경우 집과 난방시설은 별개잖아요? 집 따로 난방시설 따로지요. 그런데 우리 한옥은 난방시설과 집이 혼연일체가 되어 있습니다. 한옥은 무수한 것들을 통합시키면서 발전했지만, 난방시설과 집을 통합한다는 것은 정말이지 창의적인 발상이었습니다. 예부터 뭐든지 섞어버리는 우리의 전통은 여기에서부터 출발하고 있습니다. 세상의 어떤 나라나 민족도 집을 통째로 난로로 쓴 경우가 없습니다. 우리는 고래를 발명함으로 해서, 주거에서 난방에 관련된 모든 문제를 근본적으로 해결합니다.

이 독특한 구들 때문에 우리의 주거 역사는 다른 나라와 전혀 다른 방향으로 발전해 왔습니다. 외국 사람은 물론이고 우리나라 사람들도 중국과 한국의 주거역사가 비슷할 것이라고 생각하지만, 우리의 주거문화는 중국과는 전혀 다르게 발전해 왔습니다. 나무뼈대를 이용하여 집을 짓는 건축 방법을 빼면 중국은 오히려 서구적입니다. 우리의 독특한 민족성과 문화는 바로 이

주거문화와 밀접하게 관계를 맺고 있습니다. 이 과정에서 민중이 주체가 되었음은 당연한 일이지요. 어때요? 구들이 정말 대단하지 않나요? 아직까지 잘 모르시겠다고요? 뭐, 우리야 늘 보던 것이 구들이니까요. 이 구들이 얼마나 대단한 것인지 더 자세히 보겠습니다.

구들이 없는 상황을 가정해서 생각해 보겠습니다. 한겨울이고 밖에는 영하 20~30도씩 기온이 내려갑니다. 구들은 없고, 물론 연탄이나 석유도 없습니다. 그냥 땔감으로 나무나 소똥 정도가 있을 뿐입니다. 어떻게 추위를 견디면서 잠을 잘 수 있을까요? 나무를 땐다고요? 나무는 한두 시간 뒤면 다 타고 없을 겁니다. 땐다고 해도 화재 때문에 잘 때는 꺼야 하고요. 그게 그림의 떡이라는 거죠. 그리고 벽은 단열도 잘 안 되고, 이불도 변변한 것이 없던 시절이니 잘못하면 얼어 죽었을 겁니다. 밖이 영하 20도면 실내도 영하 10도 이하로 내려갈 수밖에 없는 형편이었습니다. 어떻게 하면 좋을까요? 그런 상황에서 인류는 아주 기발한 아이디어를 찾아냅니다. 가축과 함께 자는 거죠. 가축과 함께 살면서 서로 체온을 나누는 방법입니다. 좀 낯설게 느껴질 수도 있지만, 이는 매우 효율적이고 편리한 방법입니다. 예수님이 마구간에서 태어난 건 지극히 자연스러운 일이었을 것 같습니다. 많은 나라에서 13세기까지, 때로는 산업혁명까지도 짐승과 사람이 같은 공간에서 살았습니다. 프랑스 왕가로 시집간 독일 여인의 편지가 지금도 남아 있는데요. 그 편지를 보면 추워서 개를 6마리나 끌어안고 잤다는 기록이 나옵니다. 이때가 17~18세기입니다. 개를 유난히 좋아하는 서양 사람들의 정서에는 이런 역사가 숨어 있습니다.

서양만 그런 것은 아닙니다. 조선시대 중국에 다녀온 사신이 쓴 책에 보

왕곡마을 가적지붕. 가축을 보호하기 위해 외양간을 부엌에 이어 지었다.

면, 중국 사람들이 방에서 개를 키우는 것을 보고 이상하다고 말하는 장면이 나옵니다. 중국도 가축과 함께 생활할 수밖에 없었다는 것이지요. 그러나 우리는 동물과 함께 사는 길을 일찌감치 버렸습니다. 구들이 있어서입니다. 그래서 사람에 따라서는 우리 한옥이 비위생적이라고 생각하기도 하지만, 우리는 세상에서 가장 위생적인 집에서 살아왔습니다. 가축이 집 안에서 돌아다니는 걸 생각해 보세요. 생각만 해도 아찔하지 않나요? 얼마 전에 EBS 다큐 피디 한 분이 전화를 해왔습니다. 애완동물 관련 자료를 찾다가 제 책을 본 듯합니다. 우리나라는 가축과 함께 살지 않았냐고 물었습니다. 물론 우리는 그럴 필요가 없었어요. 구들이 있었으니까 말입니다. 그러나 강원도에서는 소가 사람이 사는 집에 들어와 산 경우가 있습니다. 사진을 보세요.

강원도 왕곡마을에서 찍은 사진인데, 집 옆에 작은 덧집이 붙어 있죠? 저 집이 부엌에 이어진 공간으로 소가 겨울을 보내던 우리입니다. 그런데 우리는 사람이 살자고 가축과 함께 한 것이 아니라, 가족처럼 여기는 소를 보호하기 위해 부엌에서 살도록 한 것입니다. 다른 나라와는 방향이 전혀 반대죠. 자, 어때요? 이제는 구들이 특별하다고 느껴지지 않으세요?

그럼 다시 구들이 없다고 가정을 해 보겠습니다. 구들이 없는 한겨울을 상정하면, 여러분은 집안일을 어떻게 하겠습니까? 아무리 추워도 먹고는 살아야 하잖아요. 밥도 하고 반찬도 해야 할 텐데, 어떻게 해야 할까요? 설거지도 하고 빨래도 해야 하지만, 지금처럼 따뜻한 물이 제대로 공급되는 시절도 아니고 집 밖에는 기온이 영하 20도씩 떨어집니다. 도무지 밖에 나가서 일을 할 수가 없습니다. 별 수 없죠. 사람들은 집 안에서 불을 피우고 그 옆에서 일을 할밖에 다른 방법이 없습니다. 그래서 집을 크게 지을 수밖에 없습니다. 집 안에서 불을 피우고 일을 하자면 어쩔 수 없으니까요. 집 천장을 높게 해서 화재 위험을 막기도 하고 집 중앙에 구멍을 뚫어 화재 위험을 막기도 합니다. 물론 이리로 연기가 나가기를 바라는 마음도 있을 것입니다. 이런 형태가 중정으로 발전한 것으로 보입니다. 중정은 건물로 둘러싸인 집 안의 빈 터로 우리는 그냥 그것도 마당이라고 합니다. 그 집에서 또는 중정에서 불을 피우고 일을 했을 것입니다. 그러나 구들을 썼던 우리는 다른 전략을 취합니다. 바로 집을 작게 짓는 것입니다. 집 안에 구들방을 만들고 그 옆에 작은 봉당을 만듭니다. 그리고 건물 밖에 마당을 만들어요. 작은 일은 따뜻한 집 안에서 하고, 큰일을 해야 할 경우라면 집 밖에서 후다닥하고 들어와서 집 안에서 따뜻하게 시간을 보내는 것이죠. 그래서 한옥은 작습니다. 화성행궁에

화성행궁. 이 땅의 지존이 머물던 방이지만 매우 작다.

가 보세요. 거기서 이 땅 최고의 권력자가 머물던 공간이 얼마나 작은지 확인할 수 있습니다. 한옥의 이미지를 간단하게 이해하시려면 찜질방을 생각해 보세요. 밖의 공간은 넓지만, 실제 찜질하는 곳은 작지요? 그래야 실내를 따뜻하게 유지할 수 있습니다. 그래서 한옥은 다른 나라의 집보다 작습니다. 그러나 넓은 마당을 기본적으로 가지고 있어요. 당연히 열효율적인 집이 됩니다. 세상에서 가장 열효율적인 집이 한옥이었습니다. 최근까지도요. 자, 이제 구들이 진짜 특별하게 느껴지시나요?

그리스보다 한발 앞서다

겨울이라는 계절이 있는 곳에서 건물 외부에 생활 공간을 둔 민족은 아마 우리밖에 없었던 듯합니다. 건물 외부가 생활 공간이었다는 점을 간접적으로 확인해 볼 수 있는 것이 그리스의 생활 방식입니다. 그리스인들은 우리 구들과 많이 다르지만, 한편으로는 비슷한 하이퍼코스트hypocaust라는 것을 개발해서 썼습니다. 재미있는 건 그리스와 우리나라가 비슷한 주거생활을 했을 가능성이 있다는 겁니다. 그 사람들도 집 밖에서 생활을 많이 했습니다. 발가벗는 것을 좋아할 정도로 날씨가 따뜻한 곳이어서 가능한 일이었습니다. 그리스 남자들은 운동장에 가서 발가벗고 운동을 하곤 했습니다. 젊은이들이 홀딱 벗고 운동을 하면 나이가 지긋한 사람들이 음탕한 눈으로 그 모습을 보고는 했을 겁니다. 그래서 동성연애가 발달한 것이 아닌가 생각됩니다. 소크라테스, 플라톤 등 그리스의 유명한 철학자들이 모두 동성애자였던 것은 그래서인지도 모르겠습니다. 아무튼 그들은 길거리에서 만나 놀기도 하고 토론도 하고 연설도 했습니다. 이처럼 실외활동을 많이 하는 생활 습관이 하이퍼코스트를 만들게 하지 않았을까 생각합니다. 하이퍼코스트는 서양의 구들이라고 할 만한 것인데, 방바닥 아래서 불을 피웠다는 것이 비슷합니다. 잠깐 서늘한 기간을 보내기 위해 이것을 만들었을 가능성이 있습니다. 다만 우리는 구들을 먼저 발견하여 실내생활의 연장으로 마당을 만들었다면, 그들은 실외에서 많은 시간을 보내고 잠시 서늘한 겨울을 버티기 위해 하이퍼코스트를 만들지 않았을까 합니다. 이는 열대지방에서 주로 외부 공간에서 활동하고 이를 보조하기 위해 간단한 건물을 짓는 것과 비슷한 맥락으로 보입니다. 아무튼 상황은 좀 다르지만, 어쩌면 그리스 민족은 아주

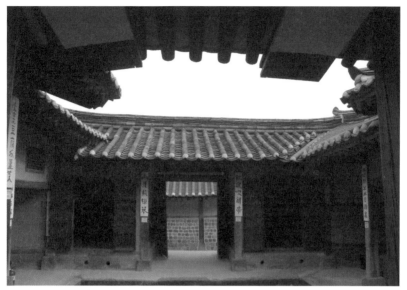
중정을 품은 추사고택. 중정은 세계 여러 곳에서 흔히 보이는 마당으로 한옥에도 나타난다.

잠깐이라도 우리와 함께 집 안에서 연기를 몰아낸 유이唯二한 집단일지도 모르겠습니다. 그러나 하이퍼코스트는 지배계층의 극소수만이 사용했기 때문에 지배층에 충격이 가해지자 역사에서 곧 사라지고 맙니다.

우리만의 독특한 마당이 있었다고 해서 한옥에 중정 형태의 마당이 없었던 것은 아닙니다. 구들이 동시다발적으로 발달한 것이 아니어서 우리 남쪽 지방에서는 다른 나라처럼 중정이 있는 건물이 발달했습니다. 우리 건축은 마당과 중정이라는 외부 공간을 갖게 되면서, 건물 외부에 창의적인 건축 공간을 발달시킵니다.

아무튼 한옥은 긴 역사의 여정 동안 다양한 변화를 거쳐서 고려시대에는

흙집으로 된 정주간 집

정주간 집이 등장하게 됩니다. 정주간 집은 구들방이 있고, 부엌과 실내마당인 봉당이 원룸식으로 함께 있는 흙집입니다. 여기서 주목할 것은 이런 형태의 집이 기층민중이 살던 집이라는 점입니다. 이에 비해서 고려시대 지배계층인 귀족은 기본적으로 방 하나에 건물 하나인 나무뼈대 집에서 살았습니다. 사찰 대웅전에 들어가면, 그냥 큰방 하나로 이루어져 있는 것을 볼 수 있는데요. 바로 그런 모습이지요. 물론 그 안에 병풍 등을 써서 칸을 나누어 쓰기는 했지만, 기본적으로 방 하나에 건물 하나인 형태였습니다. 그런데 귀족은 가족도 많았고 노비도 많은 데다가 손님도 많았을 테니 당연히 그들의 집은 여러 채로 이루어져 있었을 겁니다. 그야말로 작은 타운을 형성했다고 볼 수 있겠네요. 그런데 고려의 귀족사회는 무신정권이 들어선 이후 무너지기 시작합니다. 영원할 것 같던 무신정권도 몰락하고, 이내 조선시대 주도 세력이 될 사대부가 등장합니다. 그런데 사대부들은 귀족이 아닙니다. 동네에

흙집과 뼈대 집이 만나서 완성된 전통한옥

서 좀 잘 사는 정도의 신분입니다. 말하자면 지방의 중소지주나 자영농들이
었습니다. 자영농은 자기가 농사

짓는 사람이니, 사대부들은 도저

히 귀족처럼 살 수가 없었겠죠. 게

다가 사대부라는 새로운 계층들

이 성장하면서 지배층의 수효가

많아집니다. 결국 지배계층을 구

성하는 한 사람당 노비 수가 적어

질 수밖에 없었습니다. 그래서 조

익공, 지배계층에 구들이 확산되는 데 기여했다.

선시대에는 많은 양반이 적은 노비를 가지는 형태의 사회구조가 됩니다. 경
제적으로도 귀족처럼 넉넉하지 않았기 때문에 열효율을 생각하지 않을 수
없었을 테고, 그러다 보니 민중의 생활 방식을 받아들이지 않을 수 없었습니

다. 더군다나 힘 있는 양반조차 민중의 생활 방식을 받아들일 수 있었던 이유는 규모를 크게 지을 수 있는 부재인 익공이 고안되었기 때문입니다. 그림에서 보는 것처럼 생긴 부재가 익공입니다. 이 부재에 대해서는 뒤에 다시 설명할 기회가 있으니 여기서는 이미지만 확인하고 넘어가겠습니다.

정주간 집의 아궁이와 방 사이에 벽을 하나 세우면 지금 우리가 아는 전통한옥의 기본 형태가 만들어집니다. 어찌되었든 확대된 지배계층은 좋든 싫든 민중의 생활 방식을 받아들일 수밖에 없었을 것입니다. 상민은 흙집 위주의 집을 지었고 귀족은 나무뼈대 집을 발전시켰는데, 나무뼈대 집이라는 것은 동양 삼국의 공통적 특징이라는 점을 감안하면 아무래도 한옥에 숨은 창의성은 민중의 지혜라고 봐야 할 것 같습니다. 하지만, 우리 민족 전 계층이 누구도 소외되지 않고 함께 발전시킨 집이라는 점에서 세계 건축 역사에서 한옥의 역사는 매우 특별한 위치를 차지한다고 말할 수 있습니다.

텅 빈
건축

여성의 상징 코라, 마당을 닮다

앞서 한옥의 역사를 살펴보았습니다. 그리고 한옥에는 건물 외부에 마당
이라는 공간이 있다는 것도 보았습니다. 지금부터는 이 마당에 대해서 좀
더 자세하게 살펴보겠습니다. 마당은 매우 특별한 건축 공간입니다. 여러분
이 아시다시피 한옥에는 건물마다 마당이 있어요. 그래서 마당이라는 단어

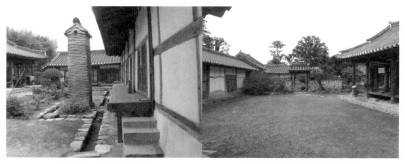

영역으로서의 건축, 안마당 사랑채와 행랑채가 마주보고 선 마당

만 가져다 붙이면 각자 개성 있는 공간이 됩니다. 행랑마당, 사랑마당, 안마당, 심지어 대문마당까지. 그래서 우리의 경우에는 건축 공간이 마당을 단위로 분리됩니다. 이 점이 건축에서 매우 창의적인 부분입니다. 다른 나라 건축에서 공간 분리는 인공물을 이용하는 게 보통이지만, 우리는 공간을 나누는 경계로 빈 공간인 마당을 이용했습니다. 그래서 채는 독특한 영역을 가지게 됩니다. 사진을 보시면 오른쪽에 크게 보이는 건물이 사랑채의 뒷면입니다. 다른 나라라면 저 건물이 그냥 사랑채 건물이 되겠지만, 한옥에서는 비록 사랑채지만 저 마당 공간은 안채의 영역이 됩니다. 안마당에 속한 면이기 때문이지요. 이게 바로 영역으로서의 건축입니다. 그런데 그 옆의 사진에서 사랑마당은 어디까지일까요? 왼쪽 건물이 행랑채, 오른쪽 건물이 사랑채 입니다. 경계가 없으니 사진만으로는 우리가 알 길이 없습니다. 하지만 저기서 생활하는 사람은 알 수 있습니다. 그런데 그 영역이 고정되어 있지는 않습니다. 때에 따라서 바뀌기도 합니다. 그리고 한옥에서는 앞에서 말씀드린 것처럼 중정과 마당이 만나면서 건물 외부에 창의적인 건축 공간이 생성됩니다. 건물을 둘러싼 마당이 건물의 안과 밖을 자유스럽게 오가면서 다양한 형태의 외부 공간을 만들기 때문입니다. 여러분에게는 너무나 익숙한 모습이지만, 이건 세계적으로 매우 특이한 건축 현상입니다.

사람들은 마당에 대해 다양한 설명을 붙입니다. 마당은 생활 공간으로 집안의 대소사를 치르는 곳이고, 관청에서는 공무가 집행되는 곳이기도 합니다. 이웃들이 마당에서 함께 만나 이야기를 나누고 즐겁게 지내는 곳이니 사교의 공간이 되기도 합니다. 건축적으로는 자연을 들이는 곳으로 설명하기도 합니다. 마당의 특징을 이렇게 나열하기는 하지만, 하나의 개념으로 설명

하는 것은 쉽지 않습니다. 그만큼 기능이 많기 때문입니다. 그래서 마당의 성격을 좀 더 명확하게 드러내기 위해서, 저는 다른 개념을 하나 가져오기로 했습니다. 서양철학에서 중요한 개념으로 나오는 '코라chōra, khōra'입니다.

　코라는 특히 여성운동가들이 좋아하는 이름인데요. 그것은 생명을 낳는 여성처럼 세상을 만들어내지만, 조선시대 여성처럼 남자에게 종속되진 않는 독자적인 성질을 가졌기 때문입니다. 사실 코라의 정체는 좀 모호합니다. 아니, 코라 그 자체로는 어떤 정체성도 없습니다. 하지만 조물주가 이데아를 보고 세상을 만들 때 코라를 재료로 만들었기 때문에 때로는 물질이라고 표현하기도 합니다. 고대인이 세상의 구성요소라고 생각한 물, 불, 흙, 공기라는 4원소가 코라 안에 있기 때문입니다. 그러나 전혀 다른 차원에서 해석하기도 합니다. 코라에 대한 이야기가 나오는 《티마이오스》를 번역한 박종현 선생은 코라를 공간이라고 번역합니다. 그러나 공간이라는 개념은 아무래도 부족합니다. 그래서 어떤 이들은 코라를 생성의 장소라고 하기도 하고 자궁이라고 하기도 합니다. 자궁이라는 번역어에서 우리는 코라가 가진 여성성을 느낄 수 있습니다. 아무튼 대체적인 문맥에서 보면 코라는 물체(세상)와 이데아 사이에 있는 그 무엇 정도로 정의될 수 있을 것입니다. 이 점이 마당과 비슷한 개념이라는 것입니다. 마당은 그 자체로는 도무지 경계라고 할 만한 것도 없고, 그 자체로는 뭐라고 특정할 수가 없습니다. 코라 역시 그 자체로 경계선이 없습니다. 그 형태도 밖에 있는 이데아의 영향을 받습니다. 마당 역시 자체로 경계선을 가지고 있지 않고, 형태는 외부의 상황에 따라 바뀝니다. 즉 자신은 형태를 가지고 있지 않고, 외부의 요소로 결정된다는 점에서 마당은 코라를 닮았습니다. 코라가 없으면 이데아를 본 뜬 외부 세계 즉 우리

가 사는 세상이 있을 수 없는 것처럼, 만약 마당이 없다면 우리가 아는 한옥도 없습니다. 그래서 마당은 한옥을 가능하게 하는 매우 특별한 건축 공간입니다. 코라는 말을 잘 듣는 물질이 아닙니다. 조물주가 하는 대로 그냥 가만히 있지를 않아요. 코라 고유의 성질이 있기 때문이지요. 그래서 코라는 늘 변화를 만들어낼 수 있습니다. 이것도 마당의 성격과 매우 유사합니다. 다른 나라의 건물 내부에 있는 빈 터인 중정은 규정된 공간입니다. 여기서 마당과 중정의 개념을 정확하게 짚고 넘어가자면, 다른 나라의 중정은 건물 내부에 만들어집니다. 그래서 그 공간이 모두 건물 내부에서 일정하게 설정되고, 그 내용도 규정됩니다. 그런데 한옥 마당은 그렇게 규정되지 않습니다.

한국의 미가 동양 삼국 중에서도 가장 자연적인 형태를 유지한 데에는 마당이 중요한 구실을 했습니다. 이것은 제 개인적인 의견만이 아니라 한국문화를 연구하는 외국인의 의견

한옥의 마당, 건물 외부에 만들어져 다양한 구실을 한다.

이기도 합니다. 《한국미술》이라는 책을 쓴 맥쿤은 땅과 자연에 대한 애착을 한국인의 기본적인 생활 모습으로 보았는데, 그 예로 '농민들이 마당에서 모든 일을 행하고 귀족들 역시 외부 공간을 선행시키는 정자에서 생활하는 것이 보편적'이라고 말합니다. 즉 마당과 연계된 외부 공간에 초점을 맞추고 있습니다. 그리고 '음악과 무용을 다 집 밖에서 행하는데 이것은 아시아의 다른 민족보다 더 특징적'이라고 말합니다. 마당은 외부 공간이

었지만, 사실상 생활의 중심 공간이었음을 짐작할 수 있습니다. 마당은 코라처럼 끊임없이 자신을 변화시키며 무언가를 낳는 생성의 공간입니다.

매끈한 공간이 된 마당

들뢰즈와 가타리의 철학적 아이디어를 가져온다면, 중정과 마당은 '홈 패인 공간'과 '매끈한 공간'으로 설명할 수 있습니다. 홈 패인 공간은 수로水路처럼 길이 확정된 것을 말합니다. 물이 일단 수로에 들어가면 변화의 가능성이 없지요. 홈 패인 공간을 좀 더 현실감 있게 느끼자면 고속도로를 예로 들 수 있습니다. 톨게이트를 지나면 일단 차는 다음 톨게이트까지 그대로 가야 합니다. 차를 돌려 역주행을 하는 사람이 나타나면 우리는 바로 미친 사람이라고 합니다. 아마도 경찰이 잡아가겠죠. 이처럼 차를 되돌릴 수 없고 방향을 바꿀 수도 없다는 의미에서 변화 가능성은 제로에 가깝습니다. 이런 공간을 홈 패인 공간이라고 합니다. 매끈한 공간은 말 그대로 매끈한 공간입니다. 방바닥

고속도로

에 물을 부으면 이게 어디로 흐를지 아무도 모릅니다. 이런 공간을 매끈한 공간이라고 합니다. 확정되어 있지 않고 변화를 일으키는 공간이라는 뜻입니다.

마당은 무수한 변화를 만들어낸다는 점에서 매끈한 공간이 됩니다. 그러니까 중정은 홈 패인 공간에, 마당은 매끈한 공간에 들어가겠죠? 그래서 마당은 그 영역도 매우 신축적입니다. 어디까지가 마당인지조차도 규정되지 않습니다. 이는 규정되지 않은 물질적 흐름이라는 점에서, 들뢰즈와 가타리가 말하는 '기관 없는 신체'와 비슷한 면이 있습니다. 그들에게 기관 없는 신체는 흐름의 연속체입니다. 그래서 흐름이 집중되고 다시 분산되는 독특한 개념입니다. 기관 없는 신체는 기관이 결정되지 않은 상태의 신체입니다. 즉 알이라고 할 수 있습니다. 좀 더 자세하게 설명하자면, 정자와 난자가 만나 수정되어 생기는 수정란은 일정한 시간이 지나면 표면 선이 그어지면서 이배엽, 사배엽으로 구분됩니다. 이때 구분된 부분들이 어떤 기관이 될지는 아직 결정되지 않은 것이라고 합니다. 수정란의 표면에 조건이 어떻게 주어지는지, 자극이 어떻게 주어지는지에 따라서 똑같은 자리가 얼굴이 되기도 하고 엉덩이가 되기도 할 수 있다는 거죠. 외부의 자극에 따라서 언제든 다른 것으로 변할 수 있는 미확정적인 기관이어서 기관 없는 신체의 특징을 잠재성으로 봅니다. 그래서 형상이 없는 질료라는 개념을 가질 수 있는 것이고, 무엇이든 될 수 있다는 점에서 코라와 비슷한 성질을 가지고 있습니다. 들뢰즈와 가타리는 기관 없는 신체의 변화 잠재성, 즉 차이를 만들 잠재성에 주목합니다. 이것이 한옥 마당과 유사한 점입니다. 마당은 그때그때 어떻게 사용되어질 것이냐에 따라서 전혀 다른 용도의 기관이 되는 것이죠. 농사 일터가 되기도 하고, 일을 하다가도 기분이 바뀌면 사람들은 그곳을 놀이터로 생

박동수, <그 곳에>. 우리의 질감을 살려낸 그의 작품은 들뢰즈의 기관 없는 신체를 연상시킨다.

각하고 놀기도 합니다. 때로는 생명을 탄생시킬 결혼식이 이루어지기도 하고, 때로는 죽은 이를 떠나보내는 장례식장이 되기도 합니다. 지금 나온 정도만으로도 우리는 마당에 대해서 충분히 알 수 있습니다. 앞에서도 지적했듯이 한옥은 마당 때문에 건축적으로 풍부한 외부 공간을 가집니다. 한옥을 감상하는 대부분의 사람들은 이 부분을 놓치고 있습니다. 실제 전통한옥을 보러 가시면 건물 외부의 공간에 관심을 갖는 분은 거의 안 계시지요? 대부분은 아주 잠깐 건물만 보고 나오니까요. 앞으로 전통한옥을 보러 가실 기회가 생기시면 한번 유심히 살펴보세요. 한옥을 포함한 우리 전통 건축의 가장 큰 특징은 바로 이 외부 마당이 만들어내는 창의적인 공간의 움직임입니다. 마당은 당연히 우리 한옥의 특별한 건축요소입니다. 이 다양한 외부 공간의 변화가 한옥만이 갖고 있는 건축의 매력 아닐까요?

● 건물 외부 공간의 다양한 변화 모습

사랑대청에서 본 마당 풍경

사랑채 행랑채 문채가 만나는 마당의 변화

사랑채와 안채 사이 마당이 만들어낸 변화

우리의 건축 본능,
마당

마당, 선험적 건축 공간이 되다

다른 나라는 건물을 지을 때 대개 건물 자체의 비례를 중시 여깁니다. 명함의 가로 세로가 황금비율이라고들 하죠? 집을 지을 때 명함을 만들 듯 건물의 가로와 세로, 문의 가로와 세로를 황금 비율에 맞추는 식입니다. 그런데 우리는 지붕선을 잡을 때 건물의 비례만을 따져서 결정하지 않습니다. 그럼 건물과의 비례를 기준으로 지붕선을 잡지 않는다면 우리가 지붕선을 잡는 기준은 무엇일까요?

우리는 다름 아닌 마당을 매개로 하여 자연 속에서 지붕선을 정합니다. 즉 우리는 지붕선을 잡을 때 건물만 보고 정하지 않고, 마당이라는 공간을 함께 고려합니다. 그래서 마당을 안고 건물을 보면서 지붕선을 결정합니다. 이렇게 되면 마당과 지붕선을 매개로 해서 우리 시야에는 건물이 주변 자연과 함께 들어오게 되는데, 그 당연한 결과로 '자연이라는 공간'과 '건물이라는 공간'이 하나의 흐름 속에 놓이게 됩니다. 그렇게 하나의 흐름이 된 건

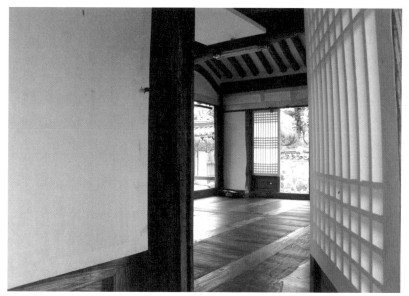

안팎의 흐름으로서의 건축, 건물밖·건물·건물 안이 하나의 공간 흐름을 만든다.

물이 자연에 가장 잘 어우러지는 선 하나를 뽑아내는데, 그것이 바로 지붕
선이 되는 거죠. 자연과 하나의 흐름 속에서 지붕선을 통해 완성되는 건축
이 바로 한옥입니다. 그래서 우리는 건축을 보는 시야가 매우 넓습니다. 일
단 공간의 안과 밖을 하나의 흐름으로 보면 건물 주변, 건물, 건물 내부가
모두 중요해집니다. 왜냐하면 건축이 단순한 건물이 아니라 공간의 흐름으
로 인식되면서 건물 안팎으로 움직이는 공간의 흐름이 동시에 고려될 수
밖에 없기 때문입니다. 그래서 건물내부에 머무는 사람의 흐름도 중요해집
니다. 이렇게 건물 내외부가 자연의 흐름 속에 놓이면서 '건물 밖의 자연'과

'건물 안의 사람'을 같이 배려하게 됩니다. '밖에서 보는 건물과 자연', '안에서 보는 건물과 자연' 두 가지를 함께 고려할 수밖에 없게 되는 겁니다. 그래서 한옥의 건축적인 울림이 커집니다. 이것은 마당이라는 건축 공간 때문에 가능한 것이죠.

과거 우리는 이 마당을 통해 건축을 이해하는 것이 거의 본능적이었습니다. 하지만 지금은 서양 건축이 한옥을 압도하면서, 우리가 본능적으로 마당을 통해 건축을 본다는 말이 쉽게 이해되지 않기도 합니다. 그래서 이 개념을 좀 더 논리적으로 설명하기 위해 칸트철학을 잠깐 소개하려고 합니다. 칸트는 우리가 물건을 보기 위해서는 공간과 시간이라는 틀(형식)이 있어야 한다고 말합니다. 공간과 시간이 형식이라니까 너무 추상적인데요. 예를 들어보겠습니다. 여러분 혹시 탁자 위에 놓인 책이 보이나요? 그 책을 보면, 책이 탁자 위에 그리고 지금 있죠. 이처럼 우리가 무엇을 볼 때에는 공간(앞 문장에서 위에)과 시간(앞 문장에서 지금)이 함께 합니다. 우리는 대개 이 공간과 시간이 우리 인간과는 별개로 인간 밖에 있다고 생각하지요? 보통은 그렇게 생각하잖아요. 무언가 우리 밖에 공간이 있고, 거기에 내가 있다고 생각하니까요. 그런데 칸트는 이 시간과 공간에 대해 전혀 다른 이야기를 합니다. 공간과 시간이 우리 밖에 있는 것이 아니고, 우리 머릿속에 있다는 겁니다. 그것도 우리가 시간과 공간을 경험할 필요도 없이 그냥 있다고 주장합니다. 이게 개념적으로 얼른 익숙해지지가 않죠? 의학적으로도 그런 실례가 있다고 하더군요. 어떤 이유로 시력을 잃은 사람이 다시 시력을 찾았는데, 겹쳐져 있는 물건을 각각 독립된 물건으로 인식하지 못했다고 합니다. 즉 책상 위에 책이 있는데 책상과 책이 하나의 덩어리로 보여서

서로 다른 물건으로 구분하지 못했다고 해요. 탁자와 책이 섞여서 구분되지 않는다는 것입니다. 그 환자는 상당한 시간을 들여서 노력한 끝에 사물을 제대로 보게 되었다고 합니다. 이게 상식적으로는 이해가 되지 않지만, 실제 그런 일이 있었다고 합니다. 공간이 인간과 무관하게 밖에 있는 것이라면, 이런 일이 일어날 수 없지 않을까요? 분명히 이상한 일이기는 하지만 실제로 그런 일이 있고, 칸트도 그렇게 생각했다는 겁니다. 다시 말해 우리가 선험적으로 가지고 있는 공간과 시간에 대한 능력이 없다면 우리 눈에 비친 세상은 지금과 전혀 다를 것입니다. 그래서 칸트는 이 시간과 공간을 감성의 선험적 형식이라고 합니다. 형식이라고 말한 것은 우리가 무엇을 보려면, 공간과 시간이라는 틀(형식) 안에서 봐야 하기 때문입니다. '선험적先驗的'이라는 말은 '경험하기 이전에 벌써' 정도로 해석하면 될 것 같습니다.

칸트가 말하는 선험적 감성형식인 공간은 건축을 볼 때도 마찬가지로 적용될 수 있습니다. 우리는 건축을 대할 때 본능적으로 공간을 함께 의식하곤 하죠? 아 저 집이 지금 저기에 있구나! 건물도 물건이니까요. 다른 나라 사람들은 건물을 볼 때 여러분이 손에 들고 있는 볼펜을 볼 때처럼 그냥 그렇게 건물을 봅니다. 그런데 우리는 지금껏 조금 다른 형식으로 건물을 보아왔습니다. 즉 사람이 자신도 모르게 공간이라는 형식으로 물건을 보듯이, 우리는 자신도 모르게 건물을 볼 때 마당이라는 형식을 통해서 건물을 본다는 것입니다. 이런 건축 본능은 한옥의 건축 개념을 여타 나라와 전혀 다르게 발전시켰습니다. 서양 건축에서는 건물 이외에 별도의 건축 공간을 생각하지 않았습니다. 서양 건축에서 마당처럼 빈 공간을 건축의 고려 대상으로 한 것은 아주 최근의 일입니다. 어쩌면 아무 것도 없고, 무엇으

로도 규정되지 않은 공간으로서의 건축인 마당의 개념은 아직 형성되지 않았을지도 모르겠습니다. 더구나 인식의 틀로서의 건축 개념이라면, 서구의 건축가들은 여전히 이해할 수 없는 영역일 수도 있습니다. 그만큼 특별한 게 마당입니다.

지식 넓히기

감성과 지성의 차이

칸트에 의하면 사람은 감성과 지성을 가지고 있습니다. 여기서 감성은 '감성'이 아니라 '감각'을 통해 들어오는 것을 말합니다. 예를 들자면, 눈을 통해서 보는 것이지요. 이때 눈을 통해서 우리가 무엇인가를 받아들일 때 감성의 선험적 형식인 시간과 공간을 통해서 받아들입니다. 아, 무언가 책상 위에 지금 있구나! 그리고, 이렇게 받아들인 그 무엇의 정체를 밝히는 능력이 지성입니다. 그러니까 눈에 들어온 '무엇'이 '책'이다 또는 '개'다, 구분하는 능력이 지성입니다. 지성은 그러니까 우리가 과학적인 사고를 하는 힘입니다. 그런데 지성에도 선험적인 형식이 있다고 설명합니다. 그는 이를 '범주'라고 말합니다. 범주는 일종의 언어나 사고체계가 되겠지요. 예를 들자면, 어느 날 하늘에서 펄펄 눈이 왔습니다. 그럼 그 눈이 땅에 쌓여 황토색이던 땅이 하얗게 변합니다. 눈 때문에 땅이 하얗게 된 것을 다른 동물도 알고 있을까요? 인과관계를 이야기하는 것입니다. 눈이 **오면** 땅이 하얗게 **된다.** 땅이 하얗게 되는 것과 눈이 오는 것을 인과관계로 이어서 생각하는 능력이 인간에게 있는데, 이 능력이 눈이 오는 것을 경험하기 전에 이미 사람에게 있다는 겁니다. 그런 인과관계에 대한 인식능력이 없으면 눈이 오는 것하고, 그 눈이 땅에 쌓여 하얗게 되는 것이 연결되지 않겠지요? 그리고 이런 능력이 없으면 과학을 발전시킬 수 없었을 것입니다. 말하자면, 지성은 우리가 일상적으로 말하는 과학적 이성을 말합니다. 그는 지성의 선험적 형식인 범주를 12개로 세분했는데, 인과관계도 이 중 하나입니다.

21세기, 이제 마당을 이해하다

선험적이라는 말은 우리가 건물을 볼 때 수용성受容性을 가진다는 뜻입니다. 수용성이라는 단어가 좀 딱딱하게 들리는데, 그냥 받아들인다는 의미예요. 즉 건물이 우리에게 우리의 의지와는 상관없이 그냥 그렇게 보인다는 뜻입니다. 마치 물건이 공간을 통해서 자연스럽게 우리에게 보이는 것처럼, 우리가 전통 건축을 볼 때는 우리의 의지와 상관없이 마당이라는 공간을 통해서 한옥을 보게 된다는 의미입니다. 이를 바탕으로 우리 전통 건축은 창의적인 공간을 능동적으로 성취해 온 것입니다. 김봉렬 교수가 말하는 집합적 건축이 가능한 것도 마당이라는 선험적 건축형식이 있었기 때문이죠. 집합적 건축이라는 말은 우리가 전통 건축을 볼 때에는 개개의 건물이 아니라 건축이 주변과 함께 어우러지는 것을 봐야 한다는 주장입니다. 그런데 이게 결국 마당을 통한 건축 인식이라는 점에서, 집합적 건축은 개개인의 건축적 의지와 능력 이전에 우리가 가진 건축 인식의 자연스러운 표출입니다. 우리 전통 건축에서 마당은 그만큼 중요합니다. 우리에게 선험적 감성형식인 공간이 없으면 물건을 제대로 볼 수 없는 것처럼, 우리가 전통 건축을 볼 때 마당을 안고 보지 못하면, 즉 마당을 건축 공간으로 인식하지 못하면 결코 한옥을 감상했다고 할 수 없습니다.

마당을 건축으로 본다는 것이 매우 현대적인 건축 개념이라는 말이 명확히 이해되시나요? 과거 서양 사람들은 건축을 건물 이상으로 이해하지 못했습니다. 이와 관련해서 살펴볼 것이 풍경정원입니다. 풍경정원은 프랑스의 기하학적인 정원에 반발해서 영국에서 시작됐습니다. 그렇다고 자연 자체를 그대로 받아들인 것은 아니고, 여기에도 이상적인 자연의 이미지를 인공적

으로 만드는 개념이 들어갑니다. 이것이 서양 사람들이 추구하는 자연주의의 한계이기도 합니다. 그런데 제들 마이어는 이 풍경정원을 건축으로 접근합니다. 그의 의견을 받아들인다고 해도, 풍경정원 형태의 정원은 오래 지속되지 않습니다. 그래서 실질적으로 보면, 서양에서 외부 공간을 건축에 포함시킨다는 개념이 나온 것은 비교적 최근의 일입니다.(마당은 풍경처럼 무언가 있는 것이 아니라 아무 것도 없다는 점에서 분명 다른 개념입니다.) 투명 유리의 등장으로 건물 외부와 내부가 한눈에 들어오는 현상, 즉 건물에서의 물리적인 변화를 겪은 이후에야 그런 생각의 싹이 보입니다. 이것은 우리 건축이 벽이 없는 기둥의 프레임을 통해서 투명하게 자연을 인식한 것과 비슷한 경험인데, 담집에 살던 그들은 이 경험을 투명 유리가 나와서야 제대로 체험하게 됩

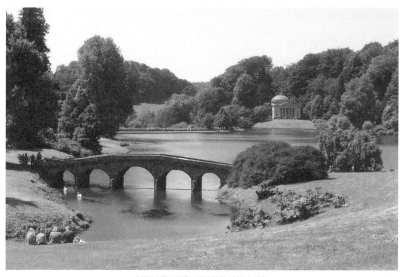

영국의 풍경정원, 관념화된 자연의 재현

니다.

혹독한 겨울이 있는 한반도에서, 유례가 없는 투명한 건축을 성취한 배경에는 물론 구들이 있습니다. 우리에게 투명한 건축은 두 가지입니다. 기둥을 세워 건물을 짓는 건축이 하나고, 너무 투명해서 우리조차 건축으로 인식하지 못하는 마당이 다른 하나입니다. 물론 기둥을 세우는 식의 건축은 중국 건축에

서양에서 건물 외부 공간을 건축으로 인식한 것은 투명 유리와 관계있다.

서도 확인이 됩니다. 하지만, 한옥은 바로 마당에서 출발합니다. 그래서 선험적 건축형식으로서의 마당의 유래를 모르고 한옥을 이야기한다는 것은 한옥을 아주 흐리멍덩하게 보는 결과를 초래합니다.

니체, 서양의 공간에
생기를 불어넣다

공간을 알다

건물 외부에 있는 마당을 건축으로 보는 것은 매우 특별한 공간관입니다. 그럼, 다른 나라 건축에서 공간은 어떤 의미가 있었는지 살펴보도록 하겠습니다. 건축을 예술이라 했으니 다른 예술과 건축에서 공간이 가지는 의미부터 볼까요? 그러고 보면 예술이라는 분야가 꽤나 다양하다는 사실을 알 수 있습니다. 그림도 예술이고 조각도 예술입니다. 아 음악도 있군요. 그런데 거칠게 말하면 이들 예술에서 공간은 크게 중요하지 않습니다. 그림이야 종이 (평면)에 그리면 되는 것이고, 조각이라면 굳이 공간을 의식할 필요는 없습니다. 그냥 주어진 공간에서 조각하면 되니까요. 건축도 언뜻 생각하면 조각과 비슷하죠? 그냥 주어진 공간에 집을 지으면 되는 겁니다. 그런데 가만히 생각하면, 건축에서 공간은 조각할 때와 조금 다릅니다. 건축에서 공간은 건물을 지으면 그때 태어나잖아요. 좀 헷갈리시나요? 그럼 예를 들어보겠습니다. 방이라는 공간을 크게 만들면 큰방, 방이라는 공간을 작게 만들면 작은

방 흔히 이런 식이죠. 건축 안에서의 공간은 건물이 만드는 대로 생길 수밖에 없지 않나요? 즉 건축에서 공간은 집을 짓는 사람이 만들어내는 거죠. 그래서 건축을 공간을 나누고 막는 것이라고 정의 내리기도 합니다. 그런데 이 공간을 이해하는 방법이 동서양이 다르고 또 우리가 다르다는 겁니다. 이렇듯 한옥이 독특한 것은 우리가 공간을 알고 느끼는 방법이 다른 나라와 달랐기 때문입니다.

지금부터는 서양 건축에서 공간을 어떻게 이해해 왔는지, 그 변화의 맥을 짚어 보겠습니다. 서양 사람들이 생각하는 우주는 빈 상자 같은 것입니다. 우주라는 공간이 있고, 이 우주에 태양이나 달, 지구 등 여러 별들이 놓여 있는 것이죠. 공간을 축소해서 지구를 놓고 봐도 마찬가지입니다. 지구라는 공간이 있고, 그 위에 산이 있고 들이 있고, 거기 어디쯤에 서울이 있고, 서점도 있고, 출판사가 있고 그런 거죠. 그런데 이런 공간관은 아무래도 망치질을 해서 무언가를 만드는 제작적인 사고에 기반하고 있습니다. 여러분도 무언가를 만들 때 일단 공간을 비우고, 그러니까 작업대 위를 깨끗이 치우고 시작할 텐데요. 이렇게 우주를 텅 빈 공간으로 생각하는 서양 사람의 생각은 뉴턴에 와서 정점에 이릅니다. 데카르트는 이를 좌표로 나타내기도 했습니다. 그러나 동양은 좀 달라요. 동양의 경우 풍수만을 생각해도 이 세상은 기氣라는 것으로 모두 이어져 있습니다. 우리는 집터 하나만 생각해도 그 집터가 백두산에서 내려온 줄기라는 믿음을 가지고 있으니까요. 그래서 공간을 어떻게 이해하느냐 하는 것은 그 사람이나 사회의 세계관에도 영향을 줍니다.

그렇다고 좌표로서의 공간이 중요하지 않다는 것은 아닙니다. 자연과학에서 좌표로 표현되는 공간은 여전히 중요한 공간관입니다. 그런데 건축에

대해서도 이런 생각을 고집한다면, 건축에서 공간은 그리 중요하지 않게 됩니다. 그냥 텅 빈 공간에 집을 짓고 가구를 배치하고 살면 되니까요. 좀 뉘앙스가 다를 수 있지만, 63빌 딩이 들어서기 전에는 우리나라 31빌딩이 꽤 나 유명했습니다. 지금은 주변의 다른 건물 들과 다를 바 없어 보이는 낡은 건물일 뿐이 지만, 당시 이런 건물이 등장할 수 있었던 건 축적 태도에는 텅 빈 공간으로서의 우주관 이 함축되어 있습니다. 공간에 물건을 배치하

31빌딩, 서양의 공간관으로 지어진 빌딩

는 개념으로 건축을 한 것인데, 말 그대로 직각사각형을 딱 가져다 놓는 겁니 다. 이런 생각은 우리 시대의 집인 아파트 건설에서도 잘 나타납니다. 그냥 마 을을 좌표 공간처럼 평평하게 만들어서 네모난 아파트를 딱딱 지어댑니다. 공간은 아무 것도 없는 빈 공간이라는 생각은 오늘 이 시간에도 여전히 진행 되는 개념입니다. 하지만, 그런 태도가 얼마나 폭력적인지는 우리의 재개발 문화를 보면 뼈저리게 느낄 수 있습니다. 다양한 개개인, 가족, 지역공동체의 문화를 모두 무화無化시키고, 땅을 작업대처럼 평평하게 만들고 그 위에 네모 난 아파트를 세워댑니다. 지극히 서양적인 가치가 투영된 문화입니다.

건축에서는 공간의 안팎을 구분하기 위해 '엔벨로우프envelope'라는 단어 를 사용합니다. 엔벨로우프는 직역하자면 봉투라는 뜻이지만, 건축적으로 는 바닥·지붕·벽을 아울러서 이르는 말입니다. 외부와 내부 공간을 구획하 는 건물의 면이 되겠네요. 우리는 편의상 엔벨로우프를 그냥 봉투라고 부르

정읍 김동수 가옥 사랑채, 봉투 개념이 사라진 집

기로 하겠습니다. 건축에서의 공간은 이처럼 물리적인 봉투를 전제하여 이루어집니다. 이는 집을 자연과 선명하게 구분하려는 태도입니다. 앞에서 설명한 동선 개념이 여기에 정확하게 들어맞습니다. 건물이 외부와 완전히 구분된 순환체계를 동선이라고 했었죠? 그런데 이런 관점에서 보면 한옥은 건축이라고 부르기에 좀 곤란한 면이 있습니다. 벽 없는 건축이 한옥의 특징이라고 할 수 있는데, 정자를 한번 보세요. 살림집도 여름에 문을 다 떼어내면 안팎을 둘러싸는 봉투 개념이 사라집니다. 이는 동양 건축의 공통된 특징이어서, 공간 개념에서 한옥과 서양을 양극단에 놓으면 중국은 그 중간쯤에 위치하지 않을까 합니다. 중국이 왜 중간이냐고요? 한옥은 여기서 한 발 더 나아가 마당이라는 건축 공간을 가지기 때문입니다. 아무튼 마당을 건축이라

고 주장한다면, 여전히 많은 건축가들이 혼란에 빠질 것 같습니다. 이제 그들의 공간 개념의 변천을 보도록 하겠습니다.

서양 건축에서는 기본적으로 건축 공간이라는 개념을 특별히 생각할 필요가 없었습니다. 그냥 텅 빈 무엇이니까요. 그나마 공간이 건축에서 의미 있게 쓰인 것은, 아마도 칸트의 순수이성비판이 알려진 이후로 보입니다. 공간이 명확하게 철학적 화두가 될 수 있게 한 것이 칸트에 의해서니까 말입니다. 그리고 그 뒤, 봉투 개념의 건축 공간을 넘어서는 파격적인 공간 개념이 나옵니다. 독일 건축가 젬퍼는 벽은 공간을 드러나게 하는 물질이라고 규정합니다. 표현이 다소 추상적이죠? 벽을 공간을 만들기 위한 재료, 다시 말해 벽을 2차적인 요소로 본 것입니다. 봉투가 건축이라고 믿던 사람에게 봉투 안의 공간이 건축이라는 주장을 했으니 가히 혁명적인 생각입니다. 건물 하면 벽과 바닥과 지붕만을 떠올리던 사람들에게는 그럴 수밖에 없었을 겁니다. 건축 자체가 공간이 되어버렸으니까 어찌 보면 완전히 거꾸로 생각하기가 되잖아요. 이때부터 건축에서 공간은 매우 중요한 요소가 됩니다. 기능과 재료 등 다른 건축 요소가 공간에 종속되는 처지가 되고 마는 겁니다. 공간이 거지인 줄 알았는데, 알고 보니 왕자였던 셈이지요. 그리하여 형태가 건축의 핵심개념이 됩니다.

형태라는 말이 좀 추상적인가요? 이를 좀 쉽게 풀어 설명하면, 방이라는 기능을 공간으로 인식하고 여기에 '형태'를 부여하는 것이 건축이 되는 셈입니다. 그렇다면, 실제로 중요한 것은 이러한 형태가 싸고 있는 내부 공간이 됩니다. 젬퍼는 미래건축은 이 공간의 창조에 달렸다는 제법 멋진 말을 합니다. 선생님이 훌륭하면 제자도 훌륭하기 마련이지요. 젬퍼의 제자인 카밀로

시테는 건물 내부뿐만 아니라 외부도 건축 공간이라는 파격적인 주장을 합니다. 이때가 20세기 초입니다. 이제 공간에 대해 여기까지 인식을 했다면, 건물 안팎의 공간이 상호작용을 한다는 생각을 하기는 그리 어렵지 않습니다. 말하자면 내부 공간과 외부 공간이 별개가 아니라는 이야기가 됩니다. 건축에서는 이를 상호침투로 표현하기도 하는데, 이렇게 되면 공간은 흐름이 되는 거죠. 서양에서 공간을 흐름으로 본다는 생각은 그 이전에는 없던 개념입니다. 어찌 보면 참 촌스러운 게 서양 사람들입니다.

니체, 디오니소스 공간을 만들다

니체

이 촌스러운 서양 사람들에게는 매우 특별한 사람이 나타납니다. 철학자 니체입니다. 니체Friedrich Wilhelm Nietzsche, 1844~1900는 그리스 로마 신화에 나오는 신 디오니소스를 좋아했습니다. 그는 이성과 태양의 신 아폴로가 지배하는 공허한 공간 대신, 춤추고 노래하는 열정의 디오니소스 공간을 생각해냅니다. 니체의 이런 생각은 건축가들에게 영향을 주게 되는데요. 이제 서양 사람들도 공간을 냉정하고 합리적인 좌표상의 공간이 아니라 디오니소스의 생명력이 충만한 공간으로 받아들일 수 있게 된 것입니다. 여러분들은 노래방에서 춤을 추며 노래할 때, 그 공간을 아무런 변화도 없는 텅 빈 좌표상의 공간이라고 할 수 있나요? 실제

어떤 사람은 거기서 미친 듯이 날뛰기도 하잖아요. 즉 그곳은 에너지가 아주 충만한 공간이 됩니다. 이렇게 니체를 통해서 서양 건축은 살아 있는 공간을 생각해낼 수 있었습니다. 별 것 아닌 것 같지만 건축에서 공간 개념을 형성시키지 못했던 서양인들에게는 굉장한 일이었습니다. 우리 동양에는 기氣라는 개념이 있어서, 생명력 넘치는 공간은 뭐 그리 특별한 것이 아니지만요. 니체가 1900년에 사망했으니, 그의 죽음과 함께 온 20세기의 서양은 그를 통해서 새로운 공간을 만날 수 있었던 것으로 보입니다.

칸트, 니체에 이어 하이데거의 철학은 건축 공간에 또 큰 한 번의 큰 변화를 가져옵니다. 하이데거의 철학에서 공간은 건축가들이 말하는 공간과 좀 차이가 있습니다. 여러분! 세계가 공간 안에 있습니까? 아니면 공간이 세계 안에 있습니까? 질문이 좀 헷갈리나요? 조금 전에 봤듯이, 서양 사람들은 기본적으로 세계가 빈 공간에 있다고 믿었습니다. 그들은 빈 공간에 산이 있고 강이 있고 집이 있고, 여기 구멍가게도 있고 그리고 여러분도 있다고 생각합니다. 그런데 하이데거는 거꾸로 생각합니다. 세계에 공간이 있다고 봐요. 말하자면 그는 물건을 통해 공간이 생긴다고 봅니다. 표현이 좀 추상적인가요? 그런데 어쩌면 이는 당연한 것입니다. 산이 있으니까 산골이라고 부르는 거죠? 즉 산이 있으니까 산골이라는 공간이 생기는 거예요. 밥하는 기계와 사람이 있으니까 거기가 식당이라는 공간이 되는 것이고요. 메를로퐁티 역시 이와 비슷한 이야기를 합니다. 내가 신체를 가지고 있지 않다면 공간도 없다고 합니다. 그래서 현대철학에서는 장소가 매우 중요한 개념이 됩니다. 단순한 공간이 아니라 무언가 있고, 무슨 일이 벌어지는 곳을 장소라고 하잖아요? 사실 자연과학을 벗어나면 텅 빈 공간은 비현실적입니다. 즉 그냥 텅 빈 공간

이 아니고 사건이 일어나고 이벤트가 터지는 곳이 장소가 됩니다. 결국 이는 공간에 시간이 결합되는 것입니다. 그래서 건축에서의 공간은 자연과학에서 말하는 공간과 다를 수밖에 없습니다. 이제 사람들은 건축에서 공간보다 장소가 중요하다는 것을 알게 되었습니다.

이후 공간에 연속이라는 개념이 추가됩니다. 폼 나게 영어로 말한다면, 컨텍스트context가 될 겁니다. 건축이 고립된 것이 아니라 주변의 자연, 사회, 그리고 역사적 환경과 연속적인 관계라는 생각을 하게 된 거죠. 이제 건축은 주변과의 대화를 통해 완성되는 것입니다. 대화라는 말이 너무 시적이라면, 좀 딱딱하게 표현해 볼까요? 다시 말해 건축은 주변과의 소통을 통해 완성되는 겁니다. 참고로 장소와 위치는 다릅니다. 어떤 장소에서 만나는 사람들은 자신의 위치에 따라 그 장소에 대해 받아들이는 데에 차이가 있을 겁니다. 회사에서 야유회를 갔을 때를 떠올려 보세요. 분명 관계가 이루어지는 시간 속에서 그 공간은 여럿이 공유하는 장소가 되었지만, 자신의 위치─물리적이든 사회적이든─에 따라서 그 장소에 대한 느낌은 달랐을 것입니다. 이를 위치라고 하지요.

하이데거, 구들을 꿈꾸다

하이데거Martin Heidegger, 1889~1976에게 세상은 공간적 위치로 환원될 수 없습니다. 말이 추상적이니 조금 풀어볼까요? 하이데거는 공간이 있는 물리적 세상이 먼저 주어지고, 그 위에 사람과 동물 등이 배치되어 있다는 공간관을 비판한다고 했습니다. 하이데거 입장에서는 도대체 텅 빈 공간에 인간이

있다는 것이 말이 되느냐는 거죠. 우리가 사
물을 볼 때는 가치중립적이지 않습니다. 가치
중립價値中立이라는 학구적인 말이 아니어도,
우리는 대개 사물을 볼 때 아무 생각 없이 맥
놓고 보진 않아요. 하느님을 믿는 사람은 하
느님의 눈으로 이 세상을 보고, 부처님을 믿
는 사람은 부처님의 눈으로 세상을 봅니다.
교회 다니는 친구 하나는 제게 사람이 되라
고 합니다. 하느님이 가르쳐 준 인간의 조건

하이데거

을 제가 갖추지 못했다는 생각 때문이겠지요. 그것은 '나'라는 사람을 가치
중립적으로 보지 않고, 하느님의 눈으로 보기 때문입니다. 그 친구는 졸지에
저를 모자란 사람으로 만들어버립니다. 아니 뭐 하느님까지 들먹일 필요 없
이 우리는 나무 하나를 보더라도 '넌 나무다!'라고 생각하고 거기서 생각을
멈추진 않죠. 목수는 '어 나무네, 이걸로 어떤 가구를 만들 수 있을까?' 하고
생각할 테고, 추위에 떠는 사람이라면 그것을 보고 '땔감으로 쓰면 좋겠다.'
라고 생각할 것입니다. 더군다나 이게 나무로 가구를 만들거나 땔감을 하면
그것으로 끝나는 것도 아닙니다. 가구를 만들어 주면 아이들이 얼마나 좋아
합니까? 아내에게 멋진 침대를 만들어 선물해 보세요. 아침 밥상이 달라지겠
죠. 또 추위에 떨고 있는 가족을 위해서 집에 불을 때면 아이들도 좋아하고
아내도 좋아할 겁니다. 그렇게 우리는 훨씬 행복한 가정을 만들 수 있습니다.
나무 하나가 내 가족의 행복에 영향을 준다는 거죠. 이처럼 자연은 우리와
무관한 것 같지만, 실제로 우리는 자연과 긴밀하게 관계를 맺고 있습니다. 이

말은 우리는 과학적으로 세상을 알기 전에, 먼저 생활 속에서 세상과 관계를 맺고 있다는 뜻입니다. 추운 사람이 나무를 보고, 나무를 분해했을 때 어떤 원소기호가 나오는지 고민하지 않듯이 말입니다. 목마른 사람은 물을 마시면 되는 거지 이것을 굳이 H_2O로 분석할 필요는 없으니까요. 그렇게 과학적인 분석을 하는 세계 이전에, 우리는 먼저 생활이 있는 세계 속에 있습니다.

하이데거는 이렇게 우리가 일상생활을 하는 생활 공간을 좌표가 중요한 과학 공간에서 떼어낸 것입니다. 이제 공간은 생활 속에서 살아가는 공간이 됩니다. 그래서 장소가 중요해지고, 장소의 토대인 대지가 중요해집니다. 좌표상의 공간이야 늘 같겠지만, 대지가 되면 또 달라지겠죠? 명동의 휘황찬란한 거리와 나무로 뒤덮인 산의 가치가 같을 수 없으니까요. 꼭 경제적인 것이 아니라도 그렇습니다. 여인네가 숲에서 웃통을 벗고 삼림욕을 하면 그러려니 하겠지만, 명동에서 웃통을 벗고 일광욕을 한다면 난리가 날 겁니다. 그러니 장소는 더 이상 단순한 공간이 될 수 없는 겁니다. 바로 이벤트가 벌어지는 특별한 공간이 되는 거죠. 그래서 우리는 장소를 공간과 구분할 수 있습니다.

생활하는 사람에게 책상은 나무이기 이전에 책을 보는 가구입니다. 그렇게 생활하다 특별한 경우, 예를 들어서 생물학을 연구하는 사람이라면 책상을 추상화시켜서 식물학을, 건축을 공부하는 사람이라면 목재로서의 재료학 등을 공부하는 거죠. 그런데 지금까지 서양

스마트폰, 이 도구로 우리의 삶은 커다란 변화를 겪고 있다.

사람들은 거꾸로 생각했다는 게 하이데거의 비판입니다. 즉 과학이 생활보다 먼저 있다고 착각했다는 거예요. 목재재료학이 먼저 있고, 그 후에 책상이 있다고 생각했다는 것인데요. 사실 이 단순한 것을 이렇게 복잡하게 설명할 필요가 있을까 싶을 정도로 지루하게 설명했습니다. 우리에게는 너무나 당연한 말을 서양 사람들은 아주 어렵게 생각합니다.

하이데거가 생각하는 공간은 한옥의 공간과 비슷합니다. 한옥에서 자연은 대상으로서의 자연이 아니라 참여로서의 자연입니다. 즉 조금 전에 봤듯이 하이데거에게 공간이, 좌표상의 텅 빈 공간이 아니라 생활이나 실천의 개념인 것처럼 한옥에서도 그렇다는 것이지요. 그런데, 하이데거와 한옥의 공간에는 조금 차이가 있습니다. 저는 독일어를 모르지만, 독일어에서는 어떤 물건이 '눈앞에 있는 것vorhandenes'과 '무엇을 위해 있는 것zuhandenes'을 구분해서 단어를 쓴다고 합니다. 한옥은 인간을 위해서 자연이 있다고 보지 않습니다. 그런데 하이데거는 자연에 있는 물건(존재자)을 도구로 봅니다. 이것이 한옥과 다른 점인데, 그럼에도 불구하고 하이데거가 인간과 도구와의 관계를 풀어내는 이야기 방식은 매우 흥미롭습니다. 여러분이 휴대전화가 없을 때와 있을 때를 비교해 보세요. 단순히 전화기 한 대 있고 없고의 차이만 나는 게 아니죠. 생활 자체가 변하지 않나요? 당장 여러분에게 스마트폰이 없다고 생각해 보세요. 금세 불안에 떠는 사람도 있을 겁니다. 스마트폰이라는 도구가 생활에 들어와서 여러분의 일상을 통째로 바꾸어 놓은 것처럼 하이데거가 말하는 도구 역시 그런 맥락에 있습니다. 도구를 통해서 다른 관계망이 생겼기 때문입니다. 아까 가구나 땔감으로 가족이 더 친밀해지고 행복한 관계가 되었다고 말씀드렸듯이 말입니다. 이처럼 자연 상태의 대지에서 인간의

세계를 만드는 것은 하이데거에 의하자면 바로 도구를 통해서입니다. 우리가 구들이라는 도구로 다른 나라와는 전혀 다른 문화를 일구어 왔다는 점에서, 제 개인적으로는 구들을 생각하면 생각나는 사람 중 하나가 하이데거입니다. 저도 좀 특이한 인간이지요? 아무튼 제게 구들과 하이데거는 같은 연상단어입니다.

지식 넓히기

하이데거철학에서의 존재와 존재자

하이데거는 물건을 통해서 공간이 생긴다고 했지요? 앞에서 산골과 식당을 예로 들었습니다. 그는 사람을 포함해서 물건을 존재자라고 하는데, 사람을 다시 현존재라고 하여 물건과 구분합니다. 하이데거는 물건(존재자)에 존재의 의미를 주는 게 사람(현존재)이라고 합니다. 물건이 존재자고, 사람인 나는 현존재입니다. 그럼 존재는 무엇일까요? 물건 하나하나를 존재자라고 했는데, 존재는 각 존재자를 있게 하는 공통된 무엇입니다. 그래서 존재는 '본질적인 것'입니다. 철학자들은 이 본질을 찾아 헤맸습니다. 그런데 하이데거는 옛날 철학자들이 본질(존재)이라고 찾아온 게 알고 보니 물건(존재자)이었다고 말합니다. 존재자는 하나의 물건, 즉 책상이나 사과나 철수 따위를 뜻합니다. 존재(본질)는 이런 것의 근저에 있는 그 무엇입니다. 그래서 존재는 진리라고 해석될 수도 있습니다. 그런데 여태껏 철학자들은 존재를 하느님이라는 존재자로 착각했다는 것입니다. 내가 '존재'하는 것과 저기 저 나무를 '존재'하게 하는 것, 그것은 무엇일까? 나와 나무에 공통적으로 쓰인 '존재'는 무엇일까? 사실 우리는 고민을 하다하다 안 되면 포기해버립니다. '하느님이 만들었겠지 뭐!' 하는 식입니다. 하이데거는 그러한 기존 서양철학의 역사를 존재망각의 역사로 봅니다. 그럼 하이데거가 무엇을 문제 삼는지 아시겠지요? 하느님은 사과나 철수처럼 존재자입니다. 하느님이 추상적이면 예수를 생각해 보세요. 예수는 철수처럼 하나의 개체인데, 물건을 있게 한 원인으로서의 존재자(하느님)를 사람들이 본질인 존재로 착각했다는 것입니다. 그래서 하이데거는 자기가 비로소 진짜 존재를 탐구했다고 주장합니다. 존재와 존재자는 이렇게 구별됩니다.

그런데 그 존재라는 것은 존재자가 아니니까 우리가 볼 수 없습니다. 존재는 인간과 존

재자의 만남이 이루어지는 근본적인 관계입니다. 그래서 이를 설명하기 위해 하이데거는 도구, 관심, 기분 등 다양한 개념을 동원합니다. 아무튼 그 근본적 관계가 이루어지는 세계는 모든 존재자가 있게 하는 터이기도 합니다. 그래서 하이데거에게는 대지가 중요합니다. 이따금 건축과 관계 지어서 하이데거가 인용되는 까닭이 여기에 있습니다. 그 결과, 체험이 중요해집니다.

내가 어느 날 예술 작품을 보다가 문득 깨달음을 얻었다면, 그게 개인이 가진 사소한 재주를 알게 됐다는 뜻은 아닙니다. 좀 더 큰 의미의 인간과 세계의 관계에 대한 깨달음일 것입니다. 그때 존재 체험이라는 표현이 적당합니다. 우리는 어느 순간 내가 알지 못하던 다른 세계를 체험할 수 있게 됩니다. 그걸 하이데거는 존재의 열림이라고 합니다. 그는 그 체험을 인간만 할 수 있기 때문에 근본적으로 존재를 의미 있게 하는 건 인간뿐이라고 생각합니다. 그러다 보니 다른 존재자는 졸지에 도구가 되어버립니다. 인간이 가치를 부여하는 도구가 되어버린 불쌍한 책과 산이 여러분 눈앞에 있군요. 그런데 이 세상을 구성하는 존재자보다 존재에 더 의미를 두고, 존재자를 도구화하여 현존재를 강조하다 보니 결국은 세상을 하나로 통일하려고 합니다. 그게 서양의 뿌리 깊은 일자—者 사상일 것입니다. 그래서 하이데거는 히틀러에 봉사할 수 있었을 것입니다.

뭐 이런 건축이
다 있어!

흐름의 건축, 새로운 미학

이제 한옥의 건축 개념을 정리할 때가 됐습니다. 한옥의 건축 개념에서 제일 중요하고 특별한 것은 당연히 건물 밖에 자리한 마당입니다. 아무 것도 없는 이 빈 터를 건축이라고 생각할 수밖에 없는 까닭을 정리해 볼까요? 먼저 마당은 중정을 대신해서 발전시킨 외부의 생활 공간이라는 게 첫 번째 이유입니다. 그런 의미에서 우리 마당도 집 안이 됩니다. 우리나라 전통 건축이라면 어디에서나 발견되는 건축 공간입니다. 〈춘향전〉에는 당시 관청이던 동헌에 관한 기록이 자세하게 나옵니다. 그런데 재미있는 것은 동헌에서도 거의 모든 사건들이 마당을 중심으로 이루어지고 있다는 점입니다. 시간이 나시면 한 번 읽어 보세요. 우리 고전으로서의 가치도 있지만, 전통 건축을 공부하는 분들을 위해서도 매우 의미 있는 책입니다. 〈춘향전〉을 보시면 마당이 우리 생활뿐 아니라 역사적으로도 매우 중요한 공간이었다는 것을 확인할 수 있습니다. 마당을 건축으로 인식한 두 번째 이유는 지붕선에서 확인됩니다. 우리는 지붕

선을 결정할 때 단순히 건물만 보는 것이 아니라 마당을 안고 건물을 본다고 말씀드렸는데요. 이는 우리가 적극적으로 마당을 건축 영역으로 인지하고 있었다는 의미입니다. 황금비율을 따져서 건물을 짓는다는 것은 건축을 건물로만 인식한다는 것이지요. 그래야 비례를 따질 수 있으니까요. 이것은 이미 앞에서 《건축십서》라는 서양의 전설적인 책에서도 볼 수 있었습니다.

서양 사람들은 자연을 아페이론apeiron으로 생각했습니다. 아페이론은 연속성을 의미하는데, 불확정적인 흐름을 뜻합니다. 불확정적인 흐름이라는 말이 너무 막연하니 예를 하나 들어보겠습니다. 혹시 눈이 많이 오는 날, 학교 운동장에 누워서 하늘을 본 적이 있나요? 흰 눈이 점점이 박혀서 흘러내립니다. 여러분은 이 흐름을 무어라고 이름 지을 수 있을까요? 아득하기만 하지, 도무지 이것을 무엇이라고 규정할 수가 없습니다. 이런 것을 아페이론이라고 합니다. 그리고 서양 사람들에게 자연은 아페이론입니다. 아페이론은 긍정적으로는 세상을 창조시킨 생성의 장으로 해석될 수도 있습니다. 카오스에서 창조가 일어난다고들 합니다. 그러나 이성이 발달한 그들에게 변덕스럽기만 한 자연은 생성의 장이 아니라 무질서 자체였습니다. 가스통 바슐라르가 쓴 《공간의 시학》에 무시무시한 무질서를 적나라하게 표현한 글이 있습니다.

조금씩조금씩 광란하는 이 폭풍우의 동물 떼에 대항하는 집은 정녕 순수한 인간성의 존재, 결코 공격의 책임이 없으면서 방어만 하는 존재가 된다. 그것은 인간적인 가치이고 인간의 위대성이다. (하략)

–가스통 바슐라르, 《공간의 시학》(동문선, 2003)

글은 이후에도 광포한 자연을 폭로하고 있습니다. 무질서한 자연에 대항하고 거기에 질서를 부여하는 인간은 그래서 문명이 발달하고 건축기술이 발달할수록 자연에 독립을 선언하고, 자연에서 분리된 건물을 지어 왔습니다. 사람들이 점집에 가는 이유가 뭘까요? 대개는 앞날이 불안해서 안정을 찾기 위해 갑니다. 도무지 내 인생이 규정되지 않는 거죠. 결혼은 언제하고, 취직은 언제하고 딱 정해져 있으면 노심초사하지 않을 텐데, 규정되지 않아서 불안한 거죠. 서양 사람들은 이렇게 규정되지 않은 흐름으로서의 자연을 싫어한 것입니다. 아마 유일신을 믿는 바탕에는 그런 마음이 있을 것 같기도 합니다. 하느님이 모든 것을 규정하니까 얼마나 편해요. 그들의 철학적·종교적 전통에는 서양 사람들의 이런 마음이 고스란히 담겨 있습니다.

그들은 세상을 그냥 하나(있음)라고 생각하는 철학자 파르메니데스와 그냥 흐름이라고 생각하는 철학자 아낙시만드로스의 두 가지 관점을 가지고 있습니다. 파르메니데스의 철학은 이데아-일자-하느님이라는 하나의 관념으로 이어졌고, 아낙시만드로스의 생각은 인간의 처분을 기다리는 자연의 아페이론으로 이어졌습니다. 이성이 발달한 그들은 이 불확정적인 자연을 어떻게 하든 규정하려고 듭니다. 이런 관점에서 보면 매듭 없이 흘러가는 자연의 흐름에 매듭을 준 것이 인공적인 건축물이 됩니다.

이러한 건축 태도는 미학에도 그대로 이어집니다. 서양에서 자연은 때로 추한 것입니다. 완전한 하나를 꿈꾸는 이들에게 아침저녁이 있고, 사계절이 있는 자연은 아닌 게 아니라 좀 불완전해 보일 수도 있을 것 같습니다. 그래서 헤겔은 자연을 극복한 인간의 예술을 자연미보다 높게 쳤습니다. 이 부분이 서양의 건축이 한옥과 확실하게 나뉘는 지점입니다. 한옥은 자연의 흐름

에 거부감을 갖지 않습니다. 오히려 적극적으로 자연의 흐름을 탑니다. 그래서 건물을 다 짓게 되면 건물을 자연의 흐름 속에 던져 넣어 버립니다. 그래서 인공적인 건물이 자연의 흐름 속에 완전히 녹아들게 합니다. 이는 자연을 의심스러운 흐름의 공간이 아니라, 무언가 끊임없이 태어나는 생성의 공간으로 인식하기 때문에 가능한 것이죠. 니체라는 인물이 서양철학에서 커다란 자리를 차지하게 된 까닭은 바로 서양 사람들이 그동안 잊고 있었던 생성으로서의 아페이론을 일깨워 준 덕분입니다.

우리는 왜 아파트를 사랑하게 되었을까?

아무튼 딱딱한 건물만을 건축으로 생각하던 사람들보다는, 건물을 자연의 흐름으로 생각하는 우리가 건축을 보는 시야가 더 클 수밖에 없습니다. 우리의 이런 건축 태도가 넓은 공간을 볼 수 있는 독특한 공간 지각능력을 발달시킨 것으로 보입니다.

10여 년 전 우연히 신문 기사 하나를 보았습니다. 특이한 논문 요약 기사였습니다. 논문의 요점은 서양 사람들은 '부분 공간' 지각능력이 뛰어나고 우리 국민은 '전체 공간' 지각능력이 뛰어나다는 내용이었습니다. 일본인은 어중간하게 중간쯤 끼어 있었고, 중국인의 지각능력은 서양 사람에 제일 가까웠습니다. 논문의 저자는 이런 지각능력을 우리의 집단주의적인 특성에서 찾고 있었습니다. 저자의 논리에 따르면, 우리가 세계에서 제일 집단주의적인 민족이 됩니다. 이게 동의할 만한 이야기인가요? 사실 집단주의로 따지자면 일본은 좀 심각합니다. 히틀러를 키워낸 독일은 어떻고요? 집단주의는 오

히려 서양의 특성일 수 있습니다.

　우리는 그리스를 민주주의 국가로만 기억하지만, 그 시기는 실제 아테네에 의한 제국주의가 태동한 시점이기도 합니다. 아테네는 델로스 동맹을 통해서 주위의 폴리스를 지배하기 시작했습니다. 당시에는 이런 일도 있었다고 합니다. 아테네의 심한 착취에 못 이긴 한 폴리스가 여기에 저항을 했습니다. 그러자 아테네는 그 폴리스의 남자를 모두 죽이고, 나머지는 노예로 삼으라는 결정을 합니다. 물론 아테네 의회에서 아주 민주적인 방식으로 살육을 결정했습니다. 다행히 이튿날 개표에 오류가 있었다는 것이 발견되어 살육 계획은 실행되지 않았지만, 이 사례만으로도 그들이 개인주의적이지 않다는 걸 단적으로 보여줍니다. 그뿐인가요? 당시 천하무적이던 밀집보병 부대는 그리스의 집단주의를 이미지로 적나라하게 보여주지요. 거기에 어디 개인주의가 있을 수 있겠습니까? 그런데 우리는 단순히 민주주의가 가지는 개인주의적인 이미지 때문에 서양의 전통을 개인주의적이라고 생각합니다. 이것은 저만의 생각이 아닙니다. 헤겔도 그리스문화에 자립적 개인(개체)은 없다고 이야기했습니다. 그냥 집단의 가치만이 있는 것이지요. 헤겔 자신은 근대적 개인의 등장을 이야기했지만, 결국 그도 절대정신이라는 일자로 돌아갑니다. 그리스의 이런 집단주의 문화가 로마의 황제 제국주의로, 다시 중세의 유일신사상으로 이어집니다. 그리고 이것이 다시 이성을 중심으로 집단화하더니, 결국 히틀러라는 괴물을 만들어내고 말았습니다. 서양의 제국주의 뿌리는 그 연원이 아주 깊습니다. 히틀러가 살던 독일의 집단주의는 세계를 위험에 빠뜨렸습니다. 일본의 집단주의 역시 다르지 않습니다. 그런데도 우리를 제일 집단주의적으로 해석하는 게 말이 됩니까? 앞에서 이야기했

비대칭적인 한옥 건축, 비대칭 건물은 독특한 전체 공간 지각 능력을 만들었다.

좌식 생활, 실내의 끝임없는 변화가 전체 공간에 대한 지각 능력을 키웠고, 불균형을 아울러 균형을 만드는 미감을 발달시켰다.

던 제들 마이어의 관점도 제국주의적입니다. 그는 오늘날 예술이 해체된 이유를 예술의 자율성에서 찾고 있습니다. 자율이 없어야 예술이 제대로 된다는 그의 생각에서 그들에게 뿌리 깊게 내장된 집단주의를 볼 수 있습니다. 어디가 더 개인적이고 어디가 더 집단적입니까? 이미 느끼셨겠지만, 우리는 매우 자유분방한 민족입니다. 건물의 부분이 전체를 위해 희생당하지 않습니다. 건물의 부분 부분이 모두 자신들의 개성으로 전체 집의 형상을 만들어냅니다. 아니 멀리 갈 것도 없고 여러분 자신을 돌아보세요. 횡단보도가 바로 5미터 위에 있는데 그냥 무단 횡단을 한 경험들 있지 않나요? 우리는 정말 규칙을 안 지킵니다. 그런 사람들을 집단주의라고 하면 진짜 집단주의자들은 황당하겠죠.

그래서 우리가 전체 공간 지각능력이 뛰어난 건 집단주의라는 사실상 증명하기 어려운 개념이 아니라 명확하게 확인될 수 있는 주거문화에서 찾아야 합니다. 지금까지 설명 드린 것처럼 우리는 건물을 볼 때 마당을 안고 보기 때문에 본능적으로 건물과 주변을 함께 봅니다. 그러니 시야가 넓을 수밖에 없습니다. 이건 건물이 가지는 비대칭 디자인과도 관계가 있는 것으로 보입니다. 다른 나라의 건축을 보면 건물이 대칭인 경우가 대부분입니다. 한옥의 경우 부분 부분이 다르기 때문에 이를 인식하려면 전체를 파악해야 하고, 이것이 전체적인 지각능력을 높이는 구실을 했을 것입니다. 앉아서 생활하는 좌식생활도 전체 공간 지각능력을 발달시킨 것으로 보입니다. 입식생활을 하면, 방 안의 모든 물건이 고정됩니다. 침대를 잘 때마다 옮기는 분은 안 계실 겁니다. 식탁도 고정되어 있고, 서서 생활하니까 가구도 다 큽니다. 그러니까 그 사람들은 자기가 다니는 공간만 보고 다니면 되는 겁니다.

오히려 가구에 부딪히지 않으려면 자기가 다니는 부분만 보는 게 나을 테고요. 그런데 우리는 어떤가요? 분명히 세 시간 전에 방에서 가족들과 함께 이야기를 하다 나왔는데, 세 시간 있다 다시 들어가 보니 모두 방안 가득 누워 있는 거예요. 이렇듯 우리는 방 전체 공간이 수시로 바뀝니다. 이불을 개면 밥상이 들어오고, 밥상 나가면 아이가 뛰어놉니다. 앉아서 생활하니 가구도 다 낮아요. 그러니 가구 위의 상황도 수시로 바뀝니다. 분명 엄마가 가구 위에 어떤 물건을 두었는데, 어느새 개구쟁이 막내가 저쪽 가구 위로 옮겨 놓는 걸 많이들 보셨을 겁니다. 그래서 우리는 전체 공간을 지각하지 않으면 생활이 불가능했습니다. 이런 독특한 지각능력이 전체적인 안목에서 부분적인 불균형을 아울러서 균형을 만드는 독특한 미감으로 발전한 것이지요. 이런 건축적 특성을 낳은 것이 구들이고, 건축적으로 접근하자면 마당이라 할 수 있습니다. 그래서 칸트의 순수이성비판을 빌려 마당을 우리 건축의 선험적 건축형식이라고 말했던 것입니다. 그리고 이런 건축 개념은 우리 문화예술 전체에 영향을 줍니다.

주거문화에 하나를 더 부가한다면, 아파트는 집단주의 사고가 발달한 서양의 주거형태입니다. 서양에서는 일찍부터 도시가 성장해서 다가구주택이 먼저 발달했습니다. 구분소유권—아파트처럼 단체가 사는 하나의 건물을 여러 개로 나누어 개인이 소유할 수 있도록 한 소유권을 말함—이라는 아파트의 소유형태 역시 서구의 것입니다. 그런데 서양은 히틀러 이후 집단주의적인 사고에서 탈피해, 5~60년대를 거치면서 개인적인 특성이 강화되어 자신들이 발달시켜 온 집단 거주지 문화를 벗어납니다. 이때 상징적인 사건이 미국에서 일어났는데요. 1954년 미국 건축가협회의 상까지 받았던 아파트 단

지가 슬럼화되자, 지은 지 얼마 되지 않아서 결국 폭파 해체되는 일이 발생합니다. 그런데 자유분방하게 살아온 우리는 집단 거주문화의 극단적인 형태로 발달한 아파트를 덥석 받아들여 살고 있습니다. 물론 우리식으로 해석해서 사용하고 있습니다. 사실 아파트에 살면 이 꼴 저 꼴 안 보고 살 수 있으니 얼마나 좋습니까? 아파트의 이런 면이 개인주의적인 특성이 강한 우리나라의 민족성에 잘 맞아 떨어집니다. 즉 똑같은 물건을 전혀 반대로 해석하여 사용하는 셈입니다. 이것은 아파트가 만들어내는 문화에도 차이를 보입니다. 슬럼화되는 서양의 아파트와 달리 우리나라에서 아파트는 여전히 좋은 주거지로 사랑받고 있습니다. 단독주택에 대한 투자가치가 크게 증가하지 않는 한, 아파트 가격이 오르지 않는다고 해도 이런 현상은 당분간 계속될 것 같습니다.

지식 넓히기

주거생활이 문화에 미친 또 다른 예, 대우법

한옥은 우리 언어문화에도 영향을 미친 것으로 보입니다. 대우법은 존대법이라고도 합니다. 비트겐슈타인은 '언어는 물건의 이미지를 그려내는 목적으로만 쓰이는 것이 아니라, 사람의 삶 속에서 다양한 목적을 수행한다. 이는 말이 삶의 형식form of life에 근거하고 있기 때문이다.'라고 주장합니다. 말하자면 하나의 언어는 그 언어 세계에서 살고 있는 사람들의 다양한 삶의 형식을 담고 있다는 것입니다. 그는 언어놀이라는 말을 썼는데, 이때 언어놀이는 '언어에 얽힌 행위로 구성된 총체'입니다. 언어놀이는 다양성을 가지고 있어서, 새로 생겨나기도 하고 사라지기도 합니다. 이건 삶의 모습이 변하기 때문일 것입니다. 비트겐슈타인의 언어관에서 우리는 말이 문화의 영향을 받을 수 있다는 것을 어렵지 않게 짐작할 수 있습니다.

대우법이 잘 발달한 언어 탑 포Top four를 꼽으라면 한국어, 일본어, 자바어, 그리고 티베트어를 들 수 있습니다. 이 나라들이 모두 앉아서 생활하는 좌식문화를 가지고 있다는 점에서 언어가 주거문화의 영향을 받았을 가능성이 보입니다. 다른 나라 언어와 우리 언어와의 비교연구를 한 자료가 너무 제한적이라, 우리가 접할 수 있는 비교언어 논문은 일본어와 한국어 정도입니다. 일본의 대우법은 우리나라보다 체계적으로 발전해 왔습니다. 그러나 우리나라가 일본보다 발달한 부분이 있는데, 이것이 호칭입니다. 미국의 인류학자 루스 베네딕트는 《국화와 칼》에서 일본인을 이해하기 위해서는 '각자가 알맞은 위치를 갖는다.'라는 위계질서를 염두에 두어야 한다고 말합니다. 주거생활에서도 좌식 공간이 철저하게 관리되어진다는 점을 생각하면 이해할 만한 일입니다. 때문에 일본인의 좌식생활은 우리나라의 경우와 다릅니다. 즉 자신의 자리가 정해져 있습니다. 그래

서 굳이 호칭이 발달할 까닭이 없었습니다. 그러나 우리나라의 경우, 구들이라는 난방시설로 인하여 아랫목이 늘 일인자의 자리가 될 수는 없다는 한계를 가집니다. 즉 누구든 추울 때는 그 자리에 앉을 수 있다는 것인데, 아버지가 없을 때는 어머니가 그 자리에 앉을 수 있고 어머니가 없을 때에는 또 다른 누군가 앉을 수도 있는 말입니다. 즉 우리는 자리에 의해 사람이 고정되지 않기 때문에 호칭이 발달할 수밖에 없었을 것으로 보입니다.

간략하게 가장 기본적인 생활문화를 의식주로 정의할 때 주거문화는 우리들에게 가장 강력하고 지속적인 영향을 줍니다. 생활에 미치는 영역이 그만큼 광범위하고 지속적이기 때문입니다. 의식주의 문화성을 보면, 먹는 것에는 '계층 간 문화 차이'가 가장 적습니다. 물론 먹는 방법 등 시스템화한 문화는 다를 수 있지만, 근본적으로 먹는 것을 원천적으로 구분할 수는 없습니다. 양반은 밥을 먹고 일반 양민은 밀가루를 먹는다는 식의 구분은 현실성이 없습니다. 아무리 귀한 산삼이라도 이를 양인은 먹을 수 없다고 할 수는 없는 노릇입니다. 이에 비해 주거문화와 의복문화는 외부에 표출하려는 의도적인 계층성이 상대적으로 뚜렷합니다. 주거와 복식문화는 정치문화의 직접적인 영향하에 있기 때문입니다. 그러나 언어에 영향력을 행사한다는 점에서 생각하면, 의복 자체는 그리 큰 영향을 줄 것 같지 않습니다. 의복은 직접적으로 인간관계를 규정하기 때문입니다. 관복은 입는 것 자체로 계층을 명확하게 하는 데 제 구실을 충분히 다 할 수 있습니다.

그런데 주거문화라면 상황이 조금 다릅니다. 존칭은 언어적인 것과 상황적인 것이 있습니다. 우리 대우법은 상황적인 것이 많이 발달해 있습니다. 그래서 문맥이나 이야기가 진행되는 상황에서 이해만 되면 많은 것을 과감하게 생략합니다. 그래서 종종 한국어를 상황 위주의 언어라고 합니다. 이는 우리 주거생활과 매우 유사합니다. 우리는 좌식

생활을 하면서, 상황의 흐름이 중요해졌습니다. 엄마가 아들에게 '거시가 거시기 가서 거시기 가져 오거라!' 하면 생활하는 사람은 무엇을 말하는지 알아듣습니다. 건축 자체도 우리는 건물이 자연에 진입하는 상황을 중시합니다. 이 부분은 전체 공간 지각능력이 왜 발달했는지를 설명하면서 이미 충분히 말씀드렸습니다. 이런 상황 위주의 언어에서는 호칭도 무척 중요했을 겁니다. 호칭이 발달하지 않으면 변하는 상황에서 대상을 지칭하기 힘들었을 테니 말입니다.

가능하다면, 삼국시대 이전부터 주거문화와 언어의 변화를 섬세하게 살펴볼 필요가 있습니다. 특히 16세기면 한옥에 구들이 본격적으로 장착된 시기라는 점에서 이 당시 국어의 흐름에 주목할 필요가 있습니다. 한 예로, 중세국어에서 감사하다는 말은 16세기부터 사용되었다고 하는데 이 단어는 계급과 종교에 많이 쓰인 반면, 그 이전까지 사용하던 고맙다는 말은 가족관계에 많이 쓰였다고 합니다. 앞으로 이런 부분에 대해 좀 더 진지한 연구가 필요할 것으로 보입니다.

부처도 감탄한
민중의 지혜

우리 건축의 기본, 살림집 한옥

한옥에 대해서는 충분히 보았으니 지금부터는 사찰과 궁궐 같은 권위 건축을 좀 보도록 하겠습니다. 얼마 전 친구들과 약속이 있어서 서울 길에 올랐습니다. 약속 장소에 들어가니 무언가 진지한 토론이 진행되고 있었습니다. 잠시 이야기가 계속되더니 어느 순간부터 건축미학에 관한 이야기로 화제가 바뀌었습니다. 화제의 초점은 '우리 건축을 주도한 건축이 무엇이냐?' 정도로 말할 수 있을 것입니다. 한 친구가 사찰 건축의 중요성에 대해 열변을 토하자, 다른 한 친구는 궁궐 건축이 더 중요하다고 맞섰습니다. 다시 술이 몇 잔 돌자 이제 토론의 주제는 건축을 넘어서 일반 전통예술에 대한 것까지 이어지고 있었습니다.

제들 마이어는 건축을 예술의 중심이라고 했습니다. 그는 모든 예술을 통합시키는 힘을 건축에서 찾습니다. 건축이라는 것이 그 시대에 동원할 수 있는 가장 많은 것들을 집적시킨 구조물인 데다가, 건축이 가지는 종합예술로

고즈넉한 창덕궁 정자, 건물이 자연의 일부로 스며든다.

서의 성격 때문에 그렇습니다. 우리의 종교건물인 사찰에 가면 조각, 그림, 건축 거의 모든 예술이 망라되어 있듯이 말입니다. 교회 건축도 마찬가지입니다. 그래서 서양예술과 건축을 이해하기 위해서는 교회 건축을 이해해야 합니다. 실제로 서양 건축사의 많은 부분이 교회 건축을 설명하는 데에 할애됩니다. 교회 건축은 서양의 대표적인 권위 건축입니다. 그런데 여러분은 어떻게 생각하세요? 우리 예술문화를 이해하려면 사찰과 궁궐 건축 어디에 초점을 맞추어야 할까요? 살림집, 사찰, 그리고 궁궐에는 모두 마당이 있습니다. 그런데 마당은 앞에서 본 것처럼 살림집 한옥에서 출발하고 있습니다. 그래서 사찰이나 궁궐만으로는 우리 건축과 예술을 이해하는 데 한계가 있습

니다. 서양은 교회 건축을 연구해서 그것을 바탕으로 다른 건물에 대한 이해를 높일 수 있었습니다. 그러나 우리는 사찰이나 궁궐 건축만을 연구해서는 이것만으로 전통 건축을 이해할 수 없습니다. 그래서 먼저 살림집을 보고 다른 전통 건축을 보는 순서를 취해야 합니다. 그리하여 살림집 한옥과 다른 전통 건축이 역사적으로 어떤 관계를 맺고 있는지를 꼼꼼하게 살펴볼 필요가 있습니다. 그렇게 한 연후에 통합예술로서 궁궐이나 사찰 건축을 보는 게 맞습니다.

창덕궁은 왕이 살던 가장 권위적인 건물이 모인 곳입니다. 그런데 창덕궁 후원에 들어가면 도무지 그 위세가 느껴지지 않습니다. 여기가 왕궁인가 싶은 분위기의 후원이 나타납니다. 건물들이 작고 수더분하기 때문입니다. 건물이 자연을 위압하지 않고 자연 속으로 흡수된 모습입니다. 이런 것이 전형적인 한국 건축의 이미지입니다. 앞서 말씀드렸다시피 한옥 건축에서는 공간을 보는 시야가 넓기 때문에 건물을 자연의 흐름으로 되돌리는 것이 매우 중요한데, 이것이 마당을 안고 건물을 자연의 흐름으로 던지는 것이라고 했습니다. 살림집에서 볼 수 있는 이런 건축 형태가 궁궐에서도 그대로 나타난 것이 바로 창덕궁 후원입니다. 창덕궁 자체도 자연 지형을 살려 지었다는 점에서 권위 건축에 마당이 얼마나 깊게 개입하고 있는지를 알 수 있겠죠.

조선시대 이전의 궁궐은 남아 있는 것이 없고, 그 유적지도 가 볼 수 없어 정확한 상황은 모르지만, 조선의 건국과 함께 지은 경복궁을 보면 대략 짐작은 할 수 있습니다. 경복궁은 아무래도 궁궐터를 평평하게 다듬어서 좀 더 대칭적인 건축이 되게 했다는 점에서 중국식을 본받은 듯합니다. 그래서 경복궁에서는 창덕궁에서 느낄 수 있는 자연스러움을 느끼기 힘들고, 수더분

한 정자들도 보이지 않습니다. 시기적으로도 창덕궁은 임진왜란을 겪은 뒤에 새로 지어졌고, 이곳에서 왕이 실제로 생활했다는 점에서 한옥의 영향이 강하게 남아 있는 듯합니다. 임진왜란 이후라면 구들이 조선의 지배계층에 좀 더 보편적으로 자리 잡았을 것이기 때문입니다. 물론 역사적으로 귀족들이 구들을 썼다는 사실은 고구려 벽화에서도 보이고, 가족 중 병약자가 생기면 구들이 있는 방을 썼다는 기록으로도 보입니다. 당연한 이야기지만, 우리 민족의 대다수를 차지하던 민중들은 구들이 장착된 한옥에 오래 전부터 살았고요. 그러나 구들을 전면적으로 채택하여, 외부 공간인 마당을 적극적으로 전통 건축에 포함시킨 것은 아무래도 한옥 건설을 주도하는 지배계층이 사대부로 바뀌면서부터인 것으로 보입니다. 고려 말과 조선 초 양반들의 한옥에 구들이 장착되면서 중정이 마당과 뒤섞이게 되는데, 이것이 한국의 독특한 건축적 특성을 낳았습니다.

이번에는 사찰 건축을 좀 보기로 할까요? 절이 처음 우리나라에 지어질 때는 건물보다 탑이 더 중요했습니다. 부처의 사리가 모셔진 곳이 탑이기 때문입니다. 그런데 불교가 대중화되면서, 당장 눈에 보이는 신으로서의 부처가 중요해졌고, 그 결과 부처를 모신 건물이 중요해지게 됩니다. 그래서 사찰은 시대마다 건물과 탑의 배치 형태를 바꾸어 왔습니다. 처음에는 탑 하나에 불당 셋을 지었는데, 이때는 탑이 사찰 건축의 중심이었던 시대였습니다. 후에는 탑이 둘이 되어 그 중심성을 잃어버리고 맙니다. 그리곤 이내 불당이 사찰의 중심 자리를 차지하면서 불당 중심의 건물 배치가 이루어집니다. 이들 시설을 회랑(지붕이 있는 외부 통로)으로 이어지게 하는 모습이 고려시대까지 사찰의 기본적인 모습이었습니다. 이 기본 패턴이 무너지기 시작한 것은

조선시대에 들어와서입니다. 혹시 절에 가서 건물이 회랑으로 연결된 걸 본 분이 계신가요? 아마도 거의 보지 못했을 겁니다. 조선시대에 들어 사찰 건축에 큰 변화가 있었기 때문입니다. 가장 큰 변화는 마당이 사찰 건축의 중심이 된 점입니다. 마당이 절의 중심이 되었다는 것은 절에서 구들이 중요한 난방시설이 되었다는 것을 보여줍니다.

마당에서 만난 부처와 공자

임진왜란으로 남아 있던 사찰이 거의 사라지게 되면서 사찰은 전체 건물 배치에 있어서 큰 변화를 겪게 됩니다. 우선 법당 안에서 부처 주위를 호위하던 사천왕이 사천왕문이라는 독자적인 건물을 지어 밖으로 나옵니다. 이는 시대적으로 임진왜란과 병자호란을 겪으면서 법력에 기대고자 하던 당시의 시대적 분위기를 보여줍니다. 사천왕은 호국불교와 관계가 깊은데요. 신라도 중국(당나라)의 공격에 맞서 사천왕사를 지었지요. 불교의 가상적인 신앙의 산 수미산 중턱에서 제석천을 지키는 사천왕의 힘에 의지해서 나라를 지키고자 하는 마음이 결국 사천왕문으로 나타난 것입니다. 이는 산신을 사찰에 끌어들이는 논리와 관련이 있는 듯합니다. 불교가 왕실과 양반의 억압을 받으면서, 불교는 그나마 미련하게 그들을 후원하는 민중을 흡수해야만 했습니다. 따라서 산신 등 민간신앙을 불교의 영역으로 받아들여 사찰의 배후를 지키는 신으로 만들고, 사천왕을 입구를 지키는 신으로 만드는 논리가 적당해 보입니다. 사천왕문의 출현을 라마불교의 영향으로 보는 이도 있습니다만 여기서는 어떤 이론을 취하든 그리 중요해 보이지 않습니다. 그리고

천왕문, 조선시대 사천왕은 불당에서 나와 독자적인 건물을 차지했다.

마당을 중심으로 건물을 배치합니다. 이것이 우리에게 익숙한 절의 모습입니다.

여기서 중요한 점은 이런 변화가 가능했던 이유가 마당이 있었기 때문이라는 점입니다. 조선에 들어와서 최하층민으로 신분이 뒤바뀐 승려들은 기층 민중의 생활에 익숙했고, 당연히 이들은 구들을 훨씬 적극적으로 생활에 끌어다 쓸 수밖에 없었을 것입니다. 물론 스님들이야 산 속에서 살아야 하니 기본적으로 구들에 비교적 익숙했을 겁니다. 당시 구들만한 난방시설은 찾을 수 없었으니까요. 그런데 조선시대에 특히 이 부분이 중요한 것은 구들이

이제는 단순한 난방시설이 아니었다는 점입니다. 우리가 전통한옥으로 알고 있는 형식의 요사(스님의 살림집)가 사찰에 지어진 것은 특별한 의미를 가집니다. 즉 부엌이 방에 붙으면서 이제 부엌은 단순히 음식을 하는 공간이 아니라 건물의 앞과 뒤를 잇는 통로가 됩니다. 사찰을 감싸고 있던 회랑의 공간, 예를 들어서 통로로서의 기능과 수장 공간으로서의 기능들이 모두 요사로 흡수될 수 있는 조건이 만들어진 것입니다. 즉 요사는 부엌을 매개로 마당과 중정을 아우르는 독특한 공간을 창조할 수 있었다고 말할 수 있습니다. 혹시 참고하실 분들을 위해 논문 하나를 알려드리겠습니다. 홍병화·김성우가 쓴

산신각. 조선시대 민중신앙이던 산신을 사찰의 외부에 산신각, 산신도로 흡수했다.

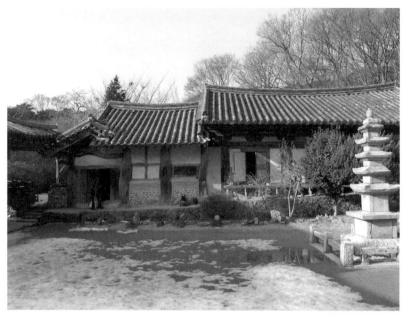

사찰의 마당, 살림집 형태의 요사가 지어지면서 사찰은 지금과 같은 형태(배치)를 하게 됐다.

〈랑과 요사의 관계로 본 조선 후기 사동중정형 배치의 정착과 확장〉을 보시면 좋을 것 같습니다.

공간을 모으고 늘리는 신축성이 뛰어난 마당이 불교 건축에 도입되면서 마당을 중심으로 하는 사찰이 조선 사찰 건축의 표준이 됩니다. 즉 마당을 중심으로 하여 불당을 짓고 좌우에 요사나 선방을 배치하고 전면에 누각을 짓는 형태입니다. 여러분이 사찰에 가 보면 제일 익숙한 형태일 겁니다. 그리고 주위에 여러 전각을 짓게 됩니다. 마당의 중심성이 확보되지 않는다면 나오기 힘든 배치입니다. 이것은 중정과는 전혀 다른 개념으로 중정과 마당이

만나 만들어진 우리만의 매우 독특한 외부 건축 공간의 탄생을 의미합니다. 산문山門을 통해 마당으로 사람을 끌어들이는 구심성과 마당에서 다른 전각으로 사람을 내보내는 원심성을 쉽게 확보할 수 있는 사찰 건축이 완성된 배경에는, 이처럼 민중이 개발해 온 구들과 마당이 있었습니다.

사찰에서 만들어진 공간 이용 방법은 이후 향교와 서원으로 이어지면서 우리 전통 건축의 기본형태가 됩니다. 살림집 한옥의 기본 특징이 살림집 한옥에 국한된 것이 아니라 전통 건축 전체에 보편적으로 작용하고 있는 것입니다. 이것이 민중미학에 근거한다는 사실을 통해서 우리 건축적 특성이 건축문화에만 국한된 것이 아니라, 사실은 우리 문화 전반에 강한 영향력을 발휘해 오고 있다는 사실을 알 수 있습니다. 그 대표적인 예로 앞에서 조각기법, 공간 지각능력, 대우법 등을 말씀드렸습니다.

마당은 건축에서 채 분화와 실 분화를 주도했습니다. 채는 건물 하나를 통째로 말하는 것이고, 실은 건물의 공간을 여러 개로 나누었을 때 나누어진 하나의 방을 뜻합니다. 중국 건축은 건물이 기능에 따라서 채가 분화되는 건축문화입니다. 이에 비해 일본은 하나의 채에 여러 개의 실이 있는 건물을 발달시켰습니다. 그런데 한옥은 채 분화와 실 분화가 동시에 이루어집니다. 이는 부엌이 난방까지 책임지는 매우 독특한 난방시스템 때문입니다. 그리고 대청이 집 안으로 들어오면서 한옥은 매우 다양한 공간을 생산해내는 건축물이 되었습니다. 실 분화가 살림집 위주로 이루어졌다는 데에서도 그 뿌리를 짐작할 수 있습니다. 궁궐에서도 공식적으로 행사가 있는 공간인 정전은 내부가 하나의 공간이지만, 왕이 생활하는 공간은 실 분화가 발달했습니다.

향교, 사찰의 영향을 받은 향교의 건물 배치

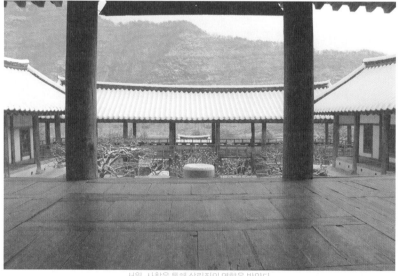

서원, 사찰을 통해 살림집의 영향을 받았다.

건축의 역사적 맥락에서 주도 건축이 살림집 한옥이어야 하는 까닭을 보았습니다. 물론 권위 건축은 당시 조각이나 단청 등의 예술들을 통합적으로 건축에 담아내는 구실을 했지만, 건축역사와 건축예술에서 주도적인 맥락은 살림집 한옥에 있다고 생각됩니다. 이런 까닭에 서양의 고전미학으로는 우리 전통 건축에 쉽게 다가가기가 어렵습니다. 지난 세기까지 우리 전통 건축이 일본이나 중국의 전통 건축보다 세계인의 눈을 사로잡지 못한 까닭이 여기 있을 것입니다. 하지만 이제 고전미학은 자신의 수명을 다하고, 새로운 미적 가치가 모색되고 있습니다. 한옥이 앞으로 더 기대되는 까닭입니다.

궁궐 내 왕의 살림집, 실 분화가 발달했다.

살림집에서 공포를 대체한 익공

살림집 한옥이 전통 건축에 영향을 준 또 하나의 사례로 익공이 있습니다. 익공은 살림집 한옥에서 장식성이 가장 강한 부재로 기둥 위에서 대들보를 받치는 구실을 합니다. 대개 장식을 위해서는 조각을 넣는 경우가 많습니다. 넓게는 이것을 공포에 포함시키지만, 실제 익공은 공포를 대체하기 위해 나온 부재입니다. 공포는 대웅전이나 경복궁의 정전에서 볼 수 있는 지붕 아래 뾰족뾰족하게 튀어나온 부재 덩어리를 말합니다. 이것으로 지붕 높이를 높이고 건물의 장식성을 키웁니다. 공포는 동양 삼국의 건축에서 모두 보이지만, 익공은 다른 나라에서는 보이지 않는 우리만의 독특한 부재입니다. 이 부재가 개발된 가장 큰 이유는 건물 내부 열효율을 높이기 위한 것으로 보입니다.

고려 말 조선 초에 이르러 익공이 쓰이면서 익공집이 공포집을 대체하게 되는데, 이 시기는 사대부들이 민중들의 살림집을 개량해 쓰면서 실권을 장악할 때입니다. 고려시대까지 귀족들이 구들을 전면적으로 채택하지 못한 이유 중 하나는, 구들 집을 지으면 집이 작아지기 때문인 걸로 보입니다. 한옥의 역사에서 이미 확인했다시피, 구들방은 작게 만듭니다. 그런데 귀족이 자신의 권위를 지키자면 어느 정도의 규모가 되는 집이 필요했을 겁니다. 이게 가능하기 위해서는 첫째로, 전면구들이 가능해야 합니다. 두 번째는 건축물 자체를 크게 지을 수 있어야 합니다. 익공은 이렇게 건물을 크게 짓는 과정에서 고안된 것으로 보입니다. 익공이라는 부재가 등장하면서, 양반들은 귀족과 같은 권위를 유지하면서도 따뜻한 구들을 장착한 한옥에 살 수 있게 되었습니다.

작고 얇은 조각 부재가 많이 들어가는 공포를 쓰면, 부재가 틀어지면서 틈이 벌어지고 천장이 높아지게 됩니다. 그러나 구들방은 공간을 밀폐시켜서 내부의 온기를 보존하기

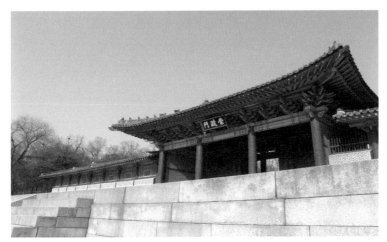

공포집

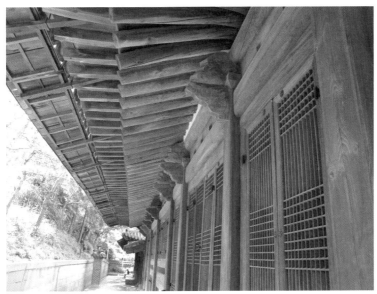

익공집

위해 천장을 낮게 하는데, 공포를 쓴 큰 집은 여기에 적당하지 않았습니다. 건물을 많이 지을 수 없는 형편의 사대부들에게 익공은 매우 매력적이었을 겁니다. 여기에 더해 부재도 적게 들어가고 풍수적으로도 날이 선 부재가 줄어 집이 훨씬 평온한 이미지를 갖게 되는 등 다양한 이점이 있었습니다. 이런 시대적인 배경에서 출현한 익공은 전통 건축의 살림집에서 전면적으로 채택됩니다. 그것이 살림집인 한에서, 왕의 주거 공간도 마찬가지입니다. 왕이 의식을 거행하는 곳이라면 공포를 넣은 건물을 짓지만, 왕이 생활하는 공간에는 익공이 쓰이게 됩니다. 조선 후기로 가면 사람이 사는 공간에서는 익공이 공포를 완전히 대체한 것으로 보입니다. 그래서 익공은 지배계층이 자신들의 권위에 맞는 큰 집에 구들을 장착하기 위해 노력한 결과물이라고 볼 수 있습니다. 물론 익공이 자리를 잡자, 익공이 가진 장점 때문에 살림집 외의 권위 건축에도 쓰인 것은 당연한 일이었습니다.

이 못난 한옥을
어이할꼬!

　지금까지 한옥의 역사와 한옥의 건축 개념, 그리고 서양에서 공간 개념의 변화, 그리고 우리의 전체적인 전통 건축에 대해서 제법 긴 시간을 털어 이야기했습니다. 이것은 먼저 서양의 미학이 한옥과 우리 전통 건축에 적용될 수 없는 까닭을 알기 위함이었습니다. 우리는 여기서 두 가지 특별한 내용을 확인할 수 있었습니다. 하나는 우리 건축 발전의 주체가 다른 나라와 달리 민중이었다는 점입니다. 이 말은 우리의 건축 역사가 미학보다는 생활의 필요에 맞게 발전했음을 알려줍니다. 한편 고려에서 조선으로 지배계층이 바뀌면서 집의 구조와 규모가 근본적으로 바뀌었다는 것도 주목해야 할 점입니다. 다른 나라라면, 삶의 방식이 같았다면 단지 지배계층이 바뀐다는 이유만으로 집의 형태가 바뀔 까닭이 없습니다. 이는 관념적일 수밖에 없는 서양미학으로는 한옥에 접근하는 것이 쉽지 않음을 짐작하게 합니다. 두 번째로 특별한 점은 건축 개념의 차이에서 옵니다. 마당을 포함한 외부 공간을 건축으로 받아들인다면 고전미학이 적용될 여지가 없어질 것입니다. 텅 빈 마당에

그것도 모양이 제 마음대로인 마당에 어떻게 비례를 적용하겠습니까? 건물이 자연 속의 흐름에 있는데, 도대체 어디에서 끊어서, 어디부터 어디까지를 건축이라고 해야 할지 결정할 수가 없는 것입니다. 이렇게 되면 도무지 건물의 비례를 생각할 수가 없게 됩니다. 그것이 부분 비례이든 전체 비례이든 마찬가지겠죠. 여기서 한 발 더 나아가 자연의 흐름에 안착한 건물만이 아니라, 그것을 보는 사람마저 그 흐름 안으로 들어가 버리면 비례는 이제 언급할 수조차 없게 됩니다.

비례뿐만 아니라 빛이나 색도 마찬가지입니다. 전기시설이 없던 과거에는 집 안으로 빛을 들이는 것이 매우 중요했습니다. 잠깐 내용을 다시 정리하면, 서양은 돌과 시멘트로 건물을 짓는 벽식 구조여서 집 안에 햇빛을 들이는 일은 건축적으로 매우 중요했습니다. 빛이 없다면 생활이 불가능했으니까요. 돌로 건물을 짓다 보니 습기도 많이 차서 집 안의 소독을 위해서라도 햇빛을 직접 들이는 게 중요했을 것입니다. 이에 비해서 한옥은 뼈대식 건물이라 창을 많이 만들 수 있었고, 창호지가 발달해 집 안이 늘 환했습니다. 게다가 구들이라는 위생 소독 시설이 있었기 때문에 굳이 직사광선을 집 안으로 끌어들일 필요가 없었습니다. 우리는 생활의 많은 일들을 마당에서 처리하는데, 마당에는 늘 직사광선이 쏟아집니다. 직사광선이 유용한 곳이 마당(건물이 없는 건축)이라는 점이 서양 건축과는 완전히 다른 부분입니다. 뙤약볕에서 일하는 사람에게는 그늘진 건물이 더 나았을 테니까요. 이것이 처마가 깊은 이유이기도 합니다. 이때 건물로 들어오는 빛은 마당에 떨어졌다 들어오는 간접광선이 되겠죠. 사실 집 안으로 직사광선이 들어오면 사는 게 얼마나 불편하겠어요? 그러나 서양은 그럴 수 없었습니다. 어떻게 하든 햇빛을 들여

야 생활할 수 있었기 때문입니다.

간접광선을 좋아하는 한옥이 화려한 색의 향연보다, 간접광선 속에 드러나는 물성을 좋아하게 된 것은 지극히 자연스러워 보입니다. 그래서 우리는 직사광선이 만드는 원색보다 사물이 가진 바탕색에서 편안함을 느끼게 된 것입니다. 도무지 우리 한옥에는 서양의 고전미학이 끼어들 자리가 없습니다. 그래서 서양의 고전미학을 곧이곧대로 주장하면 한옥에서는 당최 미적 체험을 할 수가 없을 것입니다. 오히려 그들이 규정되지 않은 흐름으로 규정한 아페이론(자연)에 가까운 건축이 한옥입니다. 그래서 마당은 하나로 규정되지 않는 매끈한 공간으로 작용합니다. '늘 있는 건축으로서의 마당'과 '늘 변하는 자연으로서의 마당'입니다. 거꾸로도 가능합니다. '늘 있는 자연으로서의 마당'과 늘 '변하는 건축으로서의 마당'입니다. 우리는 마당에 상록수를 심지 않습니다. 마당은 건축 공간이기는 하지만, 자연에 속한 부분이어서 자연과 함께 늘 변해야 하기 때문입니다. 집이 시간을 포함하는 장소로서의 의미를 가지고 있기 때문이기도 합니다. 이렇듯 한옥이라는 건축은 고전미학으로는 도저히 해석할 방법이 없습니다. 그래서 한옥은 현대적인 감각으로밖에는 해석할 수 없지만, 고전미학에 뿌리를 둔 현대미학으로 한옥을 접근해도 마찬가지로 어려움이 있음을 이미 앞에서 살펴보았습니다.

칸트는 아름다움과 숭고를 구분합니다. 저는 현대미학 중에서도 이 '숭고'에 주목을 하고 있습니다. 한옥을 감상하기 위해서는 아름다움이라는 개념만으로는 부족할 수밖에 없습니다. 그래서 앞으로 이어지는 내용에서는 한옥이 어떻게 숭고로 읽혀질 수 있는가에 초점을 맞출 것입니다.

Chapter 03

숭고,
한옥을 보는
새로운
눈

막사발 한 번만 만져보면
죽어도 여한이 없다

목숨을 걸고 와서 밥그릇을 훔치다니!

여러분은 혹시 '불멸의 이순신'이라는 드라마를 보셨는지 모르겠습니다. 제법 오래된 드라마인데, 이 극에서 탤런트 김명민 씨가 이순신 장군 역으로 열연했었죠. 드라마에는 일본으로 잡혀갔던 조선 도공이 일본 장수의 참모로 돌아온 이가 나옵니다. 그가 사람을 죽여 가면서까지 조선의 막사발을 구하러 다니는 장면을 본 기억이 있으신가요? 저는 도무지 상식적으로 받아들이기 힘든 일이었습니다. 그릇 때문에 사람을 죽이다니! 단순히 극이겠거니 생각해 보았지만, 막사발에 대한 일본인의 집착을 생각하면 아주 비현실적이지도 않다는 생각을 했습니다. 여러분이 조선 양민이었다면 당시 상황을 더 이해하기 힘들었을 겁니다. 목숨을 걸고 바다를 건너와서는 기껏 밥그릇을 훔쳐가다니요. 아마 당시 조선 양민들은 죽음에 몰려 도망치면서도 황당했을 것 같습니다. 게다가 악착같이 빼앗아간 밥사발에 차를 담아서 그윽하게 마시는 걸 보았다면 기가 차지도 않았을 것입니다.

일본국보로 지정된 교토 대덕사의 막사발, 전통미학의 숭고를 볼 수 있다.

일본에서 최고의 다기로 쳤다는 그 막사발은 우리가 볼 때는 그냥 사발일 뿐입니다. 어찌 보면 너무나 평범한 모습을 하고 있는데, 우리가 일상에서 흔히 쓰는 그 물건에 일본 사람들은 왜 그렇게 확 빠져버린 걸까요? 만들다 만 것 같기도 하고, 그다지 아름답게 보이지도 않는 사발 하나에 왜 그토록 홀렁 반해버린 걸까요? 실제 17세기 일본 도공 중에는 막사발 같은 도자기 하나만이라도 만든다면 여한이 없겠다는 말을 한 이도 있다고 합니다. 도공이 아니더라도 차를 즐기는 사람 중에는 그런 도자기를 한 번 만져보는 것이 소원이라든가, 소원을 넘어서 그거 한 번 만져보면 죽어도 좋겠다는 이야기까지 했다고 합니다. 우리라면 언뜻 이해하기 힘든 이야기입니다. 우리의 기물器物을 보는 그들의 눈에서는 성스러움까지 느껴집니다. 일본인이 그런 까닭은 그들

이 만드는 물건의 정교함을 보면 어렴풋이나마 짐작할 수 있을 것 같습니다. 무엇이든 아기자기하고 정교하게 만드는 이들에게 막사발은 매우 큰 충격이었을 테니까요.

오브제로 돌아간 막사발

'오브제'라는 개념은 초현실주의자들이 좋아했던 용어입니다. 우리가 일상에서 만나는 물건에서 그 물건만의 다른 의미를 찾아내는 것이죠. 어쩌면 우리 주변의 물건을 조각과 평등하게 대우한 것이라고 볼 수 있을 것 같습니다. 그래서 그들의 예술은 조각 작품이 아니라 물건(오브제) 자체로 돌아가는 모습을 보입니다. 메레 오펜하임의 작품 <오브제, 모피로 된 아침식사>는 몽환적 오브제라고 평가합니다. 다르게 해석할 수도 있겠지만, 개인적으로는 조각 작품에서 느껴지는 자연의 이미지와도 관계가 있을 것 같습니다. 그들에게 자연은 재현의 대상이거나 불확정적인 몽환의 대상이니까요. 어쩌면 우리 막사발은 이런 몽환적 흐름에 놓여 있을지도 모르겠습니다. 그릇이라는 물건을 조각과 같은 수준으로 만들어 자연으로 돌리는 것입니다. 그래서 자코메티 같은 사람은 자신의 작품을 조각이 아닌 오브제라고 선언합니다. 이처럼 현대적으로 해석할 수 있는 작품을 본 일본인에게 막사발은 '사람이 이렇게도 만드는구나!' 하는, 뭐 그런 놀람이 있었을 것입니다. 이게 야나기 무네요시가 말한 무작위無作爲의 미美겠지요. 사람이 만들었는데, 도통 사람이 만든 것 같지 않은 자연스러움. 바로 여기에 칸트 미학이 들어갈 자리가 생깁니다.

메레 오펜하임, <오브제: 모피로 된 아침식사>

한옥의 숭고를 설명하기 전에 막사발을 이야기한 것은, 사람에 따라서는 한옥에 숭고가 있다고 하면 듣기에 좀 과장된 듯한 느낌을 받는 분도 있을 것 같아서입니다. 그래서 한옥이 가진 숭고를 바로 설명하기보다는 다가가기 쉬운 막사발과 막사발로 대표되는 조선의 미를 먼저 살펴볼 생각입니다. 특히 막사발이 품은 숭고는 이미 일본인의 반응을 통해 확인되었기 때문에 접근이 쉽습니다. 그래서 먼저 막사발에서 한국예술이 가진 숭고를 읽고, 이 숭고미가 어디서부터 시작됐는지 그 근원을 추적해 보도록 하겠습니다. 그런 과정에서 자연스럽게 한옥이 품은 숭고에 도달할 수 있을 것입니다. 제들

마이어는 예술에서 건축이 가지는 중심성을 강조합니다. 그의 말이 아니더라도 한옥의 예술성은 불가피하게 다른 영역의 예술과 문화에 영향을 줄 수밖에 없었던 것으로 보입니다. 불균형을 아울러서 전체적인 이미지를 만드는 우리의 독특한 미적 가치가 마당과 지붕선을 매개로 움직인다는 점은 이미 말씀드렸습니다. 막사발 역시 이런 미적 가치를 가지지 않았다면 결코 만들 수 없었을 겁니다. 다음에서 이어지듯이, 한옥의 숭고를 따라가다 보면 한옥이 다른 예술에 어떻게 영향을 주었는지도 부분적으로 확인해 볼 수 있을 것입니다.

한옥을 읽는 새로운 눈,
숭고

칸트, 밤하늘의 별을 보다

유럽을 여행하면서 혹시 칸트의 묘소에 다녀온 분이 계신가요? 저는 불행하게도 아직 다녀오지 못했습니다. 그의 묘비에는 다음과 같은 말이 쓰여 있다고 합니다.

생각하면 생각할수록
점점 더 커지는 놀라움과
두려움에 휩싸이게 하는 두 가지가 있다.
그것은
밤하늘에 빛나는 별과 내 마음속의 도덕률이다.

윤동주의 서시를 연상시키는 그의 묘비 글에서, 우리는 자연과 인간에 대한 그의 깊은 애정을 느낄 수 있습니다. 아마도 이런 애정이 그를 숭고의 철

칸트의 묘비

학자로 만들었을 것입니다. '아니 또 칸트야?' 하는 분도 있을 것 같은데요. 한옥의 숭고를 보자면 숭고의 개념을 정확하게 할 필요가 있기 때문입니다. 그러자면 칸트를 피해갈 수 없습니다. 숭고와 관련해서 가장 많이 논의되는 사람 역시 칸트니까요. 칸트는 예술작품을 보고 우리가 느끼는 감정을 크게 '아름다움'과 '숭고'로 나누었습니다. 실제 여러분도 적당한 크기의 그림을 보고 예쁘다고 느낄 때와 어떤 거대한 자연의 힘을 마주할 때 느끼는 감정은 다르지 않던가요? 그래서 칸트는 숭고를 아름다움과는 구분되는 별도의 미적 체험으로 보았습니다. 좀 따분할 수도 있지만, 중요한 개념이니 잠깐 보도록 하겠습니다.

그는 숭고를 두 가지 종류로 나누었습니다. 하나는 수학적 숭고이고, 하나는 역학적 숭고입니다. 수학적 숭고는 말 그대로 수학적으로 큰 것에서 오는 감정입니다. 즉 우리가 보는 대상이 너무 클 때 느끼는 감정이죠. 우리는 본능적으로 큰 것에서 숭고를 느끼는데요. 몇 백 년 된 고목을 자르면 천벌을 받을까 좌불안석하지만, 들에서 만나는 작은 나무들은 아무 양심의 가책 없

성 베드로 대성당

이 잘라버리잖아요. 그런데 여기서 조심할 것은 칸트 이후 미학에서 아름다움은 대상이 아니라 대상을 바라보는 사람의 주관에 속한다고 말씀드린 점입니다. 그래서 여기서 크기나 힘은 대상을 보는 사람이 느끼는 주관적인 것입니다. 이게 매우 중요합니다. 칸트는 숭고를 말하면서 '단적으로 큰'이라는 표현을 썼어요. 이 단적이라는 것이 '내가 느끼기에 무한히 큰' 것이 됩니다. 말하자면 실제 논리적·수리적 개념이 아니라 내가 감성적으로 한정할 수 없다고 느끼는 크기입니다. 그래서 그 크기는 개인이 느끼는 절대적 크기가 되고, 숭고를 이야기할 때 매우 중요한 연결고리가 됩니다. 이것은 우리 인식능력과 관련되는 것입니다. 대상이 우리의 지성으로 판단 가능하면, 우리는 거

기에서 숭고를 느끼지 못합니다. 그러나 대상을 지성으로 인식 못하는 경우, 다시 말해 우리가 그 상황을 합리적으로 표현할 수 없는 경우에 비로소 숭고를 느낍니다. 칸트는 성 베드로 대성당을 수학적 숭고의 예로 들고 있습니다. 당시만 해도 그 건물의 크기는 사람에게 충격을 줄 정도의 크기로 받아들여졌던 모양입니다.

다른 하나는 역학적 숭고인데, 이것은 물리적인 크기보다는 사람을 압도하는 힘에서 느껴지는 감정을 말합니다. 즉 자신의 상상력으로 그 힘을 감당하지 못할 때 느끼는 것이죠. 아마도 일본인들이 막사발을 보았을 때 그것은 자신들의 상상력 한계를 넘어섰을 겁니다. '아니, 인간이 이렇게도 만들다니?' 하는 놀라움 말입니다. 이때 느끼는 미적 체험이 바로 숭고라는 거죠. 다만 칸트의 경우 역학적 숭고는 공포에 의해 매개된다고 이야기합니다. 폭풍우가 휘몰아치는 바다를 바라볼 때의 느낌이랄까요? 이는 단순히 크기에서 오는 감정과는 좀 다릅니다. 칸트의 설명에 의하자면, 우리가 압도당할 때 느끼는 감정은 불쾌입니다. 내가 작아지기 때문입니다. 때로는 생명에 위협을 느끼니까 그럴 수밖엔 없겠죠. 그러나 이 불쾌한 감정이 쾌로 바뀌는 부분에서 마침내 숭고라는 미적 체험이 가능하다고 합니다. 일반적으로 아름다운 것을 보면 유쾌해지잖아요. 이렇듯 숭고는 일반적인 아름다움과는 다릅니다.

칸트는 숭고에 공포가 매개한다고 하지만, 우리를 압도하는 것이 꼭 공포일 필요는 없을 것 같습니다. 칸트 자신도 공포를 느끼지 않고 무섭다고 간주할 수 있는 경우를 열어 놓아서, 공포의 개념을 넓게 해석하고 있으니까요. 그래서 그것은 충격으로 해석할 수 있습니다. 그렇게 해석하는 것이 현대적인 맥락의 숭고에도 맞을 것으로 보입니다. 칸트는 공포를 이야기하지만, 우

리가 공포에서 안전하게 보호받고 있을 때 숭고를 느낄 수 있다고도 합니다. 역시 이 말에서 그가 말한 공포를 충격으로 해석할 여지가 보입니다. 등대 안에 안전하게 있기 때문에 우리는 자연이 가진 숭고함에 전율하는 것이겠죠. 우리가 실제로 폭풍우 치는 바다 한 가운데에서 조각배를 타고 있다면, 그 공포에 완전히 포획되어 숭고를 느낄 여지가 없을 겁니다. 당장 죽을 지경인데 무슨 숭고가 있겠어요? 그래서 칸트가 말하는 숭고는 내 안전이 보장된 상태에서 느끼는 감정입니다. 아무튼 숭고는 기존의 표준을 훌쩍 뛰어 넘어 우리를 압도하는 자연의 힘입니다. 그래서 칸트가 이야기하는 숭고는 주로 자연에 있습니다. 거대한 파도가 휘몰아치는 바다에 운동장만한 배가 낙엽처럼 위태롭게 흔들리는 모습을 상상해 보세요. 그리고 여러분은 등대 안에

폭풍우치는 바다

서 안전하게 그 장면을 본다고 생각해 보세요. 여러분은 아마도 자연의 힘에 압도당하게 될 것입니다. 아무튼 우리는 이런 경험을 하게 되면 스스로 겸손해지면서 쉽게 설명하기 힘든 감동을 받게 됩니다.

칸트는 이런 심적인 과정을 통해서, 압도하는 자연을 이성으로 포섭하며 자신이 이성을 가진 인간으로서 숭고를 느낀다고 합니다. 그런 감정을 통해 자기 자신이 인격적으로 고양된다고 하는데요. 다만 여기서 이성은 앞에서 말한 지성과 차이가 있습니다. 지성은 우리가 일상생활에서 말하는 과학적이고 합리적인 이성입니다. 앞서 선험적 감성형식을 말하면서 설명한 것 기억하시나요? 바로 그 지성입니다. 그리고 여기서 말한 이성은 이런 합리적인 지성을 넘어서는 개념입니다. 이 세상에는 과학적인 지성으로 해결할 수 없는 영역도 많습니다. 도덕심 등의 예가 그렇습니다. 도덕이 무엇인지 한 번에 규정할 수 있나요? 대체로 쉽지 않을 겁니다. 사람마다 그 기준이 다르기 때문이죠. 신이나 세계라는 개념도 마찬가집니다. 사람마다 자신이 믿고 생각하는 신이 다르고, 자신이 생각하는 세계도 다르잖아요. 세계를 잠깐 볼까요? 여러분과 저는 같은 세계에 살고 있습니까? 아닙니다. 세계라는 건 사람마다 다 다른 부분입니다. 어떤 사람은 이 땅을 천국으로 생각할 테고, 어떤 사람은 이 세계를 지옥이라고 생각할 테고, 그렇게 사람마다 다 다릅니다. 어떤 시인은 생의 마지막에 잘 놀다 간다고 했다고 합니다. 그 시인에게 이 세계는 놀이터가 되겠군요. 이처럼 우리는 같은 지구별에 살지만, 전혀 다른 세계 속에 살고 있습니다. 그래서 과학을 넘어서는 이런 문제에 대해서는 모든 사람을 만족시킬 만한 합리적인 답을 찾을 수 없습니다. 이런 문제는 지성이 아니라 이성이 담당합니다. 예를 들어서, 침팬지도 지성을 가질 수는 있

습니다. 높은 곳에 있는 것을 잡기 위해 받침대를 쓰거나, 막대를 이용해서 먹을 것을 끌어당길 수도 있을 테고요. 그러나 칸트는 개나 침팬지에게 도덕이나 신앙심이 있을 리 없다고 생각했습니다. 그래서 숭고는 지성을 넘어서는 이성과 관계가 있습니다. 그럼, 칸트의 숭고는 이 정도로 정리하고 현대적으로 숭고는 어떻게 접근되고 있는지를 잠깐 보겠습니다.

하이데거, 건축을 통해 세계를 열다

건축을 예술로 본다고 했습니다. 그렇다면 이쯤에서 하이데거의 숭고를 생각해 봐야 할 것 같네요. 하이데거는 제가 학교 다닐 때까지만 해도 꽤나 인기 있던 철학자였습니다. 마르크스가 휩쓸던 시대지만, 개중에는 하이데거 책을 옆구리에 끼고 다니던 사람들도 있었으니까요. 한편 그는 꽤나 심각한 철학자이기도 합니다. 칸트에게 예술의 본질은 쾌감이었습니다. 그런데 하이데거에게 예술의 본질은 단순한 쾌감이 아니라 좀 더 근원적입니다. 그래서 그의 미학을 현전의 미학이라고도 합니다. 현전現前이라는 것은 한자 뜻 그대로 무언가 내 앞에 나타나는 것입니다. 그냥 나타나는 것이 아니라 진리라고 할 만한 것이 갑자기 탁 나타나는 것이죠. 그런 엄청난 것이 여러분 앞에 탁 떨어진다면 얼마나 놀랄까요? 실제 그런 진리 체험이 가능하다고 한다면, 하이데거는 그것이 존재 체험이라고 말합니다. 말이 좀 추상적인가요? 그럼 일상적으로 한번 바꿔 보겠습니다. 혹시 교회 다니시는 분 중에 어느 순간 하느님을 체험했던 분 안 계신가요? 교회를 사교클럽 정도로 생각하고 다니던 사람이 어느 날 갑자기 하느님을 체험하고 신실한 신자가 되는 경우가

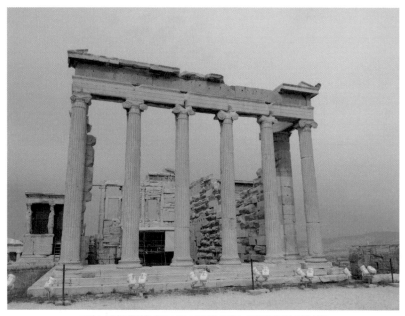

그리스 에레크테이온 신전, 그리스인들을 그리스 신화에서 살게 만든 신전

더러 있잖아요. 체험하는 순간 나와 관계없던 신이 관계를 맺게 된 거죠. 존재자들의 근원관계가 그렇게 드러나는 거죠. 어느 날 존재의 근원적인 관계가 그렇게 큰 울림으로 드러나 느껴지는 것이 숭고의 미학으로 이어집니다. 하이데거에게 그리스의 신전은 그냥 텅 빈 공간에 세워진 단순한 건물이 아닙니다. 하이데거는 그리스 땅에 신전이 세워졌기 때문에, 그리스인들이 믿고 따를 신들이 생겼다고 주장합니다. 그래서 그들은 그리스 신화를 남길 수 있었다는 거예요.

하이데거는 예술은 세계를 건립하고 대지를 만든다고 주장합니다. 신전

의 예에서 보면 신전이 세워짐으로 해서 그리스인들의 독특한 세계가 열리고, 신전의 터로서 대지는 자신의 의미를 얻게 됩니다. 그래서 건물이 선다는 것은 단순한 건축이 아니라 그리스인들에게 하나의 세계를 열어주고 그 세계를 세워주는 것이었습니다. 즉 신전을 세움으로 해서 그리스인들은 자신들만의 신화 속에서 살 수 있었다는 거죠. 그래서 하이데거에게 예술은 근원적 진리가 일어나는 곳입니다. 복잡하게 생각할 것도 없이, 교회 다니시는 분은 집에서 뒹굴 때보다 교회에 가면 더 깊은 신앙적 체험을 하게 되죠? 그것을 가능하게 하는 것이 건축예술인 셈이에요. 그런데 한옥 역시 독특한 건축 개념으로 근원적 진리를 체험을 할 수 있는 곳입니다. 그 부분은 잠시 뒤에 보기로 하겠습니다.

하이데거보다 시대적으로 우리에게 좀 더 친숙한 숭고를 볼까요? 미술에 관심 있는 분이라면 미국의 현대 화가 버넷 뉴먼을 아실 텐데요. 사람들은

버넷 뉴먼, <누가 빨강, 노랑, 파랑을 두려워하랴 IV>, 현대적 숭고의 상징이 된 작품

버넷 뉴먼의 그림을 숭고로 설명하기도 합니다. 그의 그림 앞에 선 사람은 작품에 압도되어 열광에 빠진다고 하는데, 사실 어찌 보면 그림은 참 단순합니다. 커다란 화폭에 단색을 칠해 놓은 것뿐인데, 이걸 보면 사람들이 압도당한다고 해요. 버넷 뉴먼이 이런 그림을 그린 것은 그 자신이 그 앞에서 압도당하고 열광적인 감정에 빠졌기 때문이라고 합니다. 뉴먼이 말한 '열광'은 전통적인 숭고의 감정, 즉 고양의 감정과 통하는 부분입니다. 버넷 뉴먼의 그림을 숭고로 풀어내는 걸 보면 현대에 와서 숭고가 상당히 광범위하게 적용되는 걸 알 수 있습니다. 하지만 칸트의 숭고 개념에서도 공포를 충격으로 해석할 수 있다고 했으니, 이것도 결국 칸트의 숭고와 연장선에 있다고 볼 수도 있겠죠?

리오타르는 현대미술을 모두 숭고의 미술이라고 주장합니다. 조금 과장된 이야기지만, 그만큼 숭고는 현대적인 미적 체험에서 매우 중요한 개념입니다. 이제 저는 칸트와 하이데거의 숭고를 중심으로 이야기를 풀어 나가보려 합니다. 칸트가 제시한 역학적 숭고가 한국의 미에 있음을 확인하고, 또 다른 숭고인 수학적 숭고가 한옥의 건축 개념을 통해서 어떻게 포착되는지 여러분과 함께 확인해보도록 하겠습니다. 아울러 하이데거의 현전의 숭고를 통해서 자연이 한옥에 직접 개입하여 어떻게 숭고에 도달하는지 보도록 하겠습니다.

대충,
우리가 자연에 참여하는 특별한 재주

밥그릇이 찻잔이 된 사연

야나기 무네요시柳宗悦, 1889~1961는 이런 말을 합니다. '보이지 않는 어떤 무한한 외부의 힘이 그들로 하여금 아름다움을 만들어내게 한 것이다.' 이것은 그가 사람의 발길이 닿지 않는, 아프리카 밀림 어디쯤에 있는 미지의 땅에서 맞닥뜨린 비경을 보고 쏟아낸 감탄이 아닙니다. 무엇을 보고 한 이야기냐면 다름 아닌 막사발을 보고 한 이야기입니다. 그릇 하나를 보고 어떻게 이런 표현을 할 수 있을까요? 일본인에게 막사발은 이토록 놀라운 것이었습니다. 표현만으로 보자면, 인간의 능력을 벗어난 아름다움을 말하는 것은 틀림없어 보입니다.

그들은 그때까지 보던 아름다움을 확 넘어서는 어떤 상을 막사발에서 만난 겁니다. 그들의 표준을 훨씬 넘어서는 아름다움과의 대면, 측량할 수 없는 무한한 힘에서 나오는 놀라움. 그래서 그들은 충격을 받은 것이겠죠. 칸트의 이야기대로 풀자면 그들은 처음 막사발을 보았을 때 충격을 받았을 것

입니다. '뭐 이런 그릇이 다 있어!' 그리고 그들은 자신의 상상력에 한계를 느꼈을 것입니다. 그런 상황이 불쾌하기도 했을 테고요. 그들의 미감과는 전혀 다른 그릇이었으니까요. 그리고 그런 감정을 이성이 포섭하여 이해하려 했을 겁니다. 이미 앞에서 말씀드렸지만, 여기서 이성은 합리적인 판단을 하는 지성과는 다른 개념입니다. 그래서 이성이 이해했다고 표현했지만, 실제로는 체험의 개념이 됩니다. 그러면서 자신이 인격적으로 고양되는 것을 느꼈겠지요. 그게 바로 숭고의 감정입니다. 그래서 그들은 막사발을 절대 밥그릇으로 쓸 수 없었을 겁니다. 그러니 그들이 그렇게나 드높이는 다도茶道를 위한 찻잔으로 쓸 수밖에 없었겠죠. 비단 이것은 일본인들만의 생각은 아닙니다. 야나기 무네요시 역시 다른 외국인이 한국 도자기에 대하여 찬탄을 하는 것을 보고서, 조선의 도자기에 좀 더 구체적으로 관심을 가지기 시작했으니까요. 사실 그 당시 우리 도자기가 외국으로 많이 반출되어, 그 많던 도자기들을 막상 우리 주위에서는 보기 힘들어졌습니다. 이런 사실은 우리가 가진 아름다움이 상당히 보편적인 미적 체험을 일으킬 수 있음을 보여줍니다.

막사발을 보고 일본인이 느꼈던 그 숭고가 한옥에도 있다는 것이 제 생각입니다. 우리는 지금부터 그것을 확인해 보려 합니다. 그리고 한 걸음 더 나아가 한국의 미에서 가장 근원적인 숭고 체험은 한옥의 건축적 특성에서 출발한다는 점을 이야기할 것입니다. 한옥의 건축 개념은 이미 살펴보았지만 필요한 범위에서 다시 말씀드리자면, 마당은 선험적 건축형식으로 건축을 자연의 흐름에 자리하게 합니다. 이때 건물을 자연으로 돌리는 행위는 지붕선을 잡는 것으로 나타나고, 여기에서 다른 나라의 자연주의와 우리의 자연주의가 명확하게 나뉘게 되는 거였죠.

구수한 큰 맛

여러분이 생각하는 한국의 미에는 어떤 것이 있을까요? 선線의 미, 한限의 미, 뭐 다양한 의견이 있을 수 있습니다. 하지만, 저는 고전미학을 토마스 아퀴나스라는 한 사람의 의견으로 검토한 것처럼, 한국의 미도 한 사람의 의견을 가져와서 설명드릴 것입니다. 그 한 사람은 20세기 전반기에 미술사학자로 활동하던 고유섭(1905~1944) 선생입니다. 현대적인 시각에서 본다면 그가 성취한 미학적 성과에 대해서 다른 이야기가 있을 수 있겠지만, 우리가 말하는 '조선의 미' 또는 '한국의 미'의 개념을 잡은 사람이 고유섭이라는 점에 대해서는 크게 이견이 없을 것입니다. 그가 활동하던 시절은 일본이 우리나라를 강제 점령하고 있었을 때였고, 당시 우리는 심한 민족적 열등감에 빠져 있었습니다. 아마도 그런 열등감이 1990년대까지 남아서 우리의 전통 건축이 몰살당하는 상황에까지 갔을 겁니다. 그러나 고유섭은 당시의 척박한 환경에서도 민족의 아픔을 조선의 미로 승화시켰습니다. 그는 1940년 7월에 조선일보에 실은 글 <조선미술문화의 몇 낱 성격>에서 조선의 미를 딱 한 마디로 정의했습니다. '구수한 큰 맛'

구수한 큰 맛에는 두 가지 맛이 들어가 있습니다. 구수한 맛과 큰 맛, 두 맛의 의미를 풀면 한국의 미가 무엇인지 알 수 있을 것 같네요. 자 그럼 구수한 맛부터 보도록 하겠습니다. 구수하다는 게 도대체 뭘까요? 구수한 맛이라고 했으니 음식에서 찾아보죠. 숭늉 정도가 좋을 듯합니다. 숭늉 맛이 구수하다는 데에 대해서는 대부분 쉽게 동의하겠지만 여전히 구수한 맛이 무엇인지는 말하기는 힘듭니다. 에둘러서 가 보죠. 숭늉을 만드는 과정을 봅시다. 숭늉을 끓일 때 쌀을 정확하게 얼마큼 안쳐서 밥이 다 되면 정확하게 밥

을 또 얼마큼 퍼내고 다시 물을 정확하게 몇 리터 붓고 불의 세기를 정확하게 강약으로 조절해 가면서 숭늉을 끓이나요? 아니죠? 그럼 어떻게 끓일까요? 그냥 대충 끓이지요. 그냥 쌀 안쳐서 밥하고, 밥 다 되면 대충 밥 퍼내고 거기에 대충 물 부어서 끓이면 숭늉이 됩니다. 숭늉이라는 게 뭐 치밀하게 계산해서 만들어지는 게 아니란 말이죠. 이 말은 조선의 미가 치밀하거나 기교적이지 않음을 뜻합니다. 하지만 여기서 끝나면 그것이 어떤 미학적 의미를 가지긴 힘듭니다. 그래서 고유섭 선생은 고수한 맛을 구수한 맛에 포함시켰습니다. 고수한 맛이라는 건 무언가 응결된 감정인데, 뭔가 계속 씹어야 나는 그런 맛입니다. 처음 보면 아주 예쁘지만 며칠 지나면 싫증나는 물건 같은 것 하나쯤 있으시죠? 고수한 맛은 그 반대입니다. 처음 보면 잘 만든 것 같지 않지만, 보고 있으면 질리지 않는 것이 있습니다. 보면 볼수록 그 안으로 숨은 무언가가 느껴지는 것. 고유섭은 바로 이런 것을 고수한 맛이라고 표현했습니다. 숭늉의 깊은 맛이 바로 고수한 맛입니다.

그러면 이번에는 큰 맛에 대해 생각해 볼까요? 크다는 건 전체를 말합니다. 마당을 안고 건물을 보듯 막사발을 보는 것입니다. 그래서 부분적으로 보면 기교적이지도 않고 계획적이지도 않아서 부족해 보이지만, 전체적으로 보면 일정한 수준의 아름다움에 도달해 있다는 뜻입니다. 그리고 중요한 것은 부분적으로 부족해 보이는 것이 부족한 것으로 끝나는 것이 아니라 작품 전체에 일정한 율동을 준다는 점입니다. 즉 정제되지 못한 것이 정제되지 못한 것으로 끝나는 것이 아니라 작품에 묘한 리듬을 얻는다는 것이죠. 율동은 살아 있음을 이야기하고, 그래서 흥으로 이어집니다. 여기서 우리가 짚고 넘어가야 할 부분은 미술이나 조각이 재현을 시도하지 않고, 이를 넘어서려 할

때 음악에 가까워진다는 점입니다. 이 말은 제 이야기가 아니고 서양미학을 하는 이들이 하는 말입니다. 우리의 흥이 어디에서 오는지 알 수 있는 지적이죠. 우리 미학은 재현을 넘어섭니다. 우리는 도자기를 만들 때 단 하나의 대상을 재현하려 하지 않습니다.

말레비치, <붉은 사각형>, 생명력을 잃고 도달한 추상

이처럼 막사발은 단순한 그릇의 재현 너머에 있는 것입니다. 하지만 우리는 재현을 넘어서 음악에 도달하면 거기서 멈춥니다. 즉 흥에 빠진 채로 선다는 것인데요. 서구미학의 경우 흥을 지나 더 나아갑니다. 왜 그럴까요? 그들에게는 추구할 단 하나의 관념이 있기 때문입니다. 그것이 이데아가 되었든 다른 일자가 되었든 말입니다. 그 결과 생명력이 사라진 극단적인 추상으로 가서 사람이 원이 되기도 하고, 집이 단순한 직사각형이 되기도 합니다. 우리는 관념을 이상으로 생각하여 거기에 도달하려고 하지 않습니다. 말레비치는 그림은 장식이 아니라 리듬 감각의 묘사라고 말했지만, 정작 자신의 그림은 생명력을 잃고 추상으로 가고 맙니다. 우리 예술작품들은 자신을 그렇게 극단적인 추상으로까지 밀고 가지 않습니다. 이는 뒤에 다시 논의할 '생활'과 '상象'의 개념과도 긴밀한 관계가 있습니다. 자, 이제 막사발을 다시 볼까요.

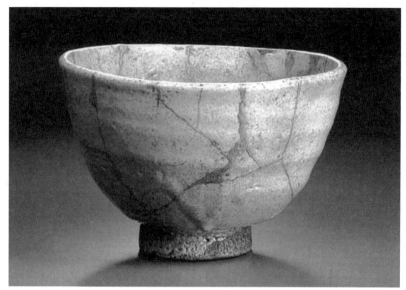

재현을 넘어 도달한 흥에서 멈추어 선 막사발

저 막사발이 아름답습니까? 제가 막사발이 아름다운지 물으면 어떤 분은 민족적 갈등까지 느낀다고 합니다. 아름답지 않은데 아름답지 않다고 말하면 어쩐지 민족을 배신하는 느낌이 든다나요. 그래서 그냥 아름답다고 말한다고 하더라고요. 어쨌든 여러분에게 저 막사발이 어떻게 보이든 막사발에는 고유섭 선생이 말하는 구수한 큰 맛이 모두 있습니다. 보세요. 어딘지 대충 만든 것 같지 않습니까? 좌우 균형도 안 맞고 투박하고 그렇지만, 일정한 율동 즉 우리의 흥이 느껴집니다. 그리고 일본인은 바로 저기에서 숭고를 느낀 것입니다. 그 지점은 재현을 넘어서 추상으로 가기 전, 바로 음악이 되는 그 지점입니다. 저는 거기서 딱 반 발짝 더 나아갑니다. 음악에 생명력이 들어간 것을 흥이

라고 생각하기 때문입니다. 생명력이 담긴 흥, 바로 거기서 멈춥니다.

초월을 꿈꾼 이들

그럼 저렇게 특별한 미감이 과연 어디에서 출발했을까요? 구수하다는 맛을 대충으로 풀 수 있다고 했는데, 이는 한옥이 가지는 건축적 특성이라고도 할 수 있습니다. 우리가 한옥을 감상할 때 제일 아름답다고 하는 지붕선은 어떻게 만드는 것일까요? 사실을 말하자면 '대충' 잡습니다. 정말 대충 잡습니다. 지붕선을 잡을 때 한번 가서 보세요. 집이 어느 정도 올라가면 양쪽 추녀에 목수가 하나씩 올라가서 끈을 늘어뜨리거나 평고대를 늘어뜨립니다.

초가집의 지붕선. 주변 지형에 흡수되듯 지붕선을 잡는다.

평고대는 서까래를 잡아주어 지붕선을 만드는 길고 얇은 부재입니다. 추녀 위로 목수들이 올라가면 대장목수(도편수)가 저만큼 떨어져서 마당을 안고 그 선을 바라봅니다. 목수는 선이 못마땅하면 내리라고 하거나 올리라고 합니다. 그러다가 만족스러우면 주먹을 불끈 쥐어 보이죠. 그러면 지붕선이 결정 납니다. 불과 십 분 정도면 결정 나기도 합니다. 우리는 이렇게 잡는 지붕선을 제일 아름답다고 말합니다. 사실 이게 한옥의 미를 이야기할 때면 늘 불가사의한 부분입니다. 서양 사람들 같으면 설계실에 들어앉아 황금비율이니 뭐니 적용을 해가면서 열심히 기울기를 산정할 겁니다. 그리고 현장에서는 그렇게 산정한 처마의 기울기를 수치대로 맞추느라 안간힘을 쓸 테고요. 그러나 한옥에서는 눈으로 봐서 대충 괜찮으면 그냥 갑니다.

합리적인 사회에 이런 식으로 일을 하면 사람들이 얼마나 좋아할지 모르겠습니다. 몇 분의 일 밀리미터의 차이로 제품에 불량이 나오는 시대에, 그것도 사람이 사는 집을 대충 짓는다는 것이 자칫 무책임해 보일 수도 있습니다. 저도 그런 의견에 일정 부분 동감합니다. 그런데 어느 쪽이 합리적인지는 한번 생각해 볼 필요가 있습니다. 목수가 지붕선을 결정할 때는 순간적으로 결정하기는 하지만, 아주 많은 것을 봅니다. 일단 건물과 지붕선이 어울리는지 봅니다. 서양 건축은 여기가 끝입니다. 건물의 비례만 보면 되니까요. 그러나 우리는 여기가 시작입니다. 지붕선과 건물을 보았으면 이제 지붕선과 마당을 보고, 다음에는 건물과 마당 주변을 함께 봅니다. 강이 흐르면 강을 보고, 논이 있으면 논을 봅니다. 길이 있으면 길을 봅니다. 건물이 있으면 건물도 보겠죠. 지붕선을 결정하는 날은 어지간해서는 집주인도 자리를 지킵니다. 집주인은 자신의 미적 취향을 적극적으로 개진하기도 합니다. 목수는 그

렇게 집주인의 취향을 반영하고 마지막으로는 자신의 연륜까지 담아서 지붕선을 잡습니다. 건물이 자연과 주변에 가장 잘 어우러지는 단 하나의 선을 찾아내는 거죠. 그렇다면 설계자가 설계실에 앉아서 건물만의 비례로 지붕선을 결정하는 것과 우리의 방식 중 어느 쪽이 더 합리적일까요?

저는 대충하는 게 훨씬 합리적이라고 생각합니다. 대충하는 것 같지만, 엄격하게 자로 재서 하는 것보다 더 합리적이고, 미적으로도 완성도가 높은 결과가 나옵니다. 왜 그럴까요? 우리가 추구하는 완결미는 부분의 균형을 통한 전체의 균형이 아니라고 했습니다. 우리 건축에서는 그렇게 균형을 잡는 것 자체가 불가능합니다. 애당초 건물 자체의 균형미를 찾는 것이 아니니까요. 우리는 건물과 마당 그리고 이 건축을 감싼 자연을 하나로 봅니다. 한국의 미가 한옥의 미에 닿아 있다는 것은 여기서 알 수 있습니다. 그게 '대충'이 가지는 중요한 맥락입니다. 구수한 큰 맛이 발가벗은 모습으로, 그러니까 전형적으로 나타나는 것이 한옥인 거죠. 그것은 인공을 자연으로 돌리는 커다란 시선으로, 단순한 수치의 비례를 넘어서는 작업입니다.

대충한다는 말이 재미있지 않나요? 서양의 자연주의는 자연의 현상을 있는 그대로 묘사하려는 경향을 이야기하기 때문에, 서양에서는 대상을 그대로 베끼는 재현이 중요합니다. 이때 모방은 단순 모방으로 볼 수도 있지만, 빙켈만에 의하면 그것은 자연을 관찰해서 관찰된 것을 인간의 이성으로 이상화시킨 모방입니다. 단순한 카피와는 차이가 있다는 거죠. 즉 자연을 그대로 그리는 게 아니라, 자연을 그리되 인간이 생각하는 아름다운 비례를 적용해서 그리는 겁니다. 예를 들면, 비너스가 구체적인 하나의 사람을 모방한 것이 아니라 아름다운 사람의 이미지를 자신의 관념 속에 녹여서 베껴냈다는 것

처럼 말입니다. 풍경정원에서 강조된 자연도 역시 이 맥락입니다. 그들은 자연주의에서조차 자연과 인간이 분리될 위험에 빠지게 됩니다. 그래서 서양의 자연주의는 엉뚱하게 추상으로 가기도 합니다. 즉 자연주의 자체가 추상으로 갈 수도 있다는 것인데요. 이 부분은 상당히 예민한 부분일 수도 있습니다.

서양은 늘 초월을 꿈꾸었습니다. 그들은 이데아를 꿈꾸다 하느님을 꿈꾸었고, 하느님이 무너지자 이성만능주의를 만들어냈습니다. 이성으로 무엇이든 재단하려고 했습니다. 비록 실패했지만, 그들은 여전히 새로운 초월을 꿈꾸고 있습니다. 일자-이데아-하느님-이성(관념)-기술(과학)-자본만능주의, 이것이 서양이 밟아 온 초월의 역사입니다. 현재 전 세계를 휩쓰는 신자유주

신자유주의가 당도한 서울의 밤거리

의가 어디서 출발했는지는 어렵지 않게 짐작해 볼 수 있습니다. 자본이 절대적인 극까지 간다면, 그 끝에는 아마 커다란 파국이 자리하고 있을 겁니다. 그들은 예술도 절대미를 추구한다고 했습니다. 그러나 과거 우리는 자연을 초월하여 무엇을 꿈꾸기보다 그냥 자연의 일부로 자연에 참여하는 방향을 선택했습니다. 그리고 대충은 우리가 자연에 참여하는 방식이 되었습니다. 우리는 서양처럼 절대음이나 절대미를 추구한 것이 아닙니다. 한옥을 다시한 번 보세요. 거기 어디에 절대미가 있을까요?

'대충'의 미

한옥에는 대충하는 것이 정말 많습니다. 기둥도 대충 만들고 대들보도 대충 만듭니다. 그러니 다른 부재는 오죽하겠습니까? 다음 사진은 경기도 화성에 있는 정용래 가옥의 벽면 사진입니다. 저 꾸불거리며 벽을 받치고 있는 부재가 바로 인방입니다. 인방은 기둥과 기둥을 이어서 벽을 잡아주는 얇은 부재입니다. 그리고 그 아래 대들보를 보세요. 휨이 굉장히 큽니다. 어때요? 춤을 추는 것 같죠? 목수는 저 나무를 보고 생각했을 겁니다. 대충 '어! 이거 대들보로 쓰면 되겠네.' 그래도 대들보의 경우는 대충 쓴 예가 아직도 많이 남아 있습니다. 건물 안에 있어서 썩지 않았기 때문입니다. 그런데 기둥은 비바람에 노출되고 사람 손도 많이 타다 보니 대충 가져다 쓴 것을 보기가 점점더 어려워지고 있습니다. 지금은 20세기 이전에 지어진 전통한옥이 거의 다사라졌습니다. 자연목을 썼다고 해도 다시 수리를 하면서 곧은 나무를 쓰는 경우도 많고요. 아까 보신 개심사의 요사인 심검당의 기둥을 다시 한 번 보

정용래 가옥, 천연덕스럽게 벽을 받치고 있는 나무

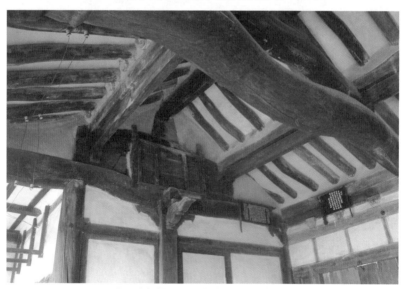

백불고택의 대들보, 목수의 눈썰미를 타고 들어온 자연

세요. 그것보다 더 대충 기둥을 쓸 수 있을까요? 한옥을 지을 때는 정말 부재를 대충 가져다 씁니다. 그런데 세워 놓으면 또 괜찮아요. 휘어진 정도가 정말 심하니까 외국 건축가들이 와서 보면 놀란답니다. 그러나 대충했다고 말한다고 해서 기술이 없다는 건 아닙니다. 휘어진 기둥을 쓰러지지 않게 하는 건 상대적으로 어려운 기술이 필요한 작업입니다. 부재의 중심 잡기도 힘들고 장부 따기도 힘들기 때문입니다. 장부는 나무를 연결하기 위해 이어지는 부분을 암수로 깎아 만든 부분입니다. 한쪽은 남자로 한쪽은 여자로 만들어서 결합시키는 것이죠. 무엇을 대충한다는 건 결코 실력이 없다는 것을 뜻하지 않습니다. 오히려 그 반대입니다.

자, 이번에는 주춧돌을 좀 볼까요? 주춧돌은 기둥을 받치는 돌입니다. 기

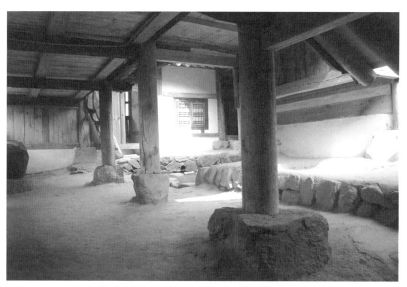

향단의 주춧돌. 건물을 자연에 안착시킨 주춧돌. 산에서 흔하게 보는 막돌이다.

둥을 물에서 보호하는 구실을 합니다. 저 주춧돌도 대충 쓴 모습이 보이시나요? 과거에도 잘 나가는 양반이나 살았을 '고래 등 같은 기와집'은 요즘도 아무나 들어가 살 수 있는 집이 아닙니다. 그러니 건물을 지을 때 얼마나 집에 정성을 들였겠습니까? 그런데 그런 집도 주춧돌은 대충 썼습니다. 옛날에는 기둥 하나를 제대로 다듬으려면 보통 공이 들어가는 게 아니었습니다. 처음부터 끝까지 사람 손이 필요했으니까요. 산에 가서 쓸 만한 나무를 고르고, 시기를 정해서 나무를 자르고, 사람을 동원해서 나무를 가져와서, 그때부터 목수들이 자귀로 나무껍질을 다 긁어내고, 몇 년 동안 충분히 말려서, 마지막에는 손대패로 일일이 다듬어야 하니 기둥 하나 만드는 데 들어가는 공력이 이만저만이 아닙니다. 이렇게 어렵게 다듬은 기둥을 주춧돌 위에 세울 때는, 뒷산에 가서 딱딱한 돌이면 아무 거나 가져다 놓고 그 위에 기둥을 얹습니다. 정말 대충하는 것 같죠? 하지만 저렇게 울퉁불퉁한 주춧돌은 기둥이 옆으로 빠지는 것을 막아주는 구실을 합니다. 대충한 것처럼 보여도 그게 기술적으로는 더 완벽하다는 뜻입니다. 아무튼 전체적으로 보면 이 '대충'라는 것 때문에 한옥이 사람에게 주는 미적 체험이 좀 더 실감납니다. 이 주춧돌 때문에 건축은 훨씬 율동감을 가지게 됩니다. 이것이 제가 조금 전 말씀드린 한국의 미에도 정확하게 닿아 있음을 확인할 수 있는 부분입니다.

경주 양동마을에 있는 향단은 중종 때 지어진 집인데, 기둥이 궁궐의 건물 못지않게 멋지고 집의 장식부재도 화려합니다. 그런데도 이곳 주춧돌은 막주춧돌이 주를 이룹니다. 우리 선조가 막주춧돌을 쓴 것은 막주춧돌이 실용성에서도 앞서고, 미적으로도 더 낫기 때문이라고 보아야 합니다. 실제로 잘 다듬어진 주춧돌 위에 잘 다듬어진 건물은 처음에는 잘 지었다는 인

상을 주어서 보는 사람을 압도하지만, 오래지 않아 지루해지고 맙니다. 집에 리듬, 즉 흥이 없기 때문입니다. 그런 집은 딱 '집은 이래야 한다.'라는 데 머무는 것뿐이니까요. 예술이 재현을 넘어서는 부분에서 리듬이 생긴다고 했습니다. 대충 쓴 막주춧돌이 중요한 까닭이 여기에 있습니다. 그리고 우리 건축에서 막주춧돌이 중요한 또 다른 이유는 인공의 기둥을 자연 속에 잘 안착시키는 구실을 하기 때문입니다. 지붕선이 건물을 자연으로 돌리는 구실을 한 것처럼 말입니다. 한옥은 땅과 하늘에서 그렇게 자신을 자연으로 돌렸습니다. 우리 전통 건축에서 살림집 한옥이 차지하는 비중이 큰 이유는 우리 전통 건축이 가진 중요한 미적 체험이 살림집에서 시작하고 있기 때문입니다. 물론 권위 건축인 궁궐이나 사찰은 그 나름대로 의미를 가지지만, 진정 한국의 미를 찾기 위해서 우리가 눈여겨보아야 할 것은 바로 살림집인 한옥입니다. 이러한 살림집 한옥이 다른 전통 건축에 어떤 영향을 주었는지는 이미 앞에서 충분히 살펴보았습니다.

예술을 품은
한옥

우리 문화의 변곡점, 고려 말 조선 초

제가 숭고와 조선의 미를 이야기하면서 막사발을 예로 든 것은 막사발이 가지는 조선예술의 상징성도 있지만, 도자기의 유구함이 한옥과 비슷하기 때문입니다. 우리는 신석기시대 처음 그릇을 만들고 집을 지어 살기 시작했습니다. 그리고 한옥이 더 이상 지어지지 않자 도자기는 차차 우리 집 안에서 사라지기 시작했습니다. 양옥이 한옥을 대체할 때쯤 우리는 스테인리스 그릇이나 양은 등으로 그릇을 대체합니다. 질그릇은 진흙으로 구운 것으로 도기(토기)라 부르기도 하고, 자기는 질그릇과 달리 진흙이 아니라 돌가루로 만들기 때문에 사기라고도 합니다. 자기는 그만큼 높은 열에도 잘 견디기 때문에 그릇이 단단합니다. 이런 자기가 본격적으로 나타나는 때는 고려시대입니다. 모두가 잘 아는 고려청자가 이때 만들어진 것을 보면 알 수 있겠죠. 이에 비해서 질그릇은 신석기시대부터 지금까지 계속 쓰이고 있는 그릇입니다. 우리 집의 역사와 비슷한 길이의 역사를 가지고 있습니다. 그런데 재미있

는 것은 대체로 고려시대 말까지 도자기는 대칭을 유지해 왔다는 점입니다. 대칭적인 디자인은 신석기시대 덧무늬토기, 빗살무늬토기, 번개무늬토기 등에서부터 시작하여 청동기시대의 말모양드리개, 마제석검 등에서 보입니다. 이 대칭 디자인은 삼국시대를 거쳐서 통일신라 그리고 고려에 이르기까지 멈추지 않는 중요한 디자인 요소였습니다. 그러나 고려 말을 지나면서 디자인에 있어서 비대칭이 중요한 테마로 자리 잡습니다. 고려시대 청자가 조선의 백자로 넘어가는 사이에 분청사기가 나왔는데, 막사발은 대체로 여기 어디쯤에 위치합니다. 그러니까 막사발은 청자 이후의 분청사기에 속하고 늦게는 백자에 속합니다. 그리고 달항아리도 마찬가지로 이쯤에서 나타납니다. 우리 막사발은 고려시대 귀족만 쓰던 청자가 점점 일반인들에게 쓰이기 시작하면서, 질이 떨어지는 안료를 쓰는 등 대중화되면서 나온 물건들입니다. 그리고 성리학과 함께 백자도 들어오는데, 이것이 뒤에 완전히 자리 잡은 다음에는 일반 양민들이 쓰는 자기로 만들어지기도 합니다. 그 와중에 또 막사발이 나타납니다. 일본사람들이 홀렁 빠진 바로 그 막사발 말입니다.

지금까지 보아온 한국문화의 특이점을 정리하자면 익공, 막사발, 달항아리, 비대칭 디자인, 사찰의 마당 등이 모두 고려 말 조선 초로 몰리고 있음을 알 수 있습니다. 이 변화의 시작에는 한옥이 있다는 것이 저의 생각이고요. 이 시기는 한옥이 정주간 집에서 우리가 아는 전통한옥으로 변화되는 시기입니다. 그래서 한옥을 기준으로 한 변화 지점은 고려 말로 보는 것이 좋을 듯하지만, 불행하게도 그것을 뒷받침할 특정한 건물이 남아 있지 않습니다. 다만, 고려 말 조선 초는 한옥의 역사에서 본 것처럼 계층 간의 문화가 섞이는 시점이라는 것은 분명해 보입니다. 그리고 이런 변화가 농익은 것은 우리

가 모두 아는 것처럼 조선 후기가 됩니다.

한국예술의 중심, 한옥

여기서 잠깐 생각해 볼 문제가 있습니다. 우리가 조선의 미라고 하면 전 조선시대에 걸친 것이기도 하지만, 실제로는 조선 전기보다 조선 후기의 미를 말할 때가 많습니다. 그런데 이 시기는 구들이 전국적으로 확대된 시기와 대체로 일치합니다. 한국학을 공부하는 최준식 교수는 이 지점을 설명하기 위해서 샤머니즘을 동원합니다. 그는 우리나라에서, 샤머니즘을 기반으로 하는 기층문화와 중국의 사상을 기반으로 하는 상층문화가 유행한 시기가 다르다고 주장합니다.

최 교수는 문화 주류의 흐름을 그림처럼 파악합니다. 신라가 삼국을 통일하면서 그때까지 기층문화의 바탕이 되었던 샤머니즘을 상층문화인 중국문화가 대체합니다. 이후 중국문화는 조선 중기까지 주류문화가 됩니다. 그러나 조선 후기가 되면 다시 샤머니즘에 기반을 둔 기층문화가 중국문화에 기반을 둔 상층문화를 대체합니다.

예술문화는 서양에서도 신과의 접신적인 상황에서 나온다고 보았습니다.

뮤직이라는 말은 뮤즈라는 음악의 여신에서 나온 말이지요. 플라톤도 시詩는 접신接神 상황에서 나오는 것이라고 생각했습니다. 그래서 우리 고유의 예술적인 기반이 샤머니즘이라는 그의 주장에는 저도 동의하는 부분이 있습니다. 한국의 미라고 하면, 그것은 주로 임진왜란 이후 신분질서가

무당굿, 우리 문화의 한 흐름, 샤머니즘

무너지고 상업이 발달하면서 탄생한 조선의 미를 말합니다. 따지고 보면 여러분이 생각할 수 있는 대부분 조선의 미는 하층민에게서 나온 겁니다. 판소리, 마당놀이, 막사발, 승무, 심지어 김홍도의 그림까지……. 임란 이후 신분 붕괴가 가속화되고, 상업이 발달하는 과정에서 하층문화가 주류가 되었기 때문입니다. 그런데 샤머니즘으로 우리 문화를 해석하면, 조선으로 넘어오면서 생긴 비대칭 디자인이나 달항아리 같은 것들에 대한 설명이 궁해집니다. 당장 생각나는 것이 막사발이고, 달항아리는 아예 짱구 모양이잖아요. 그리고 한옥 자체의 변화에 대한 설명도 최 교수의 논리로는 설명이 불가능합니다.

그런데 이를 샤머니즘이 아니라 한옥이라는 관점에서 풀어 보면 많은 것들이 풀립니다. 전통한옥이 민중의 집인 정주간 집에서 출발한 것으로 보이기 때문입니다. 지배계층이 귀족에서 사대부로 바뀌면서 민초들이 살던 한옥을 사대부들이 개량하여 사용하기 시작했는데, 이때부터 한옥이 비대칭으로 그 모습을 확실하게 바꾼 것입니다. 물론 그 시작은 고려 중기 때부터입

달항아리, 두 개의 그릇을 겹쳐서 만들어 비대칭이다.

니다. 그때부터 전면구들이 나타나고 그 안에 봉당이 생깁니다. 그렇게 하여 점차로 부엌이 방에가 붙는 등 형태적으로 급격한 변화가 있었을 것입니다. 물론 마당이 건축 공간으로서 중요해진 것은 말할 필요도 없습니다.(민중에게는 이미 마당이 그 이전부터 중요한 공간이었습니다. 그래서 한옥의 건축적 특징 자체는 훨씬 오래 전부터 시작된 것이라고 봐야 합니다.)

만약에 시점을 이렇게 잡으면 조선의 미라는 게 좀 더 시기적으로 맞아떨어집니다. 게다가 한옥에서 지붕선으로 인공을 자연으로 돌리는 태도나, 건축을 위해 폭넓은 시야를 가지고 건물과 마당 그리고 주변의 흐름까지 하나로 읽어내는 태도는 우리 전통문화에 큰 영향을 주었을 것으로 보입니다. 중요한 것은 이게 지식이 아니라 주거생활에서 기인한 본능적인 부분이라는 점입니다. 앞에서 칸트의 선험적 감성형식을 동원한 것은 바로 이 부분에 대한 설명 때문입니다. 김홍도의 그림 〈군선도〉에는 그림 밖의 자연에서 불어오는 바람이 묘사되어 있습니다. 즉 우리가 대상을 볼 때 대상과 그 주변을 같이 본다는 공간 감각이 여기에서도 보입니다. 막사발 역시 주변과의 흐름 속에서 보지 않고 막사발 하나만을 놓고 보면 의미가 없습니다. 막사발 자체와 막사발 주변, 그리고 막사발 내부까지 하나의 흐름으로 보아야 합니다. 여기에 흥과 리듬이 있는 것이죠. 막사발이 성취한 디자인은 주변과 하나 되는

김홍도, <군선도>, 화폭 외부의 모습을 그렸다.

개념이었을 것입니다. 따라서 전통 건축 한옥은 조선의 예술에 광범위한 영향을 주었을 것으로 보입니다.

그럼 한옥의 미와 통하는 한국의 미를 몇 개를 더 짚어 보겠습니다. 혹시 여러분은 한옥의 벽면이 우리의 조각보에 흡수되었다는 생각은 안 해보셨나요? 아무래도 조각보보다 한옥의 벽면이 선행했다는 건 틀림없어 보입니다. 조각보는 색과 선이라는 자료를 가지고 규칙에 구속되지 않는 디자인을 만들었는데요. 그런 의미에서 조각보의 근저에는 상상력이 들어가 있습니다. 흔히 한옥의 벽면을 이야기할 때는 몬드리안의 이름이 자주 오르내리곤 합니다. 자, 그림을 한번 보시죠. 한옥의 벽면하고 느낌이 많이 다르지 않나요? 그 까닭은 몬드리안의 작품은 비례에 매여 있기 때문입니다. 그의 그림은 플라토니즘을 전제한 서구의 기하학적 상상력입니다. 이를 형식적 상상력이라고 할 수 있습니다. 형상形象이 물질에 구현되어 실체가 생겼다고 보는 것이 그리스 전통이죠. 바로 본질주의입니다.

여러분은 본질주의와 실존주의를 어떻게 구분하십니까? 간단하게 구분

물질적 상상력에 기반한 조각보(참고 그림)

몬드리안, <빨강, 파랑, 노랑의 구성>,
물질이 추상화되어 선과 색만 남았다.

해 볼까요? 대게 아빠는 본질주의자고 아들은 실존주의자죠. '아들아! 사람은 이런 것이다. 그러니 이렇게 살아라!' 아빠의 말에 아이는 이렇게 응수합니다. '내버려 둬, 사람은 이래야 한다는 게 어디 있어? 내게는 나의 삶이 있는 거야.' 그러나 부자간에만 본질주의와 실존주의가 대립하는 건 아닙니다. 부부간에도 가끔 나타납니다. 하느님을 믿는 아내와 하느님을 믿지 않는 남편 사이에서도 늘 본질주의와 실존주의가 대립되죠. '하느님은 사람을 이렇게 창조했으니 사람은 이렇게 살아야 돼!' 그러면 남편은 이렇게 말할 겁니다. '그런 게 어디 있어? 인간이 나름대로 열심히 살면서 스스로를 만들어 가는 거지.' 그러고 보면 한옥은 꼭 이래야 한다고 주장하지 않으니 본질주의와는 좀 다릅니다.

우리의 조각보에는 기하학적 상상력이 아닌 물질적 상상력 들어가 있습니다. 기하학적 형태를 계속해서 무너뜨려 나가는 것입니다. 조각보나 한옥

한옥의 벽면, 물질적 상상력이 만든 벽 디자인

벽의 디자인은 분명 추상으로 접근할 수 있지만, 추상이 물질성을 포기하지 않는다는 점에서 몬드리안의 그림과 큰 차이가 있습니다. 몬드리안의 그림을 보세요. 거기에는 물질성이 없습니다. 물질이 추상화되어 선과 색만 남아 있습니다. 한옥의 벽면과 조각보에는 물성이 있다는 점에서, 그리고 생활을 품은 생명력을 가졌다는 점에서 몬드리안의 그림은 이를 따라올 수 없습니다. 그리고 따지자면, 사실 마당만큼이나 추상적인 공간이 있을까요? 세상 어떤 건축도 상상하지 못한 건축이 마당입니다. 건축을 아무 것도 없는 것으로 성취했으니까요. 그러나 이 마당은 지독하게 물질적입니다.

추사와 맞닿은 한옥의 예술성

마당의 물질적 상상력은 우리 민속 음악에도 있습니다. 서양은 규정되지 않은 흐름인 아페이론을 싫어한다고 앞서 말씀드렸는데요. 그래서 서양 음악은 일정하게 끊고 잇는 것을 전제로 합니다. 규정되지 않은 것을 규정하려는 거죠. 그런데 우리 민속 음악은 다릅니다. 음악 자체가 즉흥적인 흐름입니다. 마치 매끈한 공간처럼, 사람의 기분이 흐름을 타고 자유자재로 그대로 드러납니다. 우리 음악에 변형이 많은 까닭이라고도 할 수 있습니다. 재즈에도 변형이 많다고 하지만, 우리 음악 시나위를 따라가지는 못합니다. 이는 자연의 흐름을 타는 한옥에서 만날 수 있는 흥입니다. 아까도 말씀드렸듯이 한옥을 감상할 때 가장 허탈한 건 아주 잘 지은 집입니다. 고급스럽게 비례도 맞고, 부재도 인공적으로 꼼꼼하게 다듬어지고 하면, 이야깃거리가 거기서 다 끝나고 맙니다. 모든 것이 정해지고 결정되었기 때문이죠. 그러니까 잘 지었네, 하면 끝나는 거예요. 우리 미감으로는 감상할 만한 것이 없어집니다. 우리는 불균형을 가져야만 균형으로 갈수 있는 독특한 미학 세계를 가지고 있습니다. 우리 마당놀이는 어떻습니까? 탈춤은 또 어떻고요? 이런 것들은 객석과 무대를 명확하게 구분하지 않습니다. '여기는 무대다.' '여기는 객석이다.' 딱 잘라 규정하지 않습니다. 이건 마당이 없다면 가능한 놀이가 아닌 거죠. 비록 탈춤의 역사 자체는 오래되었다고 하지만, 한옥이 없었다면 우리가 알고 있는 탈춤은 나오지 않았을 것입니다.

우리 예술을 아졸미雅拙美라고 말할 때는 함정 같은 게 느껴집니다. 아졸미라는 것은 무언가 조악하다는 냄새를 풍기고 있어서 완성도가 떨어지는 민속품의 의미를 가지는데, 그렇게 되면 우리 전통미가 격이 낮은 민중예술

김정희, <사야>, 예쁘지 않지만 예술이 된 글씨

봉은사 판전 현판. 글씨에서 경판의 물성이 느껴진다.

이 되고 맙니다. 그런데 우리는 이미 막사발이나 한옥에서 느끼는 예술적 체험이 단지 당시 민초들만의 미적 태도가 아니라는 점을 앞에서 확인했습니다. 건축만 해도 민초들의 집에서 출발한 미적 체험이 다른 전통 건축에서도 가능하니까요.

그럼 이번에는 아예 지배계급의 문화를 볼까요? '史野(사야)' 사진에서 보이는 글씨는 추사 김정희의 글씹니다. 여러분이 보기에 아름답게 쓴 것 같습니까? 사실 저것보다 잘 썼다고 느껴지는 글씨도 얼마나 많습니까? 그런데 저걸 왜 잘 썼다고 생각할까요? 생각해 보면 이 문제는 한옥의 주춧돌이나 기둥, 대들보와 비슷합니다. 무언가 깔끔하지 않아요. 추사의 글씨는 지금뿐 아니라 당대에도 제일가는 글씨였습니다. 저게 미학적으로 우리에게 도저히 맞지 않았다면 아마도 쓸 수 없었겠죠. 현판에 적힌 '版殿(판전)'은 추사의 다른 글씨입니다. 그가 죽기 전에 마지막 사력을 다해 적은 글씨라고 합니다. 저기서 물성이 느껴지지 않습니까? 판전은 경판이나 대장경을 보관하는 곳인데요. 여러분은 저 글에서 경판의 물성이 보이지 않나요? 그렇지만 아무리 봐도 예쁜 글씨는 아닌 듯합니다. 저걸 잘 썼다고 말하는 사람이라면 한옥의 미도 잡아낼 줄 알아야겠죠. 추사는 지배계층이고 그의 글은 당대에도 제일 유명했습니다. 저 글씨에서 우리는 위아래가 모두 같은 미적 취향을 가지고 있었다는 걸 알 수 있습니다. 으리으리한 집 기둥을 받친 막주춧돌을 보면서 저는 늘 느낍니다. 우리의 미적 취향은 양반이든 양민이든 위아래가 다 같았다고. 아무튼 이런 상황은 우리가 조선의 미라고 하는 예술 형태가 추사가 활동할 때쯤에 민족적인 차원에서 완성되었다는 이야기이기도 합니다.

제들 마이어는 건축이 예술의 총체라고 했지만, 우리 한옥은 여기에 더해서 우리 예술의 미적 체험의 뿌리 역할까지 해왔습니다. 한옥은 오랜 역사를 가지고 있고, 발달 과정에서 우리에게 독특한 공간감과 리듬감을 주었습니다. 이런 한옥의 미가 우리의 건축 개념에서 출발하고 있고, 이것이 우리 예술과 문화 전반에 영향을 준 것입니다.

칸트,
한옥을 감상하다

아주 먼 길을 돌아왔습니다. 한옥이 전통 건축에 전면적인 영향력을 발휘한 것은 조선시대지만, 민중에 의해 끊임없이 쓰였다는 점에서, 한옥의 숭고는 막사발의 숭고보다 더 근원적이라는 점을 알 수 있습니다. 한옥에서 건축 개념은 인공을 자연으로 돌리는 행위라고 말씀드렸는데, 여기에서 한옥은 기본적인 숭고미를 획득합니다. 칸트의 눈으로 다시 한 번 숭고를 살펴보겠습니다.

앞에서 칸트의 수학적 숭고를 이야기했습니다. 그런데 우리가 크기를 통해 숭고를 느끼려면, 대상을 한눈에 인식하지 못해야 합니다. 그 말은 우리가 한눈에 대상을 인식하면 숭고를 느낄 수 없다는 의미가 됩니다. 칸트는 아주 작은 것을 보면 경멸감을 느낀다고 하지요. 보통 우리는 작은 것을 보면 본능적으로 깔보기 마련입니다. 사자가 죽는 장면을 보면 처절함을 느끼며 안타깝기도 하지만, 벌레가 죽는 것을 보았을 때는 그렇게 큰 아픔을 느끼진 않습니다. 이처럼 크다는 것은 기본적으로 우리를 숭고하게 만듭니다.

진열된 많은 제품의 디자인은 대부분 대칭이다.

숭고에서는 단적으로 큰 것이 중요합니다. 단적으로 큰 것이 아니라면 대상 전체를 한눈에 파악할 수 있습니다. 여러분은 책장에 꽂혀 있는 책에서 숭고를 느낄 수 있습니까? 지금 여러분이 보는 책은 양 끝을 동시에 볼 수가 있죠? 그러니까 이런 것들은 숭고하기 힘든 것입니다. 그런데 우리가 무엇을 한눈에 볼 수 없다는 것은 뜻이 두 가지입니다. 대상의 크기를 확정하지 못하는 경우가 하나이고, 다른 하나는 한눈에 동시에 볼 수 없어서 대상을 인식하기 위해 시간이 필요한 경우입니다. 칸트는 이것을 설명하기 위해서 포착과 포괄이라는 말을 씁니다. 우리는 눈으로 무언가를 계속 포착할 수는 있

지만, 아무리 계속 포착해도 대상을 포괄하지 못하는 경우가 있습니다. 이때 대상은 우리가 상상할 수 있는 범위를 벗어나게 됩니다. 개미가 아무리 코끼리 몸뚱이를 포착하고 돌아다녀도 코끼리 몸 전체 이미지를 포괄할 수는 없겠죠? 어쩌면 사랑도 마찬가지일 겁니다. 누군가에게 사랑에 빠지면 조금씩 포착이 될 뿐 전체적으로 포괄은 되지 않지요. 그러니까 뭔가 매력적이고, 뭔가 있을 것 같아서 사랑에 빠지곤 하는 거죠. 그런데 결혼해서 살다 보면 그 인간을 한눈에 파악하고 맙니다. '내가 미쳤지! 이제라도 헤어질까?' 이렇게 고민하게 되는 거죠. 어쨌든 포착과 포괄을 양적으로 설명하면, 크기를 파악하기 위해 시간이 필요합니다. 한 번에 보지 못하므로 두 번 세 번 나누어 봐야 하는 거예요. 그래도 그 크기가 확실히 눈에 잡히지 않습니다. 여기에 한옥의 숭고가 숨어 있습니다.

첫 번째로, 한옥의 숭고는 디자인에서 찾을 수 있습니다. 디자인의 기본은 대칭입니다. 대칭은 무언가를 반으로 접으면 정확하게 반으로 접힌다는 뜻이에요. 해도 달도 별도 대칭입니다. 당장 여러분이 편의점에만 들어가 봐도 거의 모든 것이 대칭인 것을 볼 수 있는데요. 사물을 비례라는 관점에서 볼 때, 건물은 기본적으로 대칭입니다. 그래서 비례에 맞게 지어진 서양 건축은 대칭으로 한눈에 다 들어옵니다. 즉 반만 보면 다 본 셈입니다. 그래서 아무리 커도 한눈에 다 잡힙니다. 중국의 건축도 마찬가지입니다. 그런데 한옥은 한눈에 다 보이지 않습니다. 기본적으로 한옥은 비대칭이기 때문에, 한옥을 반만 보고는 다 보았다고 할 수 없습니다. (우리 건축 개념으로는 건물만을 따로 볼 수 없지만, 건물만을 이야기할 수 있다고 한다면) 한옥을 보기 위해서는 시간이 개입되어야 합니다. 대칭에 익숙한 사람들이라면 마음에 동요를 일으

킬 수밖에 없습니다. '뭐 이런 건물이 다 있어!' 하면서 말입니다. 건물 한 바퀴를 다 돌아봐야 비로소 그 집을 다 본 것이 됩니다. 포착은 그나마 할 수 있지만, 포괄까지는 힘든 것이죠. 특히 한옥이 낯선 이라면 포괄은 더욱 힘들 겁니다. 이제 조금 전 말씀드린 것이 좀 더 확연하게 느껴지지 않나요? 막사발도 그렇습니다. 다른 잔을 보면 굳이 뒷모습을 안 봐도 알 수 있지만, 울퉁불퉁한 막사발의 뒷모습이 어떤지를 앞만 보고는 알 수 없습니다. 그래서 한옥은 포착은 가능하지만 포괄이 어려운 건물입니다.

두 번째, 한옥의 숭고는 한옥의 건축 개념으로 접근할 수 있습니다. 우리 건축은 자연과 섞여서 도저히 어디까지가 건축인지 확정할 수 없습니다. 이 경우는 포착도 어렵습니다. 왜냐하면 어디까지가 경계인지 알 수 없기 때문입니다. 물론 우리는 끊임없이 포착을 시도하겠지만, 이 포착은 포괄 앞에서 끊임없이 미끄러집니다. 전체를 포괄하려면 근본적으로 건축의 경계가 혼란에 빠진다는 것입니다. 여기서 우리 상상력은 좌절감을 느끼게 되고, 이것이 익숙하지 않은 사람에게는 당혹감을 주며, 이내 감탄으로 이어지게 합니다. 그래서 칸트는 아름다움에 대해서는 상상력의 유희라는 표현을 쓰지만, 숭고에 대해서는 상상력의 엄숙한 활동이라는 표현을 씁니다. 저는 막사발에서도 주변과 이어지는 듯한 느낌을 받습니다. 워낙 자연스럽기 때문이에요. 고급스럽고 잘 만들어진 도자기는 그것만이 명확하게 존재감을 드러냅니다. 그러나 막사발은 그렇지 않습니다. 막사발은 주변과 하나로 이어지며 완성품이 됩니다.

서양 건축가들 중에서는 우리의 전통 건축을 보면 그 자체에 충격을 받는 사람도 있다고 합니다. 그렇게 놀라는 감정 자체를 현대미술에서는 숭고로 봄

니다. 보이지 않는 어떤 무한한 외부의 힘이 어쩌고 하는 야나기 무네요시의 말을 잘 생각해 보면, 왜 서양 건축가가 그런 건축을 보고 놀라는지 짐작할 수 있을 것입니다. 일반적인 사람들의 표준을 확 넘어서는 무언가가 있기 때문입니다. 우리보다 키도 덩치도 큰 서양인의 눈으로 보면 건물 자체는 그리 크지 않습니다. 그러나 그 안에 숨은 자연의 힘은 실로 대단한 것입니다. 막사발이 가진 숭고의 근본을 바로 그러한 전통 건축에서 찾아볼 수 있습니다.

스피노자,
한옥의 숭고를 말하다

한옥에 개입한 자연

우리는 건물을 지을 때 도면대로 짓지 않았습니다. 대체적인 도면이 주어지면, 나머지는 목수의 몫입니다. 훌륭한 집은 건축가의 머릿속에 있는 집의 형상이 정확하게 지어져야 한다는 토마스의 관점과는 전혀 다른 부분입니다. 목수는 건물을 지을 때 정확한 수치를 가지고 짓는 것이 아닙니다. 그는 일을 진행시키면서 자연스럽게 모든 것을 결정합니다. 그래서 우리 목수들은 늘 자연이 건축에 직접 개입할 여지를 열어 두었습니다. 옛날에 지은 전통 건축을 보면 실제로 자연이 매우 능동적으로 건축에 참여한 것을 확인할 수 있습니다. 지금부터는 이 과정을 살펴보겠습니다.

일단 다른 나라 사람들과 우리는 건물을 보는 눈이 전혀 다릅니다. 이를 좀 딱딱한 말로 표현하자면, 한옥은 내재적內在的이고 서양 건축은 외재적外在的이라고 말할 수 있습니다. 내재적이라는 것은 같은 범주 내에 있다는 뜻이고, 외재적 또는 초월적이라는 것은 나와 대상이 서로 다른 범주에 속해

있다는 뜻입니다. 너무 관념적이니 예를 하나 들겠습니다. 기독교 하느님을 믿는 사람들은 자연을 대상화하는 데에 익숙합니다. 그들에게 '나'는 자연과 별개입니다. 인간인 나는 하느님이 특별히 창조한 피조물입니다. 그래서 내가 주체가 되고 자연은 내가 마음대로 하는 대상이 됩니다. 이 경우 우리는 자연 밖으로 나가서 자연을 대상화한 것이 됩니다. 그래서 그들에게 자연은 외재적입니다. 그런 까닭에 서양인들이 지은 집은 자연에 녹아들지 못합니

다. 어쩔 수 없는 일이겠죠. 초월적인 신이 인간을 위해 만든 것이 자연이고, 그런 자연은 늘 그 인간 밖에서 인간의 처분을 기다리고 있는 처지가 될 수밖에 없습니다. 이게 모든 사유의 근본적인 토대입니다. 자연은 인간에, 인간은 자연에 언제나 외재합니다. 이것이 플라톤 이후 서양의 전통 사상입니다.

이에 비해 한옥과 자연은 서로 내재적입니다. 우리 전통한옥은 앞에서 본 것처럼 집을 자연의 흐름 안에 위치시킵니다. 살림집만 그런 것도 아닙니다. 앞에서 말씀드린 것처럼 창덕궁, 특히 후원 역시 자연의 흐름 안에 있습니다. 거기 왕이 머무는 정자가 얼만하던가요? 가난한 사람이 머무는 정자와 하나도 다를 것이 없습니다. 우리는 인간과 건물이 자연에 내재하므로, 자연을 압도하면서까지 건물을 짓지 않기 때문입니다. 그냥 자연의 흐름에 건물을 던져 놓을 뿐이죠. 이는 성리학을 추구하던 조선의 사대부들과는 다른 맥락으로 보입니다. 리를 중시한 성리학은 논란이 좀 있을 수 있겠지만, 아무래도 초월철학으로 보아야 할 것 같습니다. 눈에 보이는 세상을 넘어선 어떤 하나의 원리를 추구한 것이니까요. 우리의 미가 민중의 미라는 것이 여기에서도 간접적으로 확인됩니다. 이미 이 점은 충분히 말씀드렸습니다. 이것을 다시 말씀드린 까닭은 바로 이 부분이 한옥이 숭고에 이르는 또 다른 루트가 되기 때문입니다.

플라톤은 시와 다른 예술을 구분했습니다. 시는 접신接神을 하는 사람이 쏟아내는 것이라고 믿었기 때문입니다. 앞에서 샤머니즘 이야기를 하면서 잠깐 언급한 적이 있는데요. 그러나 아리스토텔레스는 《시학》이라는 책을 써서, 스승인 플라톤이 테크네 밖에 버려둔 시를 테크네로 포섭합니다. 서양에서 예술의 어원 중 하나로 꼽는 것이 테크네techne인데, 이 테크네는 무언가를

만드는 제작술입니다. 여기서 아트art라는 말이 나왔습니다. 그래서 아트에는 이성적인 지식을 전제한 제작이라는 개념이 깔려 있습니다. 서양미학에서 비례가 중요한 이유는 바로 테크네가 가지고 있는 이성적인 베이스 때문입니다. 우리는 무언가를 만들 때 그게 구체적인 건물이든 아니면 추상적인 아름다움이든 일정한 규칙에 따릅니다. 서양에서는 이 규칙에 아주 집착을 합니다.

그럼 한옥을 짓는 데는 규칙이 없다는 말일까요? 물론 한옥을 짓는 데에도 일정한 규칙이 있습니다. 그런데 한옥은 이 규칙에 그리 얽매이지 않습니다. 규칙은 있으되 쉽게 그 규칙을 뛰어넘어 버리는 것이죠. 그것은 한옥이 갖고 있는 건축 개념상 불가피한 면이 있습니다. 우리는 인공적인 건물인 한옥을 짓고, 이것을 다시 자연에 던져 넣어야 하기 때문에 언제나 자연이라는 흐름을 생각해야 합니다. 그래서 내가 자연의 흐름을 탄다는 것은 자연의 규칙이 내게 내면화되었다는 것을 의미합니다.

사람은 저마다 사회가 정해 놓은 규범을 지키면서 살아갑니다. 그러나 똑같이 규칙을 지키면서 산다고 해도 모두가 다 같은 사람은 아니죠. 우리는 어떤 사람을 보면서 품격을 느끼는 경우가 더러 있습니다. 그런데 누군가 품격이 있다면, 그 사람이 단지 외형적으로 공중도덕만을 잘 지킨다는 뜻은 아닙니다. 규칙을 내면화시킨 정도라고 할까요? 즉 단지 사람의 눈에만 성품이 좋아 보이는 것이 아니고, 그 좋음이 내면된 사람을 품격이 있다고 말할 수 있는 것입니다. 한옥에는 규칙을 내면화시킨 어떤 격이 있습니다. 다시 말해 한옥은 규칙을 따르되, 그것에 매이지 않고 어느 순간 이 규칙을 극복해서, 나아가 자신의 격을 만듭니다. 그게 결국 자연의 흐름에서 생기는 거죠.

여러분이 목수라고 생각해 보세요. 여러분이 목수라면 저 사진의 대들보 모양을 만들기 위해 나무를 깎았을까요? 저 대들보는 목수가 저 모양대로 만들겠다고 해서 만들어진 게 아닙니다. 그냥 나무를 보고 '어, 이거 대들보 감이네.' 하고 다듬어서 얹은 것입니다. 그렇겠죠? 누가 보아도 저건 목수가 만든 모양이 아니잖아요. 그럼 누가 만들었을까요? 저 모양을 찾았다는 점에서 목수의 눈썰미가 들어가기는 했지만, 실제 대들보의 모양을 만든 것은 자연입니다. 목수는 자기의 눈썰미로 자연의 작품을 선택했을 뿐입니다. 이게 자연이 한옥에 개입하는 루트입니다. 즉 대들보를 자신의 감으로 대충 선택한 것일 뿐 자신만의 작품은 아니라는 거죠. 그래서 목수가 대들보감으로

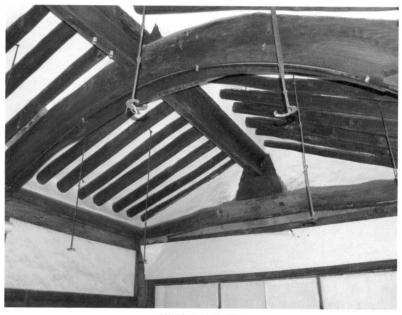

자연이 참여해 만든 대들보

나무를 고르는 한 번의 결정은 두 가지 판단을 포함합니다.

하나는 일반 건축가들이 집을 짓는 행위처럼 단순히 대들보를 만드는 인공적인 행위이고, 다른 하나는 그 판단을 통해서 한옥이라는 인공물에 자연이 능동적으로 개입하는 길을 열어 두는 것입니다. 이 말이 이해되시나요? 과거에 대들보 올리는 것을 한번 상상해 보세요. 나무를 가지고 대들보를 만든다면, 일단 산에 가서 나무를 잘라올 겁니다. 그리고 건축가가 설계한 대로 나무를 다듬겠지요. 그리곤 대들보를 올립니다. 이것이 서양의 건축 방법이라면, 과거 한옥 목수가 집을 지을 때는 여기에 다른 과정 하나가 더 들어갑니다. 그 나무가 대들보로서 아름다움을 가졌는지 아닌지, 자연이 제작한 그대로를 보고 판단하는 능력입니다. 그 자연스러움이 전체적인 이미지에서는 어떨지 같은 것들을 종합적으로, 때로는 순간적으로 판단합니다. 당연히 요즘 한옥 목수에게는 없는 능력입니다. 설령 대충의 흉내를 낸다고 해도, 정말로 대충 대충해서는 격을 느끼기가 힘듭니다. 일본에서 수많은 막사발을 흉내 내서 만들었지만, 결국 대충의 미를 가진 막사발을 만들지는 못했다고 합니다. 그만큼 대충이라는 것은 쉽지 않은 경지입니다.

최근 한옥이라면 서양 건축을 하는 사람과 다를 것이 하나도 없어 보입니다. 이것은 고건축을 보수해 놓은 모양을 보면 알 수 있습니다. 그건 보수가 아닙니다. 보수를 감독하는 기관 자체가 서양 건축을 전공한 사람들인 탓도 있습니다. 보수 기술자들을 관리하는 사람들의 눈도 거기에 맞춰 있기 때문이죠. 아무튼 이렇게 해서 한옥을 만드는 데 자연의 직접적인 개입이 가능해집니다. 그리고 이것이 숭고미로 연결됩니다.

집의 자연 되기

이번에는 스피노자Spinoza, 1632~1677의 눈을 통해서 자연이 한옥에 어떻게 개입하여 숭고미를 완성시키는지 보도록 하겠습니다. 좀 지루할 수도 있지만, 서양철학에서 실체 개념을 잠깐 짚고 넘어가겠습니다. 근대철학의 출발점이 된 데카르트Descartes, 1596~1650는 실체를 두 가지로 나눕니다. 바로 사유思惟와 연장延長입니다. 긴장하지 마세요. 뭐 그리 어려운 개념을 말하자는 건 아니니까요. 사유는 무언가를 생각하는 것이고, 연장은 크기를 말합니다. 자연에 존재하는 물체를 크기가 있다는 뜻에서 연장이라고 말한 것입니다. 구체적으로 말하면, 마음이 아닌 물건은 그게 아무리 작은 것이라고 해도 길이·넓이·깊이를 가지는 부피입니다. 그는 이 세상에는 이렇게 두 가지 실체가 있다고 생각했습니다. 인간의 몸도 물체니까 연장이 되겠죠. 그의 말에 따르면 이 세상은 인간의 생각, 그러니까 마음(사유)과 세상을 구성하는 물체(연장) 두 가지가 있는 셈입니다. 그런데 그에게 실체는 자기가 존재하기 위해서 다른 어떤 것도 필요로 하지 않는 것입니다. 말이 너무 관념적이라 얼른 머리에 들어오지 않나요? 쉽게 교회 다니는 분들을 예로 들어 보겠습니다. 하느님은 자기가 존재하는 데 다른 것의 도움이 필요한가요? 여러분이 돕지 않으면 하느님이 없어지나요? 그렇지 않죠. 그럼 하느님은 실체가 됩니다. 그런데 이 세상과 여러분은 하느님이 만들었기 때문에 하느님 없이는 존재할 수 없습니다. 그러나 이렇게 되면 사유와 연장을 설명할 수 없는 상황이 벌어지니까, 데카르트는 신의 도움만을 필요로 하는 사유와 연장도 실체라고 규정합니다. 보통 하느님을 무한실체, 사유와 연장을 유한실체라고 하여 구분합니다. 데카르트가 사유와 연장으로 실체를 나눈 배경에는 인간이 자연을

지배한다는 기독교의 오만한 논리가 숨어 있습니다. 즉 그는 동물을 정신을 가지고 있지 않은 연장, 즉 물건으로 인식하고 있는 것입니다. 그러니 식물은 말할 것도 없습니다. 그 데카르트 정신이 현대의 문명을 만들어냈습니다. 정신과 물질을 구분하는 전통은 플라톤에서 시작해서 중세를 거쳐 데카르트에 와서 완성된 셈입니다.

스피노자는 데카르트와 같은 시대에 살았습니다. 그런데 스피노자는 데카르트와 달리 신만을 유일한 실체로 보았습니다. 그리고 사유와 연장을 실체의 본질을 드러내는 속성으로 봅니다. 하나의 실체와 두 개의 속성. 즉 신이라는 실체가 사유와 연장이라는 속성을 가지고 있다는 것인데, 예를 하나 들어 보겠습니다. 여러분에게 원을 나타내 보라고 하면 여러분은 어떻게 할까요? 어떤 사람은 둥근 원을 그리기도 하고, 개중에는 'x²+y²=1' 같은 원 방정식을 써서 원을 나타내는 사람도 있을 겁니다. 하나의 실체를 도형과 방정식이라는 두 가지 속성으로 설명이 가능한 것을 확인할 수 있는데요. 스피노자는 실체와 속성을 이런 식으로 설명합니다. 좀 더 생활 속에서 예를 찾자면, 실제 우리는 슬프면 마음도 아프고, 얼굴도 찡그려지잖아요? 물론 신이 이러한 두 가지 속성만 있는지 더 많은 속성만 있는지 우리가 알 수는 없겠지만요.(스피노자는 신의 속성이 무한하다고 합니다.) 하지만 그때까지 사유와 연장이라는 두 가지 속성만은 인간이 알고 있다는 주장을 폅니다.

이제 속성 개념이 머리에 들어오셨나요? 그런데 스피노자에게 신은 자연입니다. 아까 신은 자신이 존재하기 위해 다른 것에게 아무 것도 요구하지 않는다고 했는데요. 가만히 생각해 보면 기독교 하느님처럼 자연을 창조한 신이 따로 있고 신 밖에 신이 창조한 자연이 따로 있다면, 신은 자신이 창조한

자연에 의해서 제약을 받기 때문에 온전한 신이 되기 힘들지 않을까요? 그러니까 성서를 읽다 보면 전지전능한 신이 아니라, 자꾸 인간과 다투는 신으로 등장합니다. 다툰다는 것은 전지하지도 전능하지도 못한 것이잖아요. 기독교 신은 자기 밖에 자신을 제약하는 자연을 창조했기 때문에 그럴 수밖에 없다는 것이 스피노자의 생각입니다. 아무 것에도 제약받지 않는 신은 그래서 그에게 자연일 수밖에 없을 겁니다.

그런데 실체인 자연은 멈추어 있지 않습니다. 실제로도 자연은 늘 변합니다. 그래서 자연은 자신의 속성을 우리에게 다양하게 보여줍니다. 이를 양태라고 합니다. 그러니 속성도 우리에게는 양태로 나타납니다. 여러분은 이따금 머리 스타일을 바꾸고, 오늘은 어제 입은 옷과 다른 옷을 입고 외출합니다. 그렇다고 해도 여러분 자체는 변함이 없습니다. 스피노자의 설명에 의하면 자연은 때로는 능동적으로 때로는 수동적으로 작용합니다. 능동적인 자연은 양태를 바꾸게 하는 보이지 않는 자연의 원리나 힘입니다.(이를 능산적 자연이라고 합니다.) 하지만 우리가 볼 수 있는 자연은 능동적 자연 원리가 만든 결과물입니다.(이것을 소산적 자연이라고 합니다.) 우리 인간은 능동적인 자연이 만든 산물입니다. 말하자면 소산적 자연이 되겠죠. 이때 우리가 능동적으로 자연을 건들이지 않고 신(자연)이 자신의 역능으로 만든 자연 자체를 그대로 쓴다면, 한옥은 신의 역능을 적극적으로 수용할 수 있게 됩니다. 바로 여기가 자연이 한옥에 개입하는 지점입니다.

한옥은 분명 사람이 인공적으로 만듭니다. 그러나 우리는 이 과정에서 앞에서 말한 것처럼 자연이 개입할 수 있게 합니다. 이것은 인간이 자연의 일부라는 자각에서 출발한 것이라고 볼 수 있습니다. 그리하여 정념情炎이라고 할

수 있는 과도한 장식 등을 탐내지 않을 수 있었고, 대신 신에 의해 표현된 나무의 원형을 보존하여 집을 지을 수 있었습니다. 한옥에는 자연이 좀 더 적극적으로 나타납니다. 자연이 신이라는 입장에서는, 집을 짓는 일이 적극적으로 신을 형상화하는 것이기도 합니다. 자연의 속성인 형상을 우리가 인공을 가해 무화시키지 않고 보존한다는 의미에서 한옥은 자연 자체를 담은 건물이 되는 것입니다. 기둥과 대들보 같은 건물 부재도 그렇지만, 완성된 건물역시 다시 자연의 흐름으로 되돌린다는 의미에서 한옥은 자연이 능동적으로 개입할 길을 넓게 열어 놓고 있는 것입니다. 기억나시나요? 바로 지붕선이이 역할을 하는 겁니다. 그리고 주춧돌을 통해서 우리는 또 한 번 인공을 자연에 안착시킵니다. 자연의 연장으로서의 집과 순수 인공으로서의 집은 우리에게 다른 감정을 촉발시킬 수밖에 없습니다. 이렇게 다른 감응이 우리에게는 자연과의 자연스러운 호흡으로 나타나고, 우리 문화 밖의 사람들에게는 숭고로 나타날 수 있는 것입니다. 이것을 들뢰즈라는 철학자의 이야기를빌리면 '되기'가 될 것입니다. '집의 자연 되기' 정도가 될 수 있을 것 같네요. 이때 자연은 추상적이지 않은 구체적인 자연입니다. 구체적인 자연은 아주다양해요. 한라산도 자연이고, 우리 집 뒷동산도 자연입니다. 뒷동산도 마을마다 다 다른 자연이죠. 그래서 한옥에서는 다른 나라가 통상적인 경로로는도달할 수 없는 독특하고 다채로운, 그래서 전혀 새로운 건축 세계를 체험할수 있는 것입니다.

한옥에서 만난
하이데거

하이데거는 예술을 통해 존재를 체험할 수 있다고 합니다. 이때 존재는 개개인이나 하나하나의 물건을 말하는 존재자와는 다르다고 앞에서 말씀드렸는데요. 그래서 존재는 진리일 수도 있고, 인간을 인간이게 하는 무엇이기도 합니다. 이것이 또한 숭고에 닿아 있습니다. 한옥은 과연 진리 체험을 주장하는 하이데거의 관점에 도달할 수 있을까요? 그는 예술작품을 통해서 진리를 체험한다고 합니다. 이때 예술가는 단지 예술작품이 진리를 담아내게 하는 통로 구실을 합니다. 신이 무당을 매개로 해서 굿을 하는 것과 비슷한 논리예요. 야나기 무네요시가 막사발을 보고 '보이지 않는 어떤 위대한 힘이 조선의 도공으로 하여금 이런 작품을 만들게 했다.' 뭐 이렇게 이야기했듯이 말입니다. 하이데거의 입장에서 보면, 예술가는 그냥 자기도 모르는 사이에 알 수 없는 근원 존재를 퍼 올린 것입니다. 우리 목수가 한옥을 짓는 모습이 어쩌면 여기에 딱 들어맞는지도 모르겠습니다. 그에게 예술은 천재 예술가의 개인(주관)적 능력에 의한 것도 아니고, 예술작품을 우리가 우리 주관적

으로 해석하는 것도 아닙니다. 예술작품이 스스로 열리어 우리를 포섭하는 것이죠. 마치 예술작품은 신전처럼 우리를 압도하는 것입니다.

한옥의 숭고미가 어디에서 나오는지 하이데거가 정확하게 짚어주고 있습니다. 그의 반인간—여기서의 반인간이란 짐승 같은 이라는 뜻이 아니라 '주체가 무의미해진'이라는 뜻—적인 예술관은 집을 자연에 돌리려는 한옥의 자연참여 자세에 닿아 있습니다. 하이데거는 예술품이 박물관에 진열되는 것을 비판합니다. 원래의 작품이 그것이 속했던 세계에서 떨어져 나와 아무런 관계없는 조각들과 함께 진열됨으로 해서 그 작품이 가진 세계가 붕괴된다고 합니다. 이 말은 우리 전통 건축물을 이리 저리로 함부로 이전하고, 지금의 눈으로 주먹구구식 보수를 하는 것에 대한 반성을 촉구합니다. 한옥은 지금까지 줄곧 이야기한 것처럼, 자연 안의 흐름으로 위치하기 때문에 전통 건축물이 있는 그 자리는 그 건축이 만들고 있는 세계를 담아내고 있습니다. 그러니까 건축이 만든 세계에서 건물만을 뽑아내서 함부로 이전하거나 건축적인 맥락을 무시하고 건물의 내부 부재를 단순히 교체 개념으로 바꾸는 현재의 보수는 전통한옥이 가지는 예술적 가치를 근본적으로 손상시킵니다. 이것이 전통의 붕괴이고, 우리가 지나온 세계의 붕괴로 이어질 수 있습니다. 이는 현대 건축이라는 관점에서도 건축의 흐름인 컨텍스트를 붕괴시키는 일이 될 것입니다.

시뮬라크르를 통해 도달한 숭고

바벨탑으로 나눠진 언어는 고향을 향한다

플라톤에 따르면 우리가 사는 현상 세계는 실재 세계인 이데아의 모방입니다. 현상이란 말이 좀 헷갈릴 수도 있을 텐데요. 현상은 그리스어 어원을 따지면 '있는 그대로 자신을 나타내는 것' 정도로 풀 수 있다고 합니다. 다시 말해 우리가 눈으로 보고 알 수 있는 것들을 말합니다. 어렵게 생각할 것 없이 우리가 일상생활에서 쓰는 그대로를 생각하면 될 듯합니다. 일상적으로는 '눈에 보이는 현상'이라고들 많이 씁니다. 그런데 외관상 보이는 것이니까 가상일 수도 있겠죠. 어떤 사람이 외관상으로는 좋은 사람인데 실제론 나쁜 사람일 수도 있는 것이니까요. 거꾸로인 경우도 많습니다. 겉모습은 산적 같은데 실제는 양처럼 순한 사람들 또한 있습니다. 이런 경우는 현상 자체가 그 사람일 수는 없습니다. 그래서 현상은 가상이라는 뜻으로 쓰일 수 있습니다. 그래서 플라톤은 눈에 보이는 이 현상 세계가 진짜가 아니고, 진짜 세계는 따로 있다고 했습니다. 그것이 이데아라는 것이죠. 이때 현상 세계는 이

데아의 본질을 나누어 가지고 있다고 해서, 이데아의 본질을 분유分有한다고 표현합니다. 예술은 이데아를 모방한 이 세계를 다시 모방(미메시스)한 것이고, 그가 볼 때 예술은 카피copy의 카피copy가 됩니다. 이 카피의 카피를 바로 '시뮬라크르simulacre'라고 합니다. 이때 이데아는 본질이고 예술과 시뮬라크르는 불량품이거나 나쁜 것이 됩니다.

그런데 매력적인 철학자 발터 벤야민은 플라톤을 자기식으로 해석합니다. 플라톤은 현상으로 뒤덮인 이 세상은 본질을 조금씩 나누어 가졌을 뿐이므로 모조품에 지나지 않는다고 했지만, 벤야민은 오히려 본질을 나누어 가졌다는 데서 희망을 봅니다. 그가 희망을 제조한 방법을 잠깐 볼까요? 그러려면 벤야민의 언어철학을 살펴볼 필요가 있습니다. 그는 언어를 세 가지로 나눕니다. 창조언어(신의 언어), 이름언어(아담의 언어), 물건언어입니다. 여기에 간단하게 설명을 붙이자면, 하느님은 세상의 모든 것을 말로 창조했습니다. 그러니 세상의 모든 것은 하느님의 말씀을 담고 있겠죠? 그러나 문제는 물건은 말을 할 수 없어서 하느님 말씀의 본질을 밖으로 표현하지 못한다는 것입니다. 그러나 다행스럽게도 인간은 말을 할 수 있습니다. 그래서 인간은 물건 속에 들어 있는 말씀의 본질을 그 물건에 이름을 붙임으로써 드러내 보일 수 있습니다. 그럴듯하지 않나요? 이게 각각 창조언어, 사물언어, 이름언어가 되는 것이죠. 아주 독특한 그의 생각은 번역이라는 현실적인 문제에 적용이 됩니다.

여러분이 좋은 번역서를 평가할 때 기준은 뭔가요? 보통 책을 번역하면 원본에 비교해서 번역본을 평가하곤 합니다. 즉 번역자가 원본을 얼마나 충실하게 번역했는가에 따라서 그 번역이 잘 됐다고도 하고 나쁘게 됐다고도

합니다. 그러나 벤야민은 번역을 원본에 의해서만 평가하지 않습니다. 그에게는 원본과 함께 다른 언어로 번역된 모든 번역본의 총합이 순수언어가 됩니다. 다들 바벨탑 사건은 한 번쯤 들어보셨을 겁니다. 인간이 하늘에 닿으려고 탑을 쌓자 하느님은 인간의 언어를 뒤죽박죽으로 만들어 버립니다. 그래서 인간들은 말이 통하지 않게 되었고, 결국 바벨탑을 완성시킬 수 없게 됩니다. 그런데 말이 다 달라지긴 했지만, 각 언어는 원래 순수언어가 가지고 있던 언어의 본질을 조금씩 나누어 가지고 있었겠죠? 물건이 이데아를 분유分有하듯 각자의 언어가 순수언어를 모두 분유하고 있다는 생각입니다. 그런 논리라면, 원본과 번역이 우열 없이 나란히 있을 수 있을 것 같습니다. 이 부분에서 시뮬라크르가 숭고로 이어지는 단서가 보입니다. 그에게 번역은 순수언어라는 신의 언어를 향하고 있기 때문에 무의미하게 흩어지는 시뮬라크르가 아닙니다. 플라톤에게 시뮬라크르는 무의미하게 흩어지는 쪽이었습니다. 카피의 카피니까 이데아라는 원본을 거의 가지지 못한 가치 없는 것이 시뮬라크르였으니 말입니다. 그런데 벤야민은 거꾸로 해석합니다. 세상은 이데아를 나누어 가졌고, 그래서 세상의 합은 이데아가 될 수 있다는 생각이죠. 이제 시뮬라크르가 숭고에 이를 수 있는 단서를 다들 눈치 채셨나요? 예술도 순수언어(또는 물질의 본성)를 나누어 가지고 있다고 봅니다. 언어가 번역을 통해 서로 관계를 맺듯, 한옥은 이웃한 한옥들과의 관계 속에서 의미를 가집니다. 그리고 그를 통해 자연이라는 커다란 가치를 실현하는 것입니다. 이 말은 시뮬라크르를 통해서 현전의 숭고로 갈 수 있음을 암시합니다. 제가 시뮬라크르를 통해서 한옥의 숭고를 설명하려는 첫 번째 루트입니다.

한옥은 차이의 합이다

벤야민보다 플라톤의 전통을 혁명적으로 무너뜨린 사람은 아무래도 들뢰즈입니다. 그는 차이와 반복이라는 개념을 동원해서 시뮬라크르를 옹호합니다. 일 년 전의 여러분과 지금의 여러분은 같은 사람인가요, 아닌가요? 우리 몸에서는 끊임없이 새로운 세포가 나와서 우리 몸을 바꾼다고 합니다. 지금 우리는 우리가 새롭게 먹은 음식이 만든 몸뚱이입니다. 제 말이 거짓말 같으면 보름만 굶어보세요. 그러면 여러분은 뼈만 앙상하게 남아 있을 겁니다. 이렇듯 불과 몇 개월이면 원래 있던 몸은 다 사라지고 새로운 세포가 우리 몸을 구성한다고 하더군요. 그렇다면 여러분은 불과 몇 개월이 안 된 몸을 가지고 있는 셈입니다. 그렇다면 그 전의 나와 오늘의 나는 도대체 같은 사람일까요, 아닐까요? 사실 그런 생물학적인 차이를 생각할 것도 없이 오늘의 우리는 어제의 우리와는 다릅니다. 아니, 벌써 이 책을 읽은 여러분과 읽지 않은 여러분은 좀 다르지 않을까요. 좀 더 확실하게 느끼려면, 기간을 일 년으로 늘려보면 됩니다. 그러면 여러분이 바뀌었다는 것을 확실히 알 수 있습니다. 세포는 끊임없이 우리의 모습을 반복해서 만들지만, 사실 그건 똑같은 것의 반복이 아니고 차이의 반복입니다. 세포가 반복해서 만들어진 우리지만, 분명 일 년 전보다 더 늙었기도 하고 더 멋있고 예뻐지기도 했잖아요? 그래서 우리가 생명체로 유지될 수 있는 것은 똑같은 반복이 아니고 차이의 반복입니다. 이것이 니체가 말하는 영원회귀일 것입니다. 차이만 돌아오는 것이죠. 차이만 돌아오지만, 반복되기 때문에 여러분은 여러분일 수 있습니다.

이러한 차이와 반복을 이용하여 예술을 한 사람들이 적지 않습니다. 앤

디 워홀의 <캠벨 수프> 그림을 보면 시뮬라크르를 감각적으로 이해할 수 있습니다. 하지만 이것은 앞에서 본 심검당의 차이와는 다릅니다. 앞에서 심검당(범종루)에서 말씀드린 차이 생각나시나요? 그 차이는 다른 건물에서 반복되지만, 차이가 있는 반복이었습니다. 왜냐하면 똑같은 건물이 생길 수는 없으니까요. 기둥과 대들보가 늘 반복해서 만나지만, 자연이 개입한 기둥과 대들보는 늘 다르게 만나기 때문입니다. 그렇죠? 그래서 차이의 반복이 됩니다. 우리 건축에서 똑같은 기둥은 있을 수 없듯이, 다 다른 기둥이 다 다른 대들보와 만나 집이 되는 거죠. 그 차이가 중요합니다. 앞뒤 모양을 예측할 수 없는 막사발도 마찬가지입니다. 그래서 막사발이 가지는 시뮬라크르와 캠벨 수프 그림은 다릅니다. 오히려 캠벨 수프 그림 같은 시뮬라크르는 차이를 무화시켜 단순 카피처럼 될 수 있고, 이 경우 시뮬라크르는 끊임없는 동일성을

앤디 워홀, <캠벨 수프>

생산해내고 말 것입니다. 우리는 이 점에 주의해야 합니다. 보드리야르가 지적하는 시뮬라크르의 위험성입니다. 이는 암세포와 같은 것이죠. 시뮬라크르가 극한으로 가면서 동일자의 무한증식으로 변하는 현상을 그는 내파라고 합니다. 죽는 거죠.

우리가 세상을 세밀하게 분석하여 이해하는 것은 결국 세상을 하나로 묶기 위한 것이라는 전제가 깔려 있습니다. 앞에서 본 것처럼 린네의 분류법은 동물이라는 동일성 안에서 세상을 이해하려는 것입니다. 이데아나 플로티노스의 하나(일자)가 번뜩 떠오르진 않았나요? 이게 바로 동일성의 철학입니다. 차이의 철학은 남과 나의 차이를 인정한다는 점에서 타자의 철학입니다. 타자의 철학은 나와 타인은 같은 것으로 묶일 수 있는 게 아니라는 점을 강조합니다. 한옥에서는 이런 관점이 매우 중요하게 나타납니다. 부분이 전체의 단순한 부속물로 존재하지 않고, 부분들은 그 자신이 각자 하나의 고유한 독립체로 존재하면서 전체를 만들어냅니다. 이때 전체는 하나의 통일된 전체가 아니라 차이의 합이 됩니다. 기둥과 대들보가 전체로서의 집을 만드는 데 참여하지만, 그 둘이 각자 자신의 고유한 모습을 포기하지는 않는 거죠.

더 나아가 집을 이루는 하나하나의 부재는 강압적인 기준을 가지고 있지 않습니다. 기둥이나 인방(벽선을 만드는 부재)이라는 부재에는 나름대로 기준이 있지만, 기둥만한 부재가 인방이 되기도 합니다. 그러나 그런 차이와 변화들이 일정한 리듬을 만들며 하나의 건축으로 완성되는 거죠. 그리고 그 합인 한옥 건물들도 모두 차이를 가집니다. 건물만이 아니라 마당과 채에서도 차이와 반복은 나타납니다. 한 집이 여러 채의 건물로 이루어지면, 그 집은 채와 마당이 반복적으로 나타납니다. 그러나 모두 다른 모습으로 반복이

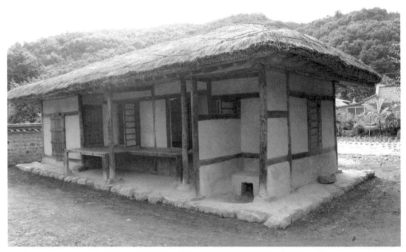

가랍집, 노비들이 살던 집이지만 양반집과 비슷하면서 다르다.

양반집, 민중이 살던 집에서 출발한 조선 양반가의 안채. 가랍집과 '반복과 차이'를 느낄 수 있다.

됩니다. 우리 전통 건축에서 차이와 반복은 매우 중요한 건축적 테마입니다. 차이와 반복은 사회계층 간 건축에서도 계속됩니다. 일반 양인의 집과 양반이 살던 집은 분명 별개의 건축이 될 수 있지만, 한옥이라는 커다란 오케스트라의 연주에서 보면 차이와 반복인 셈입니다. 들뢰즈는 이를 바로크시대의 기악곡을 구성하는 형식과 관련이 있는 리토르넬로에 비유합니다. 리토르넬로는 차이와 반복을 함께 이르는 말입니다. 한옥은 쉼 없이 리토르넬로를 연주합니다. 끊임없이 리듬을 타고 움직이는 한옥 중에 사대부인 양반의 집이 있는 것이죠. 사대부의 집은 사대부 집으로서의 통일감을 분명 가지고 있습니다. 즉 반복이 있다는 의미입니다. 그러나 사대부의 집 역시 끊임없이 변주되고 있습니다. 만약에 차이만 있다면, 한옥이라는 건축은 있을 수 없었을 겁니다.

이처럼 전 계급을 아우르면서 끊임없이 차이와 반복을 만드는 건축문화는 찾기 힘들 것입니다. 우리가 그냥 지나가는 눈으로 보면 그것이 다 같은 한옥으로 보이지만, 모든 한옥에는 차이가 있습니다. 그리고 그 모든 차이의 합이 우리 한옥입니다. 이것이 한옥이 가지는 생태학적 관점이며, 차이를 존중하는 오늘날 시대에 적합한 하나의 미적 가치가 되는 것입니다.

지식 넓히기

리듬과 박자, 그리고 리토르넬로

사실 들뢰즈를 끌어들인 것은 리토르넬로라는 개념 때문입니다. 음악에서 반복해서 나오는 구절을 후렴이라고 하는데, 바로크시대의 기악곡을 구성하는 형식과 관련이 있는 리토르넬로는 후렴과 조금 차이가 있습니다. 개념만을 간단하게 정리하면, 많은 악기가 모여서 하나의 작품을 연주를 할 때 이런 식의 연주가 가능할 것입니다. 처음에 악기 전체가 연주를 시작하고, 이 협주(총주)가 끝나면 하나의 악기가 독주를 합니다. 예를 들어서, 바이올린이 혼자 몇 소절(B)을 연주하고 나면, 다시 협주를 하는 식으로 이어집니다. 협주와 독주가 반복되는 것입니다. 이때 뒤에 하는 협주는 처음 협주와 조금씩 차이나게 연주합니다. 처음 협주를 A라고 하면 두 번째 협주는 A'라고 할 수 있습니다. 그리고 A'가 끝나면 다시 다른 악기가 독주(C)를 하는 식으로 진행합니다. A-B-A'-C-A''-D-A'''…… 리토르넬로는 바로 이 A-A'-A''로 이어지는 반복구입니다. 이게 후렴과 다른 것은 단순한 반복이 아니라 차이의 반복이라는 점입니다. 이 리토르넬로가 없으면 이것이 같은 음악이라는 것을 알 수 없을 겁니다.

모두 생긴 게 다르지만 막사발을 보면 '아 이게 막사발이구나!' 하고 알 수 있는 것은 바로 이 미묘한 반복, 리토르넬로 때문입니다. 반복되는 것은 기본적으로 리듬과 이어집니다. 박자는 기계적인 것이지만, 리듬이라는 말에서는 활기가 느껴지지 않습니까? 박자는 한 마디 안에 음표가 몇 개 들어가느냐 하는 문제입니다. 그러니까 음악의 빠르기와는 관계가 없습니다. 빠르든 느리든 한 마디에는 그 박자에 맞는 음표가 들어갈 테니 말입니다. 2/4박자면 그 박자가 그만큼만 들어가면 됩니다. 연주하는 사람은 주어진 박자 안에서 길이를 조정하면서 리듬을 만듭니다. 삼바 리듬이라는 말은 쓰지만, 삼바 박

자라는 말은 쓰지 않는 것과 같습니다. 리듬은 기계보다는 생물적인 의미라는 것을 알수 있습니다. 즉 차이를 만들어내는 능력의 유무에 따른 것입니다. 기계가 규칙적으로 돌아가는 것을 보면 박자가 맞는다고 할 수 있지만, 건축을 보면서 박자가 맞는다고 하는 것은 좀 어색합니다. 한옥의 건축미에서는 박자가 아닌 리듬이라고 해야 할 겁니다. 박자가 모여서 생명력을 만든 것이 리듬이라고 하면 될 듯합니다. 그래야 차이의 반복이라는 맥락에도 맞습니다. 들뢰즈는 이렇게 리듬이 가지는 차이화의 능력과 반복이 가지는 통일성의 개념을 중시합니다.

지붕이 새로운 차이를 만들어 내며 반복되고 있다.

시뮬라크르를 통해 숭고에 이르는 길, 형과 상

리토르넬로라는 개념을 통해서 리듬이 어떤 패턴을 가진다고 해도 끊임없이 다른 변형을 만들어낼 수 있다는 것을 알았습니다. 이미 말씀드린 것처럼 흥은 원형보다 변형에 더 가깝습니다. 밥그릇이 명확한 어떤 형을 가질 필요는 없습니다. 기능을 만족시키는 한에서 생활의 리듬이 자연스럽게 들어가 있는 것이 좋죠. 한옥은 분명 같은 리듬을 가지고 있지만, 지어진 모습이 꼭 같은 집은 없습니다. 한옥에 만약 원본이 있다면 무언가 유사하게 짓는 일들이 반복되겠지만, 한옥은 끊임없는 차이를 반복해 올 뿐입니다. 중국에는 영조법식이 있어서인지 사합원이라는 똑같은 집이 지어졌습니다. 그러나 한옥은 애초에 원본이 없습니다. 왜 없을까요? 한옥의 건축 개념은 건물이 아니기 때문입니다. 한옥은 건물을 지을 때 건물만을 고려하지 않고, 건물 밖의 다른 공간 즉 마당을 건축에 포함시킨다고 했습니다. 그러니 마당을 매개로 자연이 건축에 들어옵니다. 그래서 한옥은 다 같을 수가 없습니다. 그래서 비례를 맞출 수가 없고, 끊임없이 차이를 만들어내며 반복될 수밖에 없습니다.

보통 숭고와 시뮬라크르는 반대 개념으로 이야기합니다. 그러나 한옥에는 시뮬라크르를 통해 숭고에 도달하는 고유한 통로가 있습니다. 이것이 형과 상입니다. 여러분은 형形과 상象을 구분할 수 있습니까? 사실 이 개념이 그리 명확한 것은 아닙니다. 이야기하는 사람에 따라서 조금씩 개념이 다르지만, 대체로 형形은 눈에 보이는 그대로의 것을 말합니다. 형은 우리가 보는 물건의 형태입니다. 산과 들, 하늘, 사람……. 우리는 일상적으로 형을 만납니다. 그러나 사람의 외모를 보고 그 사람을 판단하기는 힘든 것처럼 우리가 어떤

형을 본다고 해서 그것을 다 안다고 말할 수는 없습니다. 그래서 상象이라는 말을 형과 구분해서 씁니다. 그런데 '상'이라는 것이 '형' 너머에 있는 어떤 것임은 분명한데, 그게 명확하게 무엇이라고 말하기는 쉽지 않습니다. 그렇다고 상이 형 너머에 있는 단 하나의 본질은 아닙니다. 플라톤의 이데아는 하나지만, 상은 하나가 아닌 여러 개입니다. 우리가 연주를 듣는다고 할 때 사람마다 다른 느낌을 받고 다른 것을 상상할 수 있다는 쪽이 상이고, 하나만을 생각해야 한다는 것이 이데아가 되겠죠. 더 중요한 것은 상이 분명 현실의 형 너머 있는 무엇을 말하지만, 형이 가짜라거나 그림자라고는 생각하지 않는다는 점입니다. 어떤 마애불은 온화한 미소를 머금고 있지만, 어떤 불상은 좀 거칠기도 하고 우스꽝스럽기도 합니다. 마을마다 부처가 다른 모습을 하고 있지만, 이 모습이 불경스럽지 않은 것은 그런 모습이 진정한 부처의 상을 담고 있기 때문일 것입니다. 여기서 주의할 점은 상은 형을 통해야만 나올 수 있다는 점입니다.

주역 계사전에 '재천성상在天成象 재지성형在地成形'이라는 말이 나옵니다. 우리가 땅에서 익숙하게 보는 형이 있고, 그 너머 하늘에서 이루어지는 상이 있다는 말입니다. 형은 상의 움직임에 따라 만들어집니다. 그래서 우리는 형에서 본질이 되는 상을 찾는 것이죠. 그래서 상은 정신적인 부분을 포함합니다. 그러나 이것이 서양의 정신과 다른 것은 자연과 호흡하는 능력에서 나오는 것이기 때문입니다. 서양의 경우 정신은 늘 자연과 대립합니다. 근대미학의 주춧돌을 만든 알베르티는 나르키소스에서 회화의 기원을 찾았습니다. 연못에 비친 자신의 모습을 그리려고 한 데서 미술이 나왔다는 것인데요. 이는 그림이 현실의 재현이거나 아니면 환영이거나 둘 중 하나라는 주장인 듯

온화한 미소가 일품인 서산 마애불

응봉산 마애불, 훨씬 여성스럽게 느껴진다.

합니다. 물에 비친 모습은 자기의 모습 혹은 환영일 테니까요. 여기에서 자연에 대한 불신이 느껴집니다. 자연과 인간 사이의 긴장이 느껴지나요? 그러나 우리는 자연과 인간이 대립관계에 있지 않습니다. 그래서 우리에게 상은 환영이 아닙니다. 어쨌든 상을 찾았다면 이제 그에 맞는 형을 만드는 것이 예술가들의 몫이 될 것입니다. 그 상을 형에 어떻게 구현하느냐는 우리가 가진 흥과 밀접한 관계가 있습니다.

앞에서 말씀드린 것처럼 우리는 부분적인 불균형을 리듬과 율동으로 바꿉니다. 우리나라에는 마애불이 많은데, 모습이 다 제각각입니다. 그래서 마애불을 볼 때 우리는 그것을 조각한 사람이 자신의 흥에 탄 부처의 이미지를 조각해낸 것이 아닐까 생각하게 됩니다. 일상적인 의미에서의 부처 그 너머에 있는 이미지들이죠. 그러니까 종교의 교주로서 가져야 하는 근엄함이라든지 경건함이라든지 하는 것들 너머의 이미지들 말입니다. 그 너머의 이미지는 재현을 넘어서는 곳에 있습니다. 예술이 재현을 넘어서면 음악이 된다는 말씀을 드렸는데요. 우리는 흥이라는 리듬으로 부처의 형을 다시 창조하기 때문에 형에도 정신이 들어갑니다. 이렇듯 상과 형은 같은 듯 다릅니다.

서양에서 리듬은 비례에 의존합니다. 그래서 하모니가 매우 중요합니다. 그러나 우리에게 리듬은 그렇게 엄격한 비례일 필요는 없습니다. 서양은 형을 표현하기 위해 리듬을 이용하지만 우리에게 리듬은 그 형을 넘어서는 상을 찾는 길이고, 상이 다시 형으로 태어나는 길입니다. 그들의 형상은 이데아라는 추상을 뜻하고, 예술이라는 범주에서 보자면 가장 비례미가 뛰어난 형상을 찾는 것이 중요했습니다. 그런데 만약에 동네에 있는 부처가 어떤 대표적인 하나의 이미지로 엄숙하게 있다고 생각해 보세요. 매일 만나는 부처가

그 꼴을 하고 있다면 사는 맛이 나겠습니까? 따라서 부처가 우리의 생활 속에 들어오려면, 생활의 리듬 속에 들어와야 하는 겁니다. 그러니 엄숙한 부처의 형은 파괴될 수밖에 없습니다. 그렇지 않으면 우리 생활이 리듬감을 잃고 말 테니까요. 그래서 우리 생활 속에 맞는 리듬으로 변화되어야 할 것이고, 이런 것이 동네 여기저기 불상이나 마애불로 남은 것이 아닐까요? 그래서 우리에게 막사발은 단순한 무작위의 미가 아니고 문화가 들어간 흥의 미입니다. 우리에게 체화된 아주 독특한 리듬감으로 말입니다. 이 부분이 바로 시뮬라크르이고 리토르넬로입니다. 그리고 이런 차이가 밖으로는 숭고미로 나타날 수 있는 것입니다. 일본인들은 바로 거기에서 숭고라는 감정을 느꼈습니다.

세잔, 서양을 넘어서다

앞에서 세잔의 그림을 이야기했습니다. 인상파 화가들은 직사광선으로 형을 파괴했지만, 그는 그러지 않았습니다. 다만 그의 형은 흔들립니다. 저는 그 흔들림에 관심을 가지고 있습니다. 어쩐지 우리의 상과 이어진다는 생각이 들었기 때문입니다. 저 그림은 세잔이 그린 〈멜론이 있는 정물〉입니다. 인상파 화가들은 빛이 만든 인상을 그렸습니다. 그래서 그릴 때마다 그림이 달라집니다. 플라톤의 본질주의, 즉 이데아를 완전히 거부한 것이 인상파라고 할 수 있습니다. 인상파 화가들이 나오기 전까지는 같은 것을 여러 번 그린다는 것은 그리는 대상을 더 잘 그리기 위해서였습니다. 그래서 한 장만 남고 나머지는 다 없어질 운명의 그림이었습니다. 플라톤의 이데아에 바탕을 두

고 그림을 그린다면 늘 원본 하나만 의미가 있을 테니까요. 그런데 인상파 화가들에게는 무수히 많이 그린 그림 모두가 원본입니다. 이러한 인상파 화가들에 의해서 시뮬라크르가 의미를 획득하게 됩니다.

그런데 세잔은 인상파와 조금 다른 차원에서 그림을 그립니다. 그도 물론 같은 그림을 여러 번 반복해서 그리곤 합니다. 생트빅투아르산을 여러 번 그린 것은 유명한 일입니다. <멜론이 있는 정물> 그림을 보세요. 스케치한 위에다 그냥 색을 칠한 것 같기도 합니다. 제가 저 그림에 주목하는 것은, 그것이 형을 넘어서고 있다는 점 때문입니다. 대부분이 사과 그림을 그린다면, 먼저 명확한 선을 넣어 사과의 형을 분명히 했을 것입니다. 또 다른 인상파 화가라면 선을 파괴하여 빛의 흐름으로 색만 번져 있겠고요. 그러나 세잔은 형을 명확하게 그리기를 포기하는 듯하지만, 그렇다고 파괴하지도 않습니다.

단지 형이 흔들리며 좀 더 본질적인 무엇을 나타내고 있습니다. 어떤 사람은 그것을 물질성이라고 합니다. 이 물질성은 인상파 화가와 플라톤주의자 사이에 위치합니다. 한쪽에서는 인상파가 본질을 무시하고 끊임없이 변하는 빛의 시간 편에 있고, 그 반대편에는 본질주의자 플라톤이 이 세상을 그림자로 생각하고 그 밑에 무언가 본질이 있다고 믿습니다. 그 사이에 세잔이 있는 것은 분명해 보입니다. 저 그림에는 왠지 매끈한 그릇보다 막사발이 어울릴 것 같지 않나요? 형 너머의 상을 찾으려는 시도가 그림 곳곳에서 느껴집니다. 상이 본질이 될 수 없는 것은 본질을 정확하게 표현하는 순간 예술이 사라지기 때문입니다. 그래서 상은 본질에 끊임없이 미끄러지는 어떤 것입니다. 이것이 우리 예술이 서양 예술과 근본적으로 다른 토대를 가진 이유입니다. 근원적인 일자를 파악하여 세계를 그 바탕 위에 세우려는 그들의 철학과는 근본적으로 다른 것이죠. 결국 예술은 그런 철학의 바탕 위에서 진행된 것이라고 봐야 합니다. 사실 무엇이든 확실하면 뭐 재미있는 게 있을까도 싶습니다. 이게 마당의 본질과 긴밀하게 관계된 것 같기도 합니다. 그리고 세잔이 특별한 것은 바로 여기에 있습니다. 실제 세잔의 그림이 의미를 가지는 것은 보이지 않는 것을 그리려 했다는 점에 그 의의를 둡니다. 우리는 이런 표현에 익숙한데, 이것이 바로 상입니다. 앞에서 우리는 건축의 경계를 만들지 않는다고 했습니다. 경계 없는 경계, 그게 우리의 경계 개념이 됩니다. 우리가 끊임없이 상과 형 사이를 오갈 수 있는 능력이 어디에서 왔는지 알 수 있을 것 같군요. 다만, 여기서 미끄러진다는 것은 정신분석에서 말하는 결여 때문이 아닙니다. 우리가 상을 찾는 것은 생활에서 자연스럽게 솟구치는 것이지요. 그래서 결여가 아니라 충만함에서 출발합니다.

미술 이야기를 좀 더 할까요? 이제, 야수파가 색을 해체하고 입체파가 형을 거부하는 시기에 이르렀습니다. 여러분이 이따금 입체파의 그림에서 물성을 느낀다면 그것은 아마도 세잔의 공일 것입니다. 입체파는 세잔의 영향을 받았으니까요. 아무튼 서양 회화의 흐름이 칸딘스키에 이르면 형은 순수 추상 속으로 들어갑니다. 우리의 상은 형을 파괴하는 입체파와 다릅니다. 우리는 형을 파괴하는 것이 아니고 넘어섭니다. 이따금 제가 형과 상을 말하면서 파괴한다고 표현하는 것은 형을 넘어선다는 의미로 쓴 것입니다. 야수파가 색을 해체한다는 것은 그 색을 다시 자기가 원색으로 해석한다는 의미에서 여전히 직사광선적입니다. 얼굴이 녹색이 되는 식이에요. 어쩌면 원색이 우리에게 쓰인 것은 중국의 영향일지도 모르겠습니다. 실제 우리 주위에는 단청을 싫어하는 사람도 참 많습니다. 어찌 보면 우리 정서에 잘 맞지 않는 것도 같아요. 사실 전통 건축을 하는 저도 단청을 아름답다고 말하지는 않습니다. 주거문화로만 보면 중국은 서양의 주거문화와 비슷하기 때문에 직사광선 문화를 가지고 있으리라고 짐작됩니다. 야수파와 달리 우리에게 색은 형과 마찬가지로 파괴의 대상이 아닙니다. 왜냐하면 간접광선을 선호하는 우리에게 색은 근본적으로 대상의 물성과 함께 나타나기 때문입니다. 그래서 우리가 색을 파괴하면 형 자체가 파괴되는 이상한 상황이 발생합니다.

우리에게 형과 상은 별개가 아니라 하나로 있습니다. 형 속에 상이 있고, 상 속에 형이 있습니다. 다만 형은 특정될 수 있지만, 상은 특정될 수 없습니다. 그래서 상이 변하면 형도 변하게 되는 것입니다. 어찌 되었든 형은 외부로 나타납니다. 그러나 우리는 그 형에서 또 새로운 상을 찾아 나설 것입니다. 우리가 형을 버리고, 형 너머에 있는 구체적인 상도 찾지 않는다면, 그 예

거리의 승용차, 소색을 띠고 있다.

술은 추상으로 갈 수밖에 없습니다. 그리고 이것은 어쩔 수 없이 허무주의나 관념주의로 이어질 밖에 도리가 없습니다. 칸딘스키, 몬드리안과 함께 순수추상의 삼총사로 불리는 말레비치는 화면에서 모든 형태는 하나의 정사각형으로, 모든 색채는 흑백의 무채색으로 환원된다고 합니다. 이것이 순수추상이 도달하는 위험성입니다. 여기서 무채색은 환원된 무채색입니다. 우리는 외국인보다 무채색을 좋아합니다. 거리를 달리는 차량들만 봐도 알 수 있어요. 그러나 그것은 무채색으로서의 흑백이 아닙니다. 환원된 무채색이 아니라, 물성에 기반을 둔 바탕색 즉 소색입니다. 따라서 형태 역시 바탕이 가진 바에 따라 결정됩니다. 그렇기 때문에 우리는 다시 흥을 회복할 수 있습니다. 우리에게는 서구의 관념주의나 허무주의가 발을 디딜 곳이 없습니다. 재미있는 것은 칸딘스키도 음악을 현대회화의 모범으로 이야기했다는 점입니다. 그의 작품이 몬드리안과 다른 것은 아마도 이 때문인 듯합니다. 칸딘스키는 세상만물에 생명이 있다는 생각을 했던 것 같습니다. 그리고 그런 예술정신이 잘 드러난 건 엉뚱하게도 우리 예술입니다. 우리 문화가 형形의 문화이기보다 상象의 문화라는 점에서 우리의 문화는 매우 음악적입니다.

우리 생활과 예술은 뫼비우스의 띠처럼 돌고 돈다

많은 예술은 표상으로 나타납니다. 그림을 그리는 것도 말하자면 어떤 표상을 옮기는 것이죠. 표상은 우리 머릿속에 나타나는 이미지라고 할 수 있습니다. 그런데 음악은 표상이 없는 예술입니다. 베토벤이 작곡한 음악은 우리에게 어떤 표상을 줄까요? 악보의 콩나물 대가리를 보아도 그렇고, 또 누군가의 연주로 그 곡을 듣는다고 해도 그 연주가 사람에게 구체적인 이미지(표상)을 주진 않습니다. 그러니까 음악에 조예가 없는 사람이 연주곡을 들으면 지루해지죠. 그래서 우리 같은 보통 사람이 연주에 감응하도록 거기에 가사를 붙입니다. 가사가 주는 표상을 받아들이게 하는 것이에요. 사랑이 어쩌고, 아파트가 어쩌고, 빙글 빙글 돌고 하면 우리는 그 연주곡을 바로 표상할 수 있습니다. 그래서 서양의 고전음악보다 가요가 더 좋은 것 아닐까요? 조금 전에 우리의 건축 개념을 말씀드리면서 흐름으로서의 자연을 이야기했습니다. 자연은 규정되지 않은 것이어서 우리에게 흐름으로 다가옵니다. 이를테면 가사가 없는 연주곡에 대해, 서양은 이를 아페이론으로 규정하고 이성적으로 이해하기 위해서 가사를 붙이려 노력한 꼴이 되지만, 우리는 자연에 가사를 붙일 필요 없이 이를 그저 연주곡으로 받아들입니다.

자연이라는 음악을 듣고 거기에서 느끼는 우리의 흥을 나타낸 것이 한옥입니다. 우리의 건축 개념을 충분히 이해했다면 우리에게는 건축 자체가 그런 흥이 밖으로 드러난 것, 즉 흥의 외화外化라는 것을 알 수 있습니다. 우리 건축은 그렇게 자연과의 생활 속에 녹아 있습니다. 그래서 생활 속에서, 자연 속에서 물건과 자신의 흥을 담아낸 것이 막사발이고 달항아리고 판소리입니다. 우리는 자연의 흥을 바로 우리 흥으로 만들 수 있다는 점에서 매우

비표상적인 사람들입니다. 표상 없는 표상을 찾아 나선 사람들이라고 할까요? 그래서 우리 전통은 철저히 목적론을 배제하는 전통을 가지고 있습니다. 그러니 거기에 무슨 국가가 있고, 계급이 있고 그럴 필요가 없습니다. 그래서 자연을 인간화하려 하지 않고, 타자를 지배하려고도 하지 않고, 과도한 욕망을 품지 않고, 쉽게 포기하거나 절망하지도 않는 독특한 삶의 태도를 만들어 온 것입니다. 그렇기 때문에 우리의 미는 이념에 종속되거나 공리주의를 추구하지 않습니다. 한옥의 미는 이 모든 것의 토대가 되는 자리에 위치합니다. 따라서 우리의 미학은 삶과 긴밀히 이어진 생활에 기초한 미일 수밖에 없습니다. 우리에게 생활과 예술은 뫼비우스의 띠처럼 돌고 돕니다. 그러면서 둘은 끊임없이 차이를 만들며 반복해 오고 있습니다. 그래서 조선의 미, 한국의 미에는 민중의 미가 숨 쉴 수 있었던 것입니다. 미학적으로 보면, 조선 후기에 백성의 많은 수가 양반이었다는 사실은 매우 상징적입니다.

차이와 반복

우리가 상을 만드는 데에 중요한 것은 표상보다 흥이라는 점을 말씀드렸습니다. 자연주의를 다시 언급하자면, 서양은 자연의 현상을 그리는데 미학자들은 이것을 재현이라고 합니다.(representation을 보통 철학에서는 표상, 미학에서는 재현으로 번역한다.) 그래서 표상을 가지고 시작을 해요. 그런데 우리는 자연을 대상으로 두고 재현하는 것이 아니라 우리가 자연의 일부로 참여합니다. 그래서 표상 없이 자연의 흐름 속에 있는 것입니다. 이것은 자연이 가진 흥을 내가 가진 흥과 맞추는 것이기도 합니다. 그것이 밖으로 드러나 예술이

되는 것이죠. 그러나 이 흥은 초현실주의자들이 생각하는 자동기술법과는 다릅니다. 아무런 생각 없이 그냥 말이나 이미지를 의식 위로 떠오르게 해서 이를 그대로 기록하는 것을 자동기술법이라고 하는데, 자동기술은 기본적으로 '미친 사람이 다른 사람의 제재 없이 제멋대로 말하는 것'을 가리킵니다. 초현실주의자는 그래서 자신이 정신을 차리면 더 이상 초현실주의자가 될 수 없습니다. 그것이 무의미함을 아는 순간 초현실주의는 무너질 수밖에 없기 때문입니다.

한편 우리가 말하는 상은 그렇게 해서는 만날 수 없습니다. 우리가 말하는 상이라는 것은 기본적으로 관계에서 나오는 까닭입니다. 부처가 오로지 근엄한 대상이 되어버리면, 우리 동네에서처럼 편안한 불상이 나올 수 없습니다. 즉 내가 가진 흥으로 대상이 가진 흥을 이해하는 것이 우리의 상입니다. 주파수를 맞춘다고나 할까요? 이 흥으로 세상의 이미지를 만들어냅니다. 어쩌면 우리가 때로는 개인적으로 느끼는 그 상들의 총합이 벤야민이 말하는 순수언어일 수도 있습니다. 하지만 우리는 벤야민처럼 상을 통해 하나의 본질을 지향하지 않습니다. 어차피 상은 시뮬라크르로 우리에게 다가올 수밖에 없으니까요. 여기에서 하이데거가 느끼는 존재 체험이라는 게 우리에게는 시뮬라크르라는 것을 알 수 있습니다. 즉 우리는 시뮬라크르를 통해서 숭고에 도달하는 것이죠. 그렇게 존재 체험을 하고 우리는 다시 시뮬라크르를 시작하는 것입니다. 우리는 우리가 찾은 상을 자연에 연결시킬 뿐이며, 이것이 바로 흥입니다. 우리는 이 흥에 익숙한 사람들입니다. 막사발이나 마애불 그리고 한옥에서 이 흥을 찾아내지 못한다면 그 작품을 이해할 중요한 열쇠를 잃어버리는 셈입니다. 그래서 한국의 전통예술품을 제대로 느끼려면 그

예술작품에 들어 있는 흥을 읽어내야 합니다. 그리하여 연주를 듣듯 들어야 하는 것이죠. 막사발이 차이가 없는 반복이었다면, 어떤 일본인도 거기에 의미를 두지 않았을 것입니다. 막사발이 숭고로 받아들여진 것은 막사발이 모두 다르게 반복되며 상을 나타내기 때문에 가능했다고 생각됩니다.

한옥이 자연의 흐름 속으로 들어가려면 자연이 가진 차이의 반복을 가지고 있어야 했을 것입니다. 이는 끊임없는 생성으로, 한옥은 그 차이와 반복을 통해서 자연에 참여하고 자연으로 남아 있을 수 있었습니다. 이것이 차이, 즉 시뮬라크르가 숭고로 이르는 통로입니다. 이게 옛날에는 아주 자연스럽던 것인데, 지금은 잘 되지 않는 부분이 되었죠. 이제는 목수가 한옥을 지어도 달라졌습니다. 예전과 같은 흥을 잃어버렸기 때문입니다. 우리는 비표상적인 민족이어서 표상이 아닌 것을 보고 느낀 그대로를 뱉어내곤 했는데, 오늘날 목수들을 보면 그렇지도 않으니까요. 아무래도 한옥을 제대로 이해하려면 우리 흥이 형과 상을 어떻게 이해하는가를 알아보는 데서 출발해야 할 것 같습니다.

실천적 공간, 집

이제 한옥의 미를 정리할 때가 되었습니다. 한옥의 미라고 말하지만, 한옥의 아름다움은 고전적인 미가 아니라 숭고입니다. 미와 숭고의 차이는 아름다움과 존재의 차이라고 할 수 있을 것 같습니다. 꽃을 보고 아름답다고 생각하는 사람이 있고, 그 꽃에서 생명의 전율을 느끼는 사람도 있을 것입니다. 단지 꽃을 아름답다고 느끼는 것과 생명에 공감하여 하나 되는 것은

생활이 있는 집. 실천적 해석의 장소다.

결코 같지 않죠. 한옥의 아름다움은 후자입니다. 그리고 한옥은 우리가 사는 집이라는 점에서 다른 예술작품을 대할 때보다 더 진지하게 생각할 필요가 있습니다. 하이데거는 세상에 있는 물건들이 인간과 아무런 관계없이 그냥 뿌려져 있는 게 아니라 사람이 생활하는 가운데 이어져 있다고 생각합니다. 우리에게 집은 단순히 어떤 목적, 말하자면 편리한 생활을 위한 기능적인 대상이 아닙니다. 이 집은 조상을 위한 것이기도 하고, 가족을 위한 것이기도 하고, 집을 찾는 손님을 위한 것이기도 하고, 신을 만나는 장소이기도 하고, 이웃과 함께 어울리는 장소이기도 합니다. 이렇게 우리는 집을 생활 속

에서 실천적으로 해석하며 살아왔습니다. 하이데거는 이런 인간을 현존재라고 했습니다. 하이데거가 좋아하는 표현으로 말하면, 집은 대지 위에서 세상과 하나 되어 이어져 있는 존재 체험의 장소입니다. 그는 근대미학이 기껏해야 미메시스, 즉 베끼기나 오락의 대상이 되었다고 비판합니다. 그는 예술이 예술가의 주관적인 가치가 아닌 좀 더 깊은 곳에서 나오는 것이라고 이야기합니다. 따라서 건축예술은 대지로서의 자연과 좀 더 깊은 관계 속에서 이해되어야 합니다. 그래야만 대지 위의 집이 더 나은 세상을 만들 수 있기 때문입니다. 그는 현대의 주거문화가 기껏해야 편리의 대상이 되었음을 비판할지도 모르겠습니다. 한옥이 우리에게 제시하는 미학적 가치와 삶의 실존적 가치는, 끊임없는 생성을 통해서 우리의 삶이 자연과 든든하게 이어져 있음을 알려줍니다. 이것이 바로 시뮬라크르를 통해 숭고에 이르는 길이기도 합니다.

Chapter 04

한옥에는
숭고미가
없다

풍경화 속에 있는 사람은
풍경을 보지 않는다

4부의 제목을 보고 흠칫하신 분들도 계실 것 같습니다. '아니, 한옥에 숭고미가 없다니! 그럼 지금껏 이야기한 숭고는 뭔가요?' 자, 다시 한 번 막사발을 떠올려 보겠습니다. 그 막사발에서 숭고가 느껴집니까? 사실 저는 막사발 때문에 많은 고민을 했습니다. 그토록 아름답다고들 하는데, 왜 나에게는 아름답게 보이지 않을까? 전통문화를 하는 많은 사람들이 입에 침이 마르도록 칭찬하는데……. 정말로 심각한 고민에 빠졌었던 기억이 있어요. 물론 막사발에 익숙해서, 언제 보아도 마음이 편하고 때로는 가져가서 밥그릇으로 쓰고 싶기도 합니다. 그런데 사람을 죽여 가면서까지 막사발을 갖고 싶은 생각은 추호도 없습니다. 그것을 갖기 위해 큰돈을 내놓을 생각도 없고요. 그런데 저 같은 사람을 우습게 이야기한 사람이 있습니다. 앞서도 계속 언급되었던 야나기 무네요시라는 사람인데, 이 사람이 참 재미있습니다. 조선인은 모두 저처럼 도무지 아름다움을 모르는 사람이어서 막사발의 아름다움을 모르고 있었는데, 그 아름다움을 찾아낸 것이 일본인이라는 겁니다. 당연히

풍경화 속의 주인공은 그 풍경을 보지 않는다

그는 조선 도공의 심미안을 무시합니다. 우리 조선인은 오로지 일본인의 심미안을 통해서만 아름다움을 만날 수 있다고 생각한 거죠. 아무리 세상살이가 이긴 놈 마음대로라지만, 이건 좀 심하다는 생각이 들었습니다. 여기에는 야나기가 놓친 부분이 있습니다. 다름 아닌 일상日常입니다. 일상을 놓으면 생활이 불가능해지죠. 우리에게 막사발은 일상이잖아요? 이에 관련된 유명한 말이 있습니다. '풍경화 속의 주인공은 그 풍경을 보지 않는다.' 우리는 그저 풍경 안에서 살 뿐입니다. 그래서 저는 막사발을 보면서 숭고를 느끼지 못합니다. 여러분은 어떻습니까? 우리가 일상에서 만나는 그릇이 대체로 저렇지 않나요?. 그래서 저는 이제 편하게 이야기합니다. 비록 저 막사발은 나에게

숭고하지 않지만, 우리가 자연의 흐름 속에서 만나는 홍을 재현해 놓은 매우 편한 그릇이라고. 그것이 우리의 미적 체험이고 미적 태도라고. 이것이 안 되는 사람은 여기서 한 발 빼서 관조할 수밖에 없습니다. 그때는 밥그릇으로는 쓸 수 없고, 오로지 다도茶道를 위한 찻잔으로 쓸 도리밖에 없을 것입니다.

많은 사람들이 병산서원의 강학당 건물을 보며 우리 건축이 얼마나 동양사상을 잘 구현했는지를 자랑합니다. 즉 동양적인 가치를 의도적으로 건물에 부여한 것처럼 말합니다. 물론 건물을 동양철학으로 설명할 수는 있지만, 저 건물에 동양철학이 구현되었다는 것은 다른 성질입니다. 누군가 제게 저걸 서양철학으로 설명해 달라고 해도 못할 것도 없을 겁니다. 변증법으로도 설명할 수 있겠고, 당장 차이와 반복으로도 설명했었고요. 그런데 무언가를 그렇게 해석하는 것은 구현과는 다른 거죠. 구현이라는 것은 누군가 동양철

우리의 생활철학을 잘 드러낸 병산서원 강학당

학을 열심히 공부해서 그 사상을 이 건축에 집어넣었다는 겁니다. 그런데 보세요. 방 대청 방, 아궁이 계단 아궁이. 그대로 채움 비움 채움 아래는 비움 채움 비움이지요. 그런데 이걸 설명하기 위해서 굳이 성리학의 이기나 음양이 나올 필요가 있을까요? 저 건물은 무슨 사상 때문에 그렇게 지어진 것이 아니죠? 한옥의 구조는 비움과 채움이 반복될 수밖에 없는 구조입니다. 설명드린 것처럼 구들이 들어가면 마당이 생깁니다. 그러면 마당과 건물이라는 비움과 채움의 구조가 생깁니다.

사진을 보세요. 방과 방을 연결하기 위해 대청이 생긴 거고, 방이 있으면 당연히 그 아래 아궁이가 있는 거죠. 저게 무슨 동양철학을 구현한 것입니까? 우리는 건물이 있으면 그냥 마당이 따라가는 겁니다. 구조가 그렇게 생겨 먹은 거죠. 저기에 성리학의 이기나 음양을 동원할 까닭이 없습니다. 우리의 생활철학이 드러나 있을 뿐입니다. 물론 동양철학으로 설명할 수는 있습니다. 그러나 근본적으로 우리에게 비움과 채움은 생활철학입니다. 그래서 비움과 채움이 하나라는 개념은 쉽지 않지만, 우리는 그냥 알아요. 마당은 비움이지만 우리에게는 건물과 같은 생활 공간이라는 겁니다. 그래서 채움이기도 한 거죠. 건물과 크게 차이가 없습니다. 설명하라고 하면 논리적으로 설명은 못하지만, 제가 제 나이 또래의 사람들과 만나서 이야기하면 비움과 채움의 개념을 매우 잘 이해합니다. 왜냐고요? 생활철학이니까요. 이걸 미국 사람에게 이야기해 보세요. '비움과 채움이 같습니다.' 하면 과연 그들이 이해할 수 있을까요? 어떻게 있음과 없음이 같냐고, 아마 손가락을 머리 옆에 갖다 대고 빙빙 돌려 보이지 않을까요? 그렇지만 우리는 그냥 다 압니다. 이게 우리 미학이 뿌리내린 자리입니다.

한옥,
칸트와 결별하다

　예술이 뭐죠? 그러고 보니, 지금까지 우리는 예술이 무엇이냐고 정색을 하고 묻진 않았던 것 같습니다. 그래도 한 번 정도는 짚어 봐야 할 것 같네요. 예술은 무엇일까요? 예술이라는 예술도 있나요? 그게 아니기 때문에 잡다한 것들을 모아서 예술이라고 부르죠? 그래서 분명 같은 예술이라고는 하는데 그들 간에는 서로 공통점이 없습니다. 건축과 음악 사이에 무슨 공통점이 있나요? 건축을 예술이라고 주장하는 건축가가 도대체 음악을 얼마나 이해할까요? 건축가가 시나 고전문학을 잘 이해할 수 있을까요? 도통 이 예술이라는 말의 정체가 궁금합니다.

　그런데 말이죠. 우리가 생활 속에서 쓰는 예술이라는 말은 우리 전통미에 아주 잘 들어맞습니다. 손연재 선수가 리듬체조 월드컵에 나가서 공을 다루는 모습 다들 보셨나요? 공이 딱 몸에 붙어서 떨어지지를 않더라고요. 와우! 정말 예술이었죠. 우리는 이처럼 체조를 잘하는 사람이 우아하게 날아서 바닥에 내려앉으면, '예술이다!' 하고 감탄합니다. 그뿐이 아니죠? 목수가 나무

를 잘 다루어 깎아내는 것을 보면 또 말합니다. '예술이다!' 또 도공이 그릇을 만드는 모습을 보면서도 감탄합니다. 어떻게요? '예술이다!' 어쩌면 이렇게 일상으로 쓰는 예술이라는 말이 한국의 미에 잘 맞는 것인지도 모릅니다. 현대미학에서는 미beauty라는 말과 예술fine arts이란 말을 구분하는데요. 미는 사람이 추구하는 가치이고, 예술은 사람이 하는 특수한 가치 활동이라고 할 수 있습니

손연재 기사 사진(중앙일보, 2012. 8. 9). 손연재의 가치 활동은 우리가 생각하는 가치 '미'에 닿아 있다.

다. 현대미학에서는 주로 예술을 다루죠. 그런 점에서 보면, 예술이라는 것은 결국 추구하는 가치보다 가치 활동에 더 많은 의미를 두는지도 모르겠습니다. 만약 그렇다면 우리에게 예술은 생활 속에서 접근해야 하는 것입니다. 고유섭이 말한 '구수한 큰 맛'은 결국 생활 속에서 나올 수밖에 없는 것 아닐까요? 우리가 숭늉을 만든다는 것은 곧 생활의 일부니까요.

칸트는 종속미와 자유미를 나누면서 자유미가 진정한 예술이라고 했지만, 우리 전통미의 입장에서 진정한 예술은 생활 속에서 나오는 것이어야 합니다. 일본 사람에게 잡혀갔던 도공은 분명히 스페셜 리스트이기는 했지만, 조선에서는 그냥 생활인일 뿐이었습니다. 한국의 미는 생활과 밀접한 관계에서 나오고, 그러므로 대중에 의해서 나오는 아름다움이라고 말할 수 있습

니다. 그래서 기교적이지 않고, 전문가 같지도 않은 전문가가 만듭니다. 한국의 미가 생활과 밀접하다는 점은 상당히 주목할 만한 점입니다. 예술이라는 말이 쓰이기 시작한 건 비교적 최근의 일이지만 예술은 어느 시대에나 있어 왔습니다. 사실 예술이 예술이라는 이름으로 자신을 치장하기 전에는 우리 생활에 더 가까이 있었습니다. 그런데 예술이 신분상승을 한 이후에는 생활에 그다지 관심을 두지 않게 됩니다. 칸트 이후에는 아예 생활 속에서 만날 수 있는 미를 종속미라고 규정하여, 건축을 자유미를 가진 다른 예술과 구분하여 예술성에 한계를 두기도 했습니다.

현대예술에는 생활이 빠져 있습니다. 그래서 예술이 굉장히 자폐적입니다. 이는 예술가와 비평가와 비싼 가격에 그림을 사는 극히 소수의 소비자만 남아 있기 때문입니다. 야나기 무네요시는 조선의 도공은 자신이 만든 것이 천하의 명기名器인 줄도 모른다고 했습니다. 만약에 도공이 자기가 명기를 만든다고 생각했다면 그런 그릇이 나오지 않았을 것이라나요? 역설적이지만, 예술이 생활에서 출발해야 하는 것을 이만큼 정확히 짚은 말도 드문 것 같습니다. 생활 속에서의 숙련이 흥으로, 대상의 상과 소통하면서 만든 형이 바로 예술이 되는 것입니다.

다다에서 초현실주의로 넘어가는
변곡점에 서다

마르샬 뒤샹이 '작품은 결과가 아니라 행위'라고 한 말은 의미심장합니다. 이는 현대미술의 장르인 액션페인팅에서도 나타납니다. 중요한 것은 그림 자체가 아니라 그림을 그리는 바로 그 행위입니다. 그런 행위가 작품으로 남는 거죠. 어쩌면 우리 전통미는 여기에 가깝습니다. 그러나 뒤샹은 변기에 샘이

라는 이름을 붙여서 출품을 하고, 이것이 거절당하자 그는 자신은 변기에 새로운 이름을 부여함으로 해서 새로운 관념을 창조했다고 주장합니다. 지독하게 서구적이지요. 일종의 추상인 셈입니다. 뒤샹의 창조

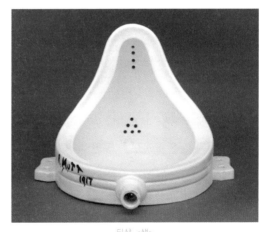

뒤샹, <샘>

는 아마도 예술가의 관념 창조능력을 말하는 것 같습니다. 그가 만약, 예술이라는 것은 활동이고 생활 속에서 나오는 흥을 받아내는 것임을 알았다면 변기를 갖다 놓고 예술이라는 말도 안 되는 주장을 하지는 않았을 것입니다. 즉 예술은 결과에 생뚱맞은 이름을 지어 붙이는 관념 놀이가 아니라 실제로 그 결과에 참여하여 만드는 것이어야 합니다. 뒤샹의 작품을 볼 때마다 저는 조금 우울해집니다. 무언가 끊임없이 새로운 것을 만들어 공급해야 유지되는 자본주의 생산체계가 예술에 작동하고 있는 것은 아닌가 하는 생각이 들어서입니다. 하지만 그는 <샘>이라는 작품을 가져다 버립니다. 그것을 세상에서 사라지게 함으로써, 그가 목적하던 곳이 어쩌면 생활 속이었을지도 모른다는 생각이 듭니다. 그래서 작가의 개념을 부정하며, 작품은 없고 작가의 이름만 있는 오늘날의 예술적 상황을 앞서서 비판한 것인지도 모릅니다. 아무튼 그가 예술이 사라지는 변곡점을 그리려 한 것은 틀림없어 보입니다. 우리의 전통미는 정확하게 이 변곡점에 자리합니다. 말하자면, 우리 전통미에는 뒤샹의 뿌리인 미학적 다다이즘이 내재해 있는지도 모릅니다. 생활과 예술의 경계를 무너뜨려 예술을 더 이상 예술이 아닌 지점으로까지 몰고 간 상태, 바로 예술과 비예술의 변곡점에서 탄생한 것이 한옥이 아닐까 생각합니다. 한옥은 정확하게 그 변곡점, 그러니까 다다에서 초현실주의로 넘어가는 그 변곡점에서 멈추어 섬으로 해서 뛰어난 숭고미를 획득하게 된 것입니다.

막사발은 일반 찻잔보다 훨씬 촉각적입니다. 생활 속에서 나온 것이라 그럴 수밖에 없습니다. 아름다움을 촉각적으로 느꼈다는 것은 우리에게 아름다움은 인식론적이라기보다 존재론적이었다는 것을 확인시켜 줍니다. 현대 화가 중에서 촉각적으로 그림을 그린 사람이 누가 있을까요? 이미 앞에

서 보았던 프란시스 베이컨이 그러합니다. 그 사람의 그림을 보면 좀 기괴합니다. 우리는 어떤 그림을 감상하면 그것을 일단 인식한 다음에 판단을 하는데, 베이컨의 그림은 그럴 시간적 여유를 주지 않습니다. 그냥 충격적입니다. 저는 그 사람 그림을 처음 보았을 때 굉장히 충격을 받았습니다. 잠시 할 말을 잃었으니까요. 사람이 정육점의 고기처럼 그려져 있기도 하고, 수챗구멍 속으로 들어가기도 합니다. 그것은 우리가 무엇을 인식하기도 전에 우리에게 감각적인 충격을 줍니다. 그게 촉각적이라는 거죠. 촉각적인 것은 실제 우리 삶의 에너지와도 직접적인 관계에 있습니다. 막사발은 보기 위해 만든 것이 아닙니다. 생활의 활력을 위해 존재하는 것들이에요. 그리고 우리 건축은 자연물에 가까워서 다른 어떤 건축보다 촉각적입니다. 즉 우리 예술은 정신적이기보다는 훨씬 육체적인 것에 근원을 두고 있을지도 모릅니다. 그래서 한국의 미는 민중의 미라고 할 수 있는 것입니다. 그렇다고 이를 하급 문화로 볼 필요는 없습니다. 차라리 감각이 좀 더 통합되어 있기 때문에 더 미학적일 수 있고 무엇보다 더 존재론적이라 볼 수 있습니다.

들뢰즈는 이런 촉각적인 예술이 기관 없는 신체를 자극한다는 의미에서 베이컨의 그림을 좋아합니다. 기관 없는 신체는 이미 앞에서 보았듯이 변화와 차이를 만들 잠재성에 주목하는 것인데요. 그가 촉각을 중시하는 이유이기도 합니다. 재미있는 것은 벤야민은 그의 〈기술복제시대의 예술작품〉에서 건축은 시각적이기보다 촉각적이라고 말했다는 점입니다. 우리가 생활해야 하는 공간이기 때문에 그렇죠. 우리에게 건축은 그런 의미가 강했습니다. 아마도 벤야민이 우리 건축 한옥을 보았다면, 흥분해서 한동안 잠을 이루지 못했을 것 같습니다.

끊임없는 생성
속으로

지금까지 이야기해 왔듯이 우리는 자연의 흐름 안에 들어가 있습니다. 이는 어느 정도 하이데거가 말하는 사물의 의미를 실천적으로 해석하는 주체의 개념이기도 합니다. 하지만, 하이데거와 한옥의 근본적 차이는 한옥은 사연을 도구로 생각하지 않는다는 것입니다. 여기서 한옥은 하이데거와 근본적으로 갈라섭니다. 하이데거는 사물로 도구를 만들고 이 도구들에서 실용적인 목적을 제거하여 작품을 만든다고 봅니다. 고흐의 신발이 여기에 매우 적합한 예입니다. 구두를 그렸지만, 구두의 실용적 목적은 사라지고, 하이데거의 그럴 듯한 해석만이 남아 있습니다. 그는 이 구두 그림을 보고 굉장한 미적 체험을 하고 평을 남깁니다. 그리고 그는 그가 느낀 것은 자신의 주관적 감상이 아니라, 바로 고흐의 신발이 그에게 열어준 존재 체험이라고 주장합니다. 그에게는 구두가 아닌 '예술작품인 신발'이 큰 체험을 준 셈입니다. 여기에서 그는 예술의 가치를 봅니다.

그런데, 꼭 그림을 통해서 봐야만 우리가 그런 느낌을 받을까요? 아버지가

군대 간 아들의 신을 보면서, 또 그 신을 신고 다니면서 아들이 만든 세상에 대해 체험할 수 있습니다. 하필 이 아버지가 예술가라면 그 신발을 전시하고 예술작품이라고 주장할 수도 있을 거고요. 길을 가다 만난

고흐, <신발>. 하이데거의 예술에는 그들의 전통인 일자가 그늘을 드리우고 있다.

버려진 신발에서도 그런 체험이 가능합니다. 그 해진 신발을 보고 신발 주인의 삶과 세계가 어땠는지를 생각해 볼 수 있는 것이죠. 여기서 한옥은 하이데거와 또 한 번 갈라섭니다. 한옥은 오브제가 예술이 된다는 입장에 서 있습니다. 앞에서 본 메레 오펜하임의 작품과도 일맥상통한 부분입니다. 하이데거는 일상을 추상화시킨 예술을 통해 그들의 전통인 일자로 돌아가지만, 한옥은 존재자들이 부딪히고 만나는 생활로 돌아옵니다. 절대적인 존재에 정착하기보다는 끊임없는 생성 속으로 향하는 것이죠.

사찰 문턱 아래의 신발. 우리에게 예술은 일상의 오브제로 돌아간다.

인문학, 한옥에 살다

1판 1쇄 펴낸날 2013년 11월 20일
1판 2쇄 펴낸날 2014년 12월 05일

지은이 이상현

펴낸이 서채윤
펴낸곳 채륜
책만듦이 김미정

등록 2007년 6월 25일(제25100-2007-000025호)
주소 서울 광진구 능동로23길 26
대표전화 02-465-4650
팩스 02-6080-0707
E-mail book@chaeryun.com
Homepage www.chaeryun.com

책값은 뒤표지에 있습니다.
ISBN 979-11-85401-00-3 03600

이 도서의 국립중앙도서관 출판시도서목록(CIP)은 서지정보유통지원시스템 홈페이지(http://seoji.nl.go.kr)와
국가자료공동목록시스템(http://www.nl.go.kr/kolisnet)에서 이용하실 수 있습니다.(CIP제어번호: CIP2013021708)